한국의 전통한지

한국의 전통한지

지금까지 우리가 알고 있었던 한지는 한지가 아니다

김호석·임현아·정재민·박후근 지음

목차

목차

전통한지 원형에 대한

연구를 시작하며

전통한지 원형에 대한 연구를 시작하며

한지란 무엇인가? 과학이 발달하고 정보가 넘치는 이 시대에 과거 전통한지가 지니는 물리·화학적 성과에 도달할 수 없는 것인가? 지금 우리는 이 오래된 물음 앞에 서 있다.

한지 원형은 무엇이며 재현이 가능한가? 국가는 한지에 대한 기초 조사와 정의를 내려 그 원형이 무엇인지 밝혀주어야 함에도 그렇지 못했다. 한지를 만드는 원재료와 제조방법 그리고 후 처리 등에 대한 근거와 자료도 연구하지 않았다. 그리고 한지 재현에서 무엇이 문제이고 복원 가능한지와 어떻게 복원해 나갈 것인가를 현실적으로 파악하지 않았다.

이 시대에 한지가 왜 필요하며 왜 중요한가? 역사 속에서 기록이나 문서, 혹은 출판뿐만 아니라 생활의 모든 요소에 한지가 사용되고 있다. 천 년이 넘는 보존력은 가히 세계적이라 할 수 있다. 종이는 기록과 보존 그리고 문화재 수리에 효용가치가 너무나 크다. 한국문화의 특징인 맑고 투명함이 창호지를 통해 걸러지는 양명함이 있었기에 도드라지게 현실화시켰다는 이야기도 나온다.

전통한지의 원료가 되는 닥나무 생산지와 분포지역을 답사하고 생산현장과 과거 조선시대 한지와 지금의 한지를 비교해 본 결과 얻은 결론은 우리가 알고 있는 지금까지의 한지는 전통한지가 아니었다. 현재까지 한지의 원료가 되는 닥나무에 대한 연구는 진행된 적조차 없다. 더구나 대한민국에 존재하는 닥나무의 품종 파악과 분포도, 닥나무 품종에 따른 섬유의 특성에 대한 연구도 거의 이루어지지 않았고, 한지 제조 기술에 대한 문제가 그 중심에 있었다. 나무와 섬유에 대한 소재 연구는 기초 분야이다. 우리는 이런 기초 자료조차 조사 연구된 바 없다. 문화재에 대한 철학도 부족했다. 그리하여 토대가 없는 상태에서 장식만을 중시한 우를 범했다.

전통한지를 연구하면서 거의 모든 장인을 만나보았고 실태를 조사했다. 국가 중요무형문화재로 등록된 장인의 말이 가슴을 친다.

"국가 인간문화재로 지정된 것은 가문의 영광이지만 한지 한 장 사가지 않아 서운했다."

"평생 문종이만을 떠 왔고 배운 대로 만들 뿐 일제강점기 이전 한지의 원형이 무엇인지 잘 모르겠다."

우리는 이 말에 충격을 받았다. 입으로는 한지의 우수성을 이야기하면서 진정 무엇이 한국적인 것인지 전통이 무엇이며 어떻게 변화되어 왔는지조차 모른다는 사실에 연구 조사의 필요성을 다시 한 번 느꼈다.

그나마 다행스런 것은 2009년 김무열 교수에 의해 닥나무 잎 분석을 통해 한국 고유의 닥나무가 애기닥나무와 꾸지나무의 교잡종이라는 의견이 나온 이후 정재민 박사에 의해 DNA 분석이 이루어졌고 닥나무가 두 나무의 교잡종임을 증명한 것이 성과라면 그 성과이다.

조선시대의 한지와 현재 장인들이 만든 한지와는 많은 차이가 있다. 통일신라시대에 제작된 한지의 밀도는 재현이 불가능할 정도이다.

한지는 문명사적 정보이고 현재의 축적물이다. 한지는 역사적인 의미에서도 소중한 가치이고 현실적으로도 지속 가능한 정보를 가진 중요 문화이다. 문화 원형은 지금 당장 필요하지 않다고 해도 후대를 위해 보호해 주어야 한다. 그 일은 국가가 해 주어야 한다.

다음으로 한지에 대한 활용의 문제이다. 국가에서 전통한지를 사용할 수 있도록 활용 방안을 찾아 주는 데 앞장서야 한다. 이럴 때 우수한 민족 문화의 명맥이 유지될 수 있다. 그러나 2015년 정부 훈·포장용지에 한지를 사용하도록 국무회의에 보고된 성과조차 잘 지켜지지 않고 있다. 나아가 한지 사용에 대해 대통령령으로 정부상훈법 시행령과 정부 표창 규정이 있음에도 실행하지 않고 있다.

한지는 한국문화의 기초를 다져가는 시작점이다. 앞으로 한국 전통문화의 원형이 무엇

인지, 원형이 어떤 이에 의해 지켜졌고 일제강점기에 어떻게 오도되고 변형되었으며 복구가 가능한지, 전통의 역사성과 계승이 한국성을 가지고 있는지는 규명되어야 할 것이다.

이 책은 전통한지에 대한 근원 원료 찾기로부터 시작하여 표면처리까지 조사 연구했고 나아가 정부가 시행해야 할 전통한지의 활용과 수요 창출에 어떤 정책적 배려가 있어야 하는 지와 실천 방안을 제시했다.

여러 해 동안 조사 연구한 자료이지만 아직도 밝히지 못했거나 확인이 필요한 부분이 있을 것이다. 이런 점은 추후 새로운 자료나 증언자를 확보하는 대로 수정하고 보완할 것을 약속드린다.

국가기록원 박후근 서기관, 국립수목원 정재민 박사, 한지산업지원센터 임현아 실장과 이 한권의 역사기록물을 서술하도록 도와준 한지 장인들께 감사드린다.

제
一
장

전통한지의 정의

한지는 우리나라를 대표하는 전통문화유산 중 하나이다. 한지라면 어릴 적에 부모님들이 깨끗한 새 한지로 방문과 창문을 바르던 창호지를 떠올리는 사람들이 많다. 또한 옛날부터 아기를 낳으면 처마 밑에 새끼줄로 금줄을 치고, 금줄에 붉은 고추와 숯, 솔가지를 매달았으며, 또한 금줄에 한지 조각도 끼워 놓은 경우가 있었는데 한지가 흰색으로 두드러지게 보이게 하기 위함이었다. 그것은 한지를 길지라고 부르는 옛 믿음에 기인하기도 한다.

그러나 단순히 전통문화유산으로만 알고 있는 한지가 오늘날에는 우리의 의식주 생활 전반에 걸쳐 다양하게 사용되면서 끊임없는 변신을 시도하고 있다.

한지는 문필용으로서의 우수한 기능 외에 보온성이나 습도를 조절하는 능력, 강인함 등이 뛰어나 건축용이나 공예용, 의상 제작에까지 사용되었다. 실제로 조선시대에 함경도 지방의 병사들은 겨울철에 솜을 대신하여 한지를 넣어 만든 옷을 입었다고 하며, 일부 군사들은 한지로 만든 갑옷도 입었다고 하니 보온성 및 강인함이 얼마나 우수하였는지 알 수 있을 것 같다.

또한 유리가 도입되기 이전에는 창호용으로 한지를 사용하였으며, 별다른 난방기구가 없던 옛 시절에는 따뜻한 겨울을 보내기 위해 창호지를 덧발라 보온하였는데, 근래에 과학적인 실험을 실시한 결과, 이중 유리창문보다 한지를 사용한 단순한 이중문의 단열 및 보온효과가 높은 것으로 나타났다. 그리고 방바닥에 한지 장판을 발라 생활했던 우리의 주거 생활은 여름철 고온다습한 기후로 방안에 습기가 많은 것이 문제점이었으나 창호지의 보이지 않는 무수한 구멍들이 방안의 환기는 물론 습기 조절까지 유도해 쾌적한 생활공간이 되도록 하였다니 한지는 참으로 살아 있는 생명체와 같이 숨을 쉬는 종이이다.

이와 같은 조상들의 지혜를 보존하고 보다 많은 세계인들과 나누는 일, 이를 통해 전통문화유산을 계승 발전시키고 수요를 창출하는 일은 현대를 살아가는 우리들의 몫이라고 생각한다. 따라서 현대 과학기술이 발전하면서 전통에 대한 재해석과 개선이 병행되어 현대적 활용가치가 증가함에 따라, 과거에는 설명하기 힘들었던 전통의 우수성이 과학적으로 입증되

고 재발견되고 있다.

1. 한지의 역사

인간은 무문자 시대에도 공동체의 관심사에 대해 공동의 관심사를 표현으로 기록했다. 기록 매체의 시작으로 한지는 우리 민족 문화의 든든한 기반이자 원천이 된 것이다.

한지는 삼국시대에 제지법이 우리나라에 전래되면서부터 시작되었으며, 8세기경에는 중국 선지와 다른 닥종이를 만들어 사용한 것이 우리 전통한지의 기원으로 추정된다. 삼국시대는 한지의 태동기라 할 수 있다.

이어서 통일신라시대는 닥 섬유로 만든 한지가 토착화된 시기로 볼 수 있다. 삼국을 통일한 신라는 왕권 전성기를 누리면서 당나라 문화를 받아들여 눈부신 발전을 이룩하였다. 이 시기는 닥나무가 한지의 주원료로 자리잡았다. 한국고유의 종이 원료인 닥나무는 전국 어디에서나 재배가 가능하고 손쉽게 구할 수 있어 우리나라 종이 원료로서 토착화되었다.

고려시대는 한지의 발전기였다. 이 시기는 본격적으로 한지 원료, 생산자, 생산지에 대한 정책을 수립하고 시행되었다. 지리적 조건이 좋은 지방에 지소를 설치했고 이곳을 중심으로 갖가지 원료를 사용한 특색 있는 종이가 만들어졌다.

조선시대는 임진왜란을 기점으로 전기와 후기로 구분해 살펴보면 전기는 우리나라 제지 기술이 완성 단계에 이른 시기이고 후기는 후퇴한 시기로 볼 수 있다.

조선시대 전기는 우리나라 제지술(한지 제조기술)의 완성기이다. 통제기관의 설치, 원료와 기술의 다양화, 용도의 대중화 등으로 표현될 수 있는 중요한 시기이다. 문물제도 개혁과 문화적 관심으로 태종 때 국영 조지소를 설치하여 관영화하였고, 닥종이로 만든 돈인 저화제도의 정착에 고심하는 등 제지업의 중흥에 진력하기 시작했다. 세종 때 조지소를 조지서로

개칭하여 역대 왕은 이 조지서를 통하여 당시 급격한 수요 증대에 따른 원료의 조달, 종이의 규격화, 그리고 품질 개량을 연구·도모하였다.

제지술의 전통은 임진왜란을 기점으로 서서히 하향의 길을 걷게 되었다. 대소의 연이은 환란은 국가 재정의 파탄을 가져오고, 바닥난 재정을 충당하기 위하여 지장에 대한 보호육성 없이 혹사시켜 훌륭한 제지술의 전통은 기술적 퇴보를 자초했다. 닥 원료의 부족으로 짚·보리·갈대 등의 부 원료 혼합으로 품질은 저하되었다.

일제강점기인 고종 19년(1882)에 종이를 제조하던 관서인 조지서가 폐지되고 종이 생산 업무가 공조로 이관되고, 극도로 피폐해진 국력을 틈타 우리보다 먼저 일반종이(기계화) 공장을 건립한 일본이 한반도를 병합하기에 이른다. 이들에 의해 종이 제조 기술의 개량 및 생산의 장려책이 실시되었는데 그 정책은 원가 절감과 증산을 위해 닥나무 재배를 장려하고 협동조합을 조직하는 등 생산조직의 정비와 지질향상, 닥나무 품종 개량과 같은 시책을 편다. 일반종이는 고종 21년(1884)경에 유입되었다.

1945년 해방 후 60년간은 한지산업의 붕괴 기간이다. 우리나라 한지산업의 1970년 이후 한지가 일반종이로 대체되면서 산업이 급속히 축소된 가운데 한지 만드는 일 자체가 3D에 속해 인력난, 기술전수의 어려움을 겪게 되었다. 또한 값싼 중국 종이의 수입 증대 및 수질분야에 대한 환경법 강화 등으로 인해 한지의 생산이 크게 위축되었다. 다행히도 2000년대 들어 정부(문화체육관광부, 산업통상자원부 등)와 지자체의 전통산업 육성의 일환으로 전통한지에 대한 지원을 강화하였다.

한지 생산업체는 전통적인 가내수공업 생산 방식에 의존하여 만든 수록한지(손으로 뜨는 한지)와 기계화를 통해 한지를 대량으로 생산하는 기계한지(기계로 뜨는 한지) 산업체로 구분된다.

현재 한지 제조업체는 수록한지 21개 업체, 기계한지 9개 업체가 남아 있으며, 수록한지 업체는 1996년 64개 업체에서 점점 감소하였으나, 기계한지 업체는 큰 변화가 없는 것으로

나타났다.

수록한지의 생산액 규모별 업체 분포를 살펴보면 연간 생산액 3억 원 미만의 업체가 17개사로 전체의 81%를 차지하는 등 업체가 영세한 것으로 나타났다. 이처럼 수록한지 생산업체들이 영세한 것은 수록한지의 속성상 대량 생산이 어렵기 때문이며, 또한 수록한지의 수요가 크게 위축된 데 따른 것으로 풀이된다. 또한 업체 대표자의 연령분포를 보면 50~70대가 전체의 90% 이상을 차지하고 있어 젊은 세대의 경영참여가 절실히 필요한 실정이다.

이에 비해 기계한지는 기계화를 통하여 한지의 대량 생산이 가능하기 때문에 수록한지에 비해 생산성이 높은 것이 특징이다. 기계한지의 연간 생산액은 수록한지에 비해 약 3배에 달하며, 연간 생산액 규모별 업체 분포를 살펴보면 10억 원 이상이 6개사로 전체의 67%를 차지한다. 기계한지는 대량 생산설비를 갖추고 있어 수록한지에 비해 생산액 규모가 큰 것으로 나타났다.

따라서 기존의 수록한지를 중심으로 해서 살펴본다면 전통성을 강조하여 수록한지 제조 자체가 전통예술의 구현이라는 성격을 갖고 있으며, 다른 한 측면에서는 전통적인 한지용도 외에 현대사회에서 요구하는 기능성과 기술을 접목하여 새롭고 다양한 기능성을 갖는 산업으로서 성격을 갖는다. 이에 업체의 연구개발에 따라서 엄청난 잠재수요를 갖고 있는 한지는 미래 산업으로서 최대 품목이 될 것으로 예상된다.

한지 재료에 대한 변천사(역사)는 제2장 부분을 참조하기 바란다.

2. 선지(宣紙)와 화지(和紙)의 역사

중국 전통종이인 선지(宣紙)는 당대(唐代)에서부터 생산되기 시작하여 지금에 이르고 있으며, 지수천년(紙壽千年: 천 년의 수명을 지닌 종이)이라 일컬어지고 있다. 2006년에 중국 국가급 문화유산 대표목록에 선정되었고, 2009년에는 일본 화지에 앞서 유네스코에 등재될 정도로 인류의 중요한 자산이다.

오랜 역사를 가진 선지(宣紙) 제조업은 1949년 중국 건국에 이르기까지 시국이 불안정하고 혼란스러움으로 인하여 쇠퇴했으나 최근 중국의 국가경제와 문화 사업이 발전함에 따라, 선지시장의 수요도 점차 계속해서 안정되어 성장하였고, 선지의 서화지 사용 영역이 점차 확대되면서 선지의 가공과 예술상품의 시장도 전망이 좋아져, 선지의 서화지 수요량도 크게 증가하였다.

선지의 서화지 시장이 여전히 공급이 수요를 따르지 못하는 국면을 유지하고 있다.

일본에서의 종이는 일반적으로 서기 610년 고구려에서 넘어간 담징으로부터 시작되었다고 알려져 있다. 현재 남아있는 일본 최고의 종이는 정창원(正倉院)[01]에 보관된 대보(大宝) 2년(702년)의 미농(美濃), 축전(筑前), 풍전(豊前) 세 지방의 호적지의 일부이다. 이것들은 쌍발뜨기(가둠뜨기)로 제조된 종이로, 원료는 닥이며 각 지방 제지의 특색을 잘 가지고 있다. 이 종이는 담징의 종이 제조 기술 전파 이후 거의 백 년 가까이 지난 시점의 것들로, 담징 이전의 종이 제조 기술 존재를 증명할 수는 없으나, 이 시기에 일본의 각 지방에서도 종이 생산이 이루어지고 있었다는 것을 알려주는 귀중한 자료이다.

화지는 일본의 전통종이로 세계대전 중에는 화약을 싸는 종이, 야전지도의 배접지, 풍선폭탄용지 등 전쟁물자로도 이용되었다.

이외에 일상생활에서 다방면으로 이용되는 응용기술을 개발해 일본 고유의 문화를 구

01　奈良시대의 건축물로, 많은 미술공예품이 간직되어 있다.

축해 왔으며, 화지기술은 적어도 명치시대 초기 양지기술의 도입시까지는 순조롭게 확대의 일로를 걸어왔으나, 1903년 국정교과서를 화지에서 일반종이로 바꾸는 결정을 계기로 생활문화의 서양화 물결에 밀려 화지산업은 서서히 축소되었고, 수록 화지는 품질, 미려함, 탄력 등 수제품으로서 양지에 앞서는 특성을 가지면서도 기계초지를 하는 일반종이 제조기술의 생산성과 비용 측면에서 따라잡을 수 없었다고 한다.

1960년에서 90년대에 걸쳐 고도의 경제성장기에는 화지 대체 상품이 잇달아 연구 개발되면서 화지산업의 쇠퇴는 격심해졌고, 국가, 지방자치제, 화지협동조합 혹은 기업에서 여러 가지 진흥대책을 도모하였다. 화지는 2014년 유네스코에 등재되었다.

3. 한지의 정의

우리나라 한지 제조 역사는 삼국시대부터 근대까지 선조들의 지혜를 응축하고 있다.

한지는 닥나무 껍질인 인피섬유를 원료로 제조한 우리 고유의 종이를 말한다. 하지만 원료 측면에서의 범위, 제조방법의 범위 등에 관하여 여러 의견이 있을 수 있다. 따라서 가장 포괄적인 정의를 내려보면 다음과 같다.

전통한지는 주로 한국에서 생산된 닥나무 껍질인 인피섬유를 원료로 하여 전통적인 방법(**외발뜨기와 장판뜨기**), 즉 사람의 손으로 직접 뜬 종이다. 한지의 주원료인 닥나무 인피섬유는 길이가 보통 긴 것은 60~70mm까지 길다. 따라서 일반종이의 원료인 목재펄프(**섬유**)에 비해 조직 자체의 강도가 뛰어나고 섬유의 결합도 강하여 질긴 종이를 만들 수 있다.[02]

02 전통한지의 원료는 닥나무 껍질인 인피섬유 이외에 역사적으로 뽕나무 껍질인 인피섬유를 사용한 경우도 있지만 여기에서는 다루지 않기로 한다. 개량한지는 닥나무 껍질인 인피섬유나 다른 식물의 섬유 등을 원료로 하고, 원료 처리나 뜨는 방법을 변화(쌍발뜨기 혹은 가둠뜨기)시켜 손으로 직접 뜬 수록지이다. 전통한지와 개량한지는 제조 공장 상에 여러 항목들을 열거하여 구분 표시해야 명확할 것으로 판단된다. 기계한지는 닥나무 껍질인 인피섬유나 다른 식물의 섬유 등을 원료로 하고, 기계를 사용하여 뜬 종이이다.

4 한지와 일반종이의 차이

한지의 원료는 닥나무 껍질이며, 한지는 우리 전통제조기법인 외발뜨기(흘림뜨기)로 사각의 한지발(簾) 위에 앞물을 떠서 뒤로 보내고 옆물을 떠서 반대 방향으로 보내는 방법으로 제작한 후 전통한지를 현미경으로 보면 섬유조직이 90도로 교차하고 있음을 확인할 수 있다. 이러한 이유로 전통한지는 가로 세로로 섬유가 고르게 엉켜있어 방향성이 없고 장섬유의 특성을 그대로 유지할 수 있다.

일반종이의 원료는 목재이다. 섬유를 걸러내는 발의 역할을 회전식으로 부착된 부직포가 대신하고 이를 한 방향으로 진동시켜 생산하는 방식이다. 이러한 변화로 인해 한지에 비하여 양지는 일정한 방향성을 가지게 된다. 신문지가 한쪽 방향으로 잘 찢어지는 이유는 이러한 생산 방식 때문이다.

양지는 원료와 제조방법에 따라 여러 가지 물성을 가지고 이에 따라 용도가 정해진다. 즉 인쇄적성을 높이고 대량 생산 방식으로 특화하였다.

5. 한지의 우수성

첫째, 한지의 원료인 닥나무 껍질 인피섬유는 길이가 길고 질기므로 한지는 강인하다.

둘째, 제조 과정에서 약알칼리성인 잿물과 섬유 분산제인 닥풀(황촉규)을 사용하므로 천년 이상 보존이 가능하다. 한지의 보존성은 문화 가치의 지속을 가질 수 있도록 하는 중요한 특성이기도 하다.

셋째, 한지는 희고 광택이 난다.

넷째, 한지는 두껍게 만들 수 있다.

다섯째, 한지는 염색성이 뛰어나다. 다른 재료에서 느끼기 어려운 한국 정서의 맛을 잘 나타낼 수 있다.

여섯째, 한지는 후처리를 하면 인쇄성이 향상된다.

일곱째, 한지는 생활공예의 소재로써 폭넓은 활용가치가 있다.

여덟째, 한지는 보온성이 높고 인체 친화 소재로써 촉감이 좋아 산업화 소재로 적합하다.

6 한지의 연구 동향

조선 최대의 실용백과사전 『임원경제지』는 조선 후기까지 발전해 온 우리나라의 전통문화를 집대성한 것으로, 삶에 필요한 갖가지 실용지식을 16개 분야로 분류하고 관련 서적과 자료, 실제 적용 방법을 망라한 책이다.

『임원경제지』에는 농사법, 꽃 재배법, 옷 만드는 법부터 술 빚는 법, 의학지식, 집 짓는 법, 재산 불리는 법까지 당대의 온갖 실용 지식이 들어 있다. 이에 『임원경제지』 일부분에는 전통한지 제작방법 등이 수록되어 있으며 그 중에서 종이의 천연염색, 도침방법 등 자세히 언급되어 있다.

『임원경제지』에서도 볼 수 있는 바와 같이 전통한지 제조방법에 대한 연구는 역사적으로도 지속되어 왔음을 알 수 있다.

『임원경제지』에 수록된 전통한지의 제작방법에 대한 기록을 중심으로 살펴보면 다음과 같다.

가. 닥나무와 한지의 연구 동향

닥나무 인피섬유를 이루고 있는 성분은 홀로셀룰로오스(셀룰로오스+헤미셀룰로오스) 약 70~85%, 추출물 7~10%, 펙틴 7~10%, 리그닌 3~5%, 회분 2~5%로 구성되어 있다. 펙틴 및 리그닌은 닥나무 인피섬유에서 발생하는 매우 중요한 비섬유성(noncellulosic) 물질로 주된 불순물이다. 섬유 응용 프로그램 닥나무 인피섬유 준비에 주된 임무는 셀룰로오스 섬유에 손상 없이 비섬유성(noncellulosic) 물질을 제거하는 것이다. 리그닌의 영향으로 공기 중에 방치될 경우 색깔이 누렇게 변하는 황변화(Yellowing) 현상의 원인이 된다.

따라서 한지는 다른 종이에 비해 우수성을 과학적으로 증명할 수 있는 방법은 어떤 것들이 있는지 궁금증을 해결하고자 많은 연구들이 진행되어 왔으며, 현재까지도 계속되고

있다.

- 닥나무 연구 동향

한지의 주원료인 닥나무에 대한 연구는 1970년대에 닥나무의 임학(수목학)적인 관점에서 연구가 빠르게 진행되었으며, 닥나무 인피섬유의 특징에 대한 연구는 1990년대에 시작되었다고 볼 수 있다. 2000년대 들어와서는 닥나무 추출물에 관한 내용으로 연구가 진행되었으며, 기타로 열매 부분 및 뿌리껍질에 관한 연구, 꽃에 관한 연구, 닥나무 목질부 보드화에 관한 연구 등이 진행되었다. 기타로는 한지 제조용 점물질 및 잿물에 대한 연구가 있으며, 현재에는 닥나무 추출물을 활용한 화장품 개발 등에 이르기까지 연구영역이 확대되고 있는 실정이다.

- 한지 연구 동향

한지에 대한 연구는 1960년대에 지류문화재 관련한 연구부터 시작하였으며, 1980년대에도 이와 관련된 연구가 지속되었다. 1990년대부터는 한지 관련 연구가 활발히 진행되었는데, 이는 전통한지 기계화에 따른 새로운 용도개발 연구들이 진행됨에 따른 결과라고 볼 수 있다.

2000년대 들어서 한지산업화로 정부의 정책방향 결과로 연구 결과들이 다양화 되었다. 전통한지 제조공정에서 일부분을 변형시키거나 개선하여 나타날 수 있는 물리적 특성 평가 부분이 가장 많은 비중을 차지하였으며, 열화 및 발묵 평가에 관한 연구 그리고 비목질계 대체 섬유 연구, 천연염색 연구 등으로 나뉘어져서 연구들이 진행되었다. 이외에도 자동화 박피기 등이 현재에 들어 전통한지 제조공정상의 개선, 한지사 분야 등으로 연구방향이 확대되고 있으며, 문화재 보수·복원 용지로서의 재현 연구 등으로 진행되고 있다. 문헌정보학 분야에서 한지 관련 연구는 문화재 관련 내용이 연구의 중심을 이룬다.

한편 한지공예 분야는 2000년대 들어와서 작품 학위논문의 형태 외에, 패션 분야에 대한 연구가 활발하다. 이외에도 미술학, 가정학, 사회학, 심리학 분야에서도 한지 연구가 활발하다. 따라서 한지는 현재 전 학문 분야에서 소재로 활용되고 있는 실정이다.

나. 국내외 특허 동향

- 국내 특허 동향

닥 섬유 관련 한국 특허 동향을 살펴보면 2001년부터 2015년까지 꾸준히 증가하였으며, 현재까지도 증가하고 있다. 특히 2012년은 한지 붐이 일어 일시적으로 증가하였다. 현재까지도 매년 많은 한지 관련 특허 등이 출원되고 있다. 닥 섬유 응용산업 분야는 섬유·지류, 생활필수품이 가장 많고, 고정구조물, 처리조작, 화학·야금 분야 등으로 전 산업 분야에 고루 사용되었다.

- 국외 특허 동향

닥 섬유 관련 해외 특허 동향은 국내 특허 동향과 마찬가지로 2001년부터 현재까지 꾸준히 증가하고 있다. 2010, 2011년은 일시적으로 감소하였으나 현재까지도 매년 비슷한 수준으로 출원되고 있다.

다. 선행 연구 조사·분석 및 시사점

- 선행 연구 조사·분석

한지는 산업 전 분야에서 활용 가능한 소재로서 포괄적으로 연구대상이 되고 있다. 하지만 이는 응용 분야에 대한 연구가 지속될 뿐 닥나무 및 닥 섬유 자체 우수성, 그리고 전통한지 제조공정 중 단계 단계별 우수성을 증빙할 수 있는 기초 연구는 아직도 미흡한 실정이다. 이에 원료에서부터 제조공정상 가장 기본적인 기초 연구가 필요하다고 생각된다.

- **시사점**

 최근 생활수준의 향상으로 친환경적이고 인체에 무해한 섬유제품 및 생활용품의 수요가 증가하고 있다. 이러한 웰빙 소재에 대한 소비자 인식에 발맞추어 천연소재 및 기능성 강화에 중점을 둔 소재의 연구 개발과 에코 제품이 출시되고 있다.

 이에 친환경 소재로서의 새로운 아이콘으로 등장하고 있는 한지는 전통적, 과학적으로 검증된 소재로서, 한지만이 최고의 자리를 지키면서 영원히 지켜나갈 고유의 영역이 있다. 즉 어느 다른 대체재를 이용해도 한지를 따라올 수 없는 품목이 있고 영역이 있다는 것이다.

 따라서 인체친화형 소재에 가장 부합한 소재로서 한지는 생산 활동과 문화생활에 필요한 소재산업의 특성을 갖고 있으며, 용도가 과거의 서화 및 인쇄, 장판, 창호용 등의 수준에서 건축내장용, 일반생활용, 공예용, 식품포장용, 섬유용, 의료용, 첨단소재용 등 다양한 용도로 인해 최근에 그 시장규모가 커지기 시작하였으며, 국제적 소비층을 확대할 수 있는 방안을 모색하기 위해 여러 분야에서 노력하고 있다.

 21세기 한지가 나아가야 할 방향은 국제화를 선도할 수 있는 방향설정이 필요하다.

제

二

장

전통한지는 무엇으로 만드나

(원료연구)

1. 한지는 무엇으로 만드나

가. 종이의 역사

인류 역사에서 종이의 발명은 종이 위에 필사된 문자와 그림을 정보와 지식으로 가공하여 대량 전달과 유통을 가능하게 함으로써 문명과 문화의 엄청난 발전과 팽창을 가져온 획기적인 역사적 창발일 것이다.

우리 인류는 의사나 지식의 전달이나 기록을 위해 바위나 점토판, 동물 가죽과 뼈, 비단, 목판 위에 문자나 그림을 쓰거나 새겼으며, 보다 가볍고 보관이 용이하며 다루기 쉬운 서화재료를 얻기 위해 식물 섬유를 이용한 다양한 종이들을 개발하고 발전시켜 왔다.

1) 동서양의 종이 재료와 변천사

인류가 종이를 만들기 위해 최초로 사용한 식물은 파피루스(papyrus, 라틴어)로 알려져 있다. 파피루스라는 식물은 사초과의 *Cyperus papyrus* L.라는 종으로서 고대 이집트의 나일강 유역의 습지에서 흔하게 자랐으며, 이후 수요가 점차 많아지면서 지중해 연안에서까지 재배를 하였다고 한다. BC 3,200년 무렵부터 고대 이집트에서는 이 파피루스라는 식물을 이용하여 필사재료를 만들었으며, 고대 의학과 문학, 종교 등의 다양한 문서와 다채로운 그림의 필사재료로 사용하였다. 파피루스의 줄기는 삼각형으로 높이 1~2m까지 자라는데, 줄기를 잘라서 껍질을 벗겨낸 다음 하얀 관속 부분을 다듬어서 가로와 세로로 배열한 후 압착하여 말리고, 표면을 매끈하게 문질러서 사용하였다고 한다. 파피루스는 글을 쓰거나 그림을 그리는 용도 외에도 줄기를 꼬거나 엮어서 그물이나 매트, 의류, 상자, 노끈 등 생활용품이나 건축재로도 이용되었다.

식물을 이용한 종이 제조법에 대한 최초의 기록은 중국 후한시대의 『후한서』의 「채륜전」과 『동관한기』라는 사서이다. 「채륜전」에는 "후한(後漢)의 화제(和帝) 원흥(元興) 원년(105년)

에 환관이었던 채륜(蔡倫)이 나무껍질과 마(麻), 넝마, 어망을 이용하여 종이를 만들어서 황제에게 바쳤으며, 이때부터 사람들이 종이를 사용하게 되었고, 이 종이를 '채후지(蔡侯紙)'라고 불렀다'고 기록되어 있다. 그러나 그보다 약 200~300년 전인 BC 179년과 BC 65년경에 제작된 것으로 추정되는 대량의 종이 유물들이 중국의 고고학 발굴 팀에 의해 1986년과 2002년에 간쑤성(甘肅省) 천수방마탄(天水放馬灘)과 둔황 지역 등에서 발견되었다. 이는 이미 채륜시대 이전인 전한(前漢)시대부터 종이가 만들어져 사용되고 있었음이 밝혀진 것이다.

그리고 1957년에는 산시성(陝西省) 안시(安市) 교외에서 한무제(漢武帝, BC 140~87년)시대의 것으로 추정되는 파교지가 출토되었는데, 마(麻)를 원료로 만들어 식물성 섬유로는 세계에서 가장 오래된 종이라고 한다.

전한시대 고분에서 출토된 유물 중에는 목간(木簡)과 죽간(竹簡), 견(絹) 외에 마지(麻紙)도 포함되어 있는데, 목죽간이나 견직물보다 가볍고 사용하기 편한 마(麻)로 종이를 만들었던 것 같다.

채륜은 나무껍질과 마, 넝마, 어망을 이용하여 종이를 만들었는데, 나무껍질은 뽕나무류(Morus spp.)나 꾸지나무(Broussonetia papyrifera)의 껍질이고 넝마와 어망의 재료인 마(麻)를 섞어서 종이를 만들었던 것으로 기록되어 있다.

그리고 중국의 종이는 연대와 민족, 지역, 용도에 따라 매우 다양한 종류들이 알려져 있는데, 후한시대까지는 대마(大麻, Cannabis sativa)와 저마(苧麻, Boehmeria nivea), 뽕나무류와 꾸지나무가 주로 사용되었으며, 그 이후에 황마(黃麻, Corchorus capsularis)가 인도에서 도입되어 사용되었던 것으로 기록되어 있다. 그리고 삼국시대와 진·남북조시대, 수·당나라시대를 거치면서 종이의 수요가 급속도로 늘어나고 제지기술이 발달하면서 대나무와 볏짚, 밀짚, 목화(Gossypium indicum의 무명솜), 청단나무(Pteroceltis tatarinowii)의 껍질 등의 재료들이 혼용되어 사용되면서 보다 다양한 종이가 생산되었다.

제2장 전통한지는 무엇으로 만드나 (원료연구)

특히 6세기 말에서 7세기 초 무렵에 목판 인쇄술이 발명되어 활발하게 이용됨에 따라 종이의 수요는 크게 증대되었으며, 따라서 다양한 분야의 인쇄물과 서적들이 출판되어 보급 되면서 인류의 문화와 문명이 폭발적으로 발전하는 계기가 되었다.

중국의 전통적인 종이인 선지(宣紙)는 꾸지나무나 청단나무의 인피섬유에 다른 식물의 섬유를 섞어서 만드는데 종이의 질은 약하지만 부드럽고 먹 번짐이 우수하여 주로 서화용으 로 애용되고 있다. 중국의 종이는 한족들에 의해 만들어지는 선지 외에도 많은 소수민족들 에 의해 동파지와 타이지, 죽지, 피지 등 다양한 종이들이 만들어져 왔는데, 그 주된 재료는 꾸지나무와 동파지의 주재료인 *Wikstroemia delavayi*, 대나무류 등이다.

중국에서 전통적으로 종이의 생산은 주로 중남부 지방을 중심으로 이루어져 왔는데, 그 이유는 중국 종이의 주재료인 꾸지나무와 청단나무의 분포가 주로 양쯔강 유역 이남 지역 에 분포하기 때문인 것으로 판단된다.

중국에는 뽕나무과(科) 닥나무속(屬)에 꾸지나무(*Broussonetia papyrifera*)와 애기닥나무(*B. monoica*), *B. kurzii*, *B. kaempferi* 등 4 수종이 분포하고 있는데, 모두 종이 원료로 사용되 고 있다. 그 중에서 꾸지나무는 높이 10m 이상 자라는 교목으로서, 양쯔강 유역 이남의 온 대와 난대, 아열대기후 지역에 넓고 흔하게 분포하고 있으며, 또한 기후 특성에 맞게 빠르게 생장하기 때문에 후한의 채륜(蔡倫)시대부터 종이 원료로 많이 이용되었을 것이다. 또한 애기 닥나무는 높이 3~4m까지 자라는 관목으로 양쯔강 이남의 난대와 아열대기후 지역에 흔하 게 분포하고 있다. *B. kurzii*는 관목으로 열대우림 지역에, *B. kaempferi*는 덩굴성 수종으 로 남동부 지역에 국한되어 분포하고 있다.

중국 선지의 재료 중 하나인 청단나무는 느릅나무과(科)의 높이 20m까지 자라는 교목 으로 주로 양쯔강 이남의 남동부 지방을 중심으로 분포하고 있으며, 종이의 원료 외에 목재 나 관상용, 유지용으로도 사용된다.

중국에서 종이 제조법이 유럽으로 전파되기 전 2~4세기경에 인접해 있는 한반도에도 전파되었던 것으로 추정되며, 한반도에서는 이미 삼국시대에 닥나무라는 특수한 종이 재료를 발굴하여 고도로 발달된 제지기술로 '만지(瞞紙)'라는 우수한 종이를 만들어 당나라의 종이를 능가하고 수출까지 하였으며, 610년에는 고구려 승려 담징이 일본에 사신으로 가서 닥나무로 종이 만드는 제지술을 전파하였다고 기록되어 있다.

한반도에서 닥나무를 이용한 제지기술을 전수받은 일본에서는 닥나무 제지기술 외에 삼지닥나무(Edgeworthia chrysantha)와 산닥나무(Wikstroemia trichotoma)등을 이용하거나 혼용하여 다양한 종류의 종이를 생산해 왔다. 일본의 전통 종이인 화지(和紙)는 삼지닥나무를 주원료로 만들어지는데, 한지에 비해 내구성과 보존성은 약하지만 촉감이 좋고 유연하며 습기에 강하여 일본의 서화재료로 많이 활용되고 있다.

중국의 종이 제조법이 서양으로 전파된 경로는 AD 751년에 고구려 유민이었던 고선지 (高仙芝) 장군이 이끌던 당나라 군대가 오토만 투르크와의 탈라스강 전투(Battle of Talas)에서 패하게 되었는데, 투르크에 끌려간 포로 중에는 종이 제조 기술자들이 포함되어 있었다고 한다. 이들 포로들이 오토만 투르크의 중심지였던 사마르칸트로 이송되었고, 757년에 이 지역에 처음으로 제지 공장이 세워지고 '사마르칸트 종이'가 생산되었으며, 이 지역의 종이 제조 산업이 활성화 되면서 주변의 아라비아인들에게 전파되었다. 사마르칸트 종이의 주원료는 아마(Linum usitatissimum)라는 식물이었으며, 그 외 다른 식물들과 넝마도 사용되었다고 한다. 아라비아인들은 목화를 원료로 하는 제지기술로까지 발전시켰으며, 수력을 이용한 마쇄기(stamping machine)를 고안하여 사용하였다. 795년에는 페르시아의 바그다드에도 제지 공장이 만들어지고, 900년에는 이집트로 제지기술이 전파되었으며 아마를 원료로 제지기술이 개발되었다. 그리고 11세기 무렵에는 아프리카의 북부 지방과 지중해 연안까지 제지기술이 확산되었다. 유럽에서 식물을 이용한 제지 공장이 처음으로 설립된 곳은 스페인의 발렌시아 지역이었으

며, 그 이후 십자군에 의해 이탈리아로 전파되었고, 이어서 프랑스로 빠르게 확산되어 제지기술이 발전되면서 대규모의 공장들이 건설되었다. 1336년에는 독일에도 제지 공장이 건설되었고 인접한 스위스와 오스트리아, 벨기에, 영국과 네덜란드 등 유럽 전역으로 제지기술이 빠르게 확산되어 발전하면서 19세기에는 목재의 펄프를 이용한 종이 생산이 가능하게 되었다.

2) 우리나라 한지 재료와 변천사

우리나라에서 닥나무를 이용한 종이 제조 기술이 중국으로부터 도입되었다는 설과 한반도에서 기원되었다는 설이 있다. 중국에서 전파되었다는 설도 2~7세기 중에 시기적으로 몇 가지의 설로 나누어지는데, 그중에서 2~4세기에 전파되었다는 설이 유력하다. 정선영(1996, 1998)은 저(楮)의 上古音인 *tag이 현재 우리나라에서 통용되고 있는 점과 5세기 초 백제의 아직치(阿直岐)와 왕인(王仁)이 일본에 전했다는 『논어(論語)』와 『천자문(千字文)』 등 전적이 종이로 만든 책일 가능성이 크고, 낙랑고분(樂浪古墳)에서 출토된 종이와 기원전 유적으로 보이는 다호리(茶戶里)에서 발견된 붓과 불교의 전래시기를 근거로 중국의 제지술이 닥나무와 함께 2~4세기 무렵에 우리나라로 전파되었을 것으로 추정하였다. 한반도 기원설도 낙랑고분에서 출토된 유물과 그 무렵에 왕래되었던 서책들의 복사 여부에 대한 견해 등 많은 논란들이 있지만 명확한 근거는 없는 상황이다. 따라서 중국으로부터 도입설과 한반도 기원설, 그리고 그 외의 학설 등을 증명할 만한 명확한 근거 확보를 위해 보다 집약적인 연구가 필요하다.

그리고 한지의 재료인 닥나무가 제지술과 함께 중국에서 도입되었을 거라는 추정은 명백히 잘못된 것이다. 왜냐하면 중국에는 '닥나무(Broussonetia kazinoki)'라는 수종은 분포하지 않기 때문이다.

따라서 중국에서 닥나무를 의미하는 글자인 저(楮)와 곡(穀), 구(構)는 중국에 분포하고 있는 닥나무속의 수종들인 꾸지나무와 애기닥나무, *B. kurzii, B. kaempferi* 에 대한 의미일 것이다.

우리나라의 제지술이 중국에서 전파되었는지에 대해서 지속적인 논의와 연구가 필요한 상황이지만, 전통적으로 한지의 원료는 우리나라에 자생하며 흔하게 분포하는 닥나무와 꾸지나무 애기닥나무가 주로 사용되었을 것으로 추정된다.

삼국시대에는 제지술이 태동하여 기술적으로 체계화되는 시기였으며, 매우 우수한 종이들이 생산되었는데, 그 중에서 고구려의 '만지(蠻紙)'가 대표적이다.

고구려의 만지는 품질이 매우 우수하여 당나라에까지 수출되어 당대의 문인들이 애호하였다고 한다. 그리고 조선유적유물도감에는 "고구려 종이는 마와 닥나무로 만들어져 조직이 고르고 치밀하며, 매우 질기고 면이 매끈할 뿐만 아니라 원료를 삶아 잘 표백했기 때문에 지금까지도 흰색을 띠고 있다"라고 소개하고 있는데, 삼국시대에는 종이 원료로서 마(麻)류가 많이 이용되었으며, 닥나무나 뽕나무와 혼용하여 한지를 만들었던 것으로 판단된다. 그리고 『일본 서기』에는 610년에 고구려 영양왕의 사신으로 일본에 건너간 담징이 채색과 종이, 먹, 맷돌 제조법을 전수하였다고 기록하고 있는데, 이미 고구려의 독창적인 제지기술이 발달되었음을 알 수 있다.

통일신라시대의 대표적인 종이는 백추지(白硾紙)로서 닥나무로 만들어져 변색이 거의 되지 않은 종이로 유명하다. 그리고 현존하는 세계 최고의 인쇄물로서 경덕왕 10년(751)에 창건된 경주 불국사 석가탑에서 발굴된 무구정광다라니경(無垢淨光陀羅尼經, 국보 126호, 704~751년에 인쇄 추정)으로 닥나무 종이에 목판으로 인쇄가 되어 있다. 이 시기부터 닥나무의 재배가 전국적으로 확산되었으며, 닥의 생산이 많아지면서 공급이 원활해지고 질 좋은 한지 제조기술이 정착되었던 것으로 추정된다.

고려시대는 불교문화가 발달된 시기로서 한지의 수요가 급증하여 한지와 인쇄 문화가 빠르게 발전된 시기이다. 따라서 닥나무 종이가 완성되어 꽃을 피우는 시기로서, 인종(仁宗) 23년(1145)에는 전국 각 고을에 닥나무를 심도록 권장하는 등 정책적으로 닥나무의 재배와 수급, 종이 생산과 관리를 지원하였다고 한다. 그로 인해 두껍고 단단하고 광택이 나며 비단

과도 같은 '고려지(高麗紙)'가 탄생하게 되었고, 중국인들을 감탄시켰으며, 세계 최고의 종이로 인정을 받게 되었다. 닥나무의 제지기술이 발전하면서 용도에 따라 도침을 하거나 염색된 한지도 생산되었으며, 등나무와 같은 섬유가 긴 재료도 사용되었던 시기이다.

조선시대 전기에는 문서와 서책의 인쇄와 간행이 매우 활발해지고 대중화됨으로써 제지기술도 발달하고 한지의 원료도 다양해져서 여러 종류의 한지들이 생산되고 제지기술 또한 세분화되는 시기였다. 한지의 용도 또한 다양화된 문서와 서책뿐만 아니라 저화(楮貨, 종이로 만든 화폐)와 지갑, 의류, 벽지, 부채 등 매우 다양하게 활용되었다. 국가에서는 태종(1415년)의 명으로 조지소(造紙所)를 설치하였고, 세조 12년에는 조지서(造紙署)로 개편하는 등 정책적으로 한지의 생산과 수급 및 관리를 하였으며, 각 지역별로 매우 다양한 종류의 특산 종이도 생산되었다. 또한 이 시기에는 닥나무 외에 산닥나무와 볏짚, 보리짚, 귀리짚, 갈대, 버드나무, 율무, 황마와 같은 다양한 재료들과 혼용하거나 잇꽃과 참나무류 잎과 껍질, 소나무 잎과 껍질, 매자나무 열매, 유동 기름 등을 첨가하여 매우 다양한 종류의 한지와 다양한 색상의 한지들이 생산되었으며, 황벽나무 껍질로 물을 들여 해충의 피해를 막기도 하였다.

조선 중·후기를 거치면서 전란으로 인해 정치 및 사회, 경제적으로 어려워지면서 제지산업이 쇠퇴하게 되었으며, 닥나무 등 종이원료의 부족으로 종이 품질도 점차 나빠지게 되었다.

근대 서양문물의 영향으로 서양의 종이가 보급되고 제조기술이 도입되어 대량생산이 가능해지면서 한지는 용도가 제한되고 수요가 크게 줄어들었고, 한지 산업은 닥나무 생산의 감소와 함께 크게 쇠하게 되었다.

그리고 일제강점기를 겪으면서 문화말살 정책 등으로 일본 방식의 제지술이 보급되어 정착됨으로써 우리의 닥나무 우량 지역 품종들은 점차 사라지게 되었고, 전통방식의 한지 문화와 제조기술은 회복하기 어려울 정도로 붕괴되었다.

나. 한지의 재료

우리나라에서 생산되는 닥나무류 껍질의 인피섬유를 이용하여 전통적인 방법(외발뜨기 또는 흘림뜨기), 즉 사람의 손으로 직접 뜬 종이를 '한지'라고 한다. 닥나무로 만든 우리나라의 전통한지가 다른 나라의 많은 종류의 종이에 비해 매우 우수한 종이라는 것은 잘 알려져 있다. 한지의 우수성이란 천 년 이상의 세월이 흘러도 변함없이 내구성과 보존성이 좋고 또한 질기며 통기성이 좋다는 점에서 다른 종류의 종이에 비해 비할 바가 아니라는 것이다.

그러면 이 우수한 우리나라 전통한지를 만드는 닥나무는 과연 어떠한 나무일까?

닥나무는 잎이 뽕나무 잎과 매우 유사하게 넓고 심장형으로 생겼으며, 줄기의 껍질은 질기기 때문에 꼬아서 노끈으로 쓰거나 팽이를 치는 팽이채를 만들었던 나무로서 동네 어귀의 밭둑이나 개울가, 산자락의 돌무더기 주변에 주로 자라는 나무이다.

식물 분류학적 관점에서 살펴보면, 닥나무는 뽕나무科(Moraceae)의 수종으로 우리나라에는 뽕나무屬(Morus)과 닥나무屬(Broussonetia), 천선과屬(Ficus), 꾸지뽕나무屬(Cudrania)이 자생하고 있는데, 그 중에서 닥나무屬에 속하는 수종이다.

우리나라의 기존의 교과서와 식물도감에는 닥나무屬의 수종으로 꾸지나무와 닥나무를 소개하고 있다.

닥나무屬(Broussonetia)은 낙엽활엽수로서 전 세계적으로 동아시아와 동남아시아에만 분포하는 이 지역 특산屬으로서 5수종이 분포하고 있다. 그중에서 꾸지나무(B. papyrifera)는 우리나라와 일본, 중국, 대만, 동남아시아까지 넓게 분포하고 있으며, 애기닥나무는 우리나라와 일본, 중국에만 분포하고 있다. 닥나무는 우리나라와 일본에만 분포하고 있으며, 주로 한지용 섬유의 생산을 위해 재배하고 있다.

우리나라와 중국, 일본을 포함한 아시아 지역에서 종이의 원료로 다양한 식물들이 이용되어 왔는데, 그중에서 대표적으로 뽕나무과(Moraceae)의 닥나무속과 뽕나무속의 수종들이다. 그 외에 팥꽃나무과(Thymelaeaceae)의 팥꽃나무속(Daphne)과 산닥나무속(Wikstroemia), 삼지

닥나무속(*Edgeworthia*)의 수종들과 기타 예덕나무와 칡, 대마, 모시 등도 중요한 종이의 재료로 알려져 있다.

가. 뽕나무과

뽕나무과 수종들 중 닥나무속과 뽕나무속의 수종들이 한지의 재료로 주로 많이 이용되었는데, 우리나라에 자생하는 닥나무屬은 꾸지나무(*B. papyrifera*)와 애기닥나무(*B. kazinoki*), 교잡종인 닥나무(*B. x hanjiana*)를 포함하여 3수종이 분포하고 있다.

뽕나무속은 4수종이 자생하는데, 그중 뽕나무가 한지의 주요 재료로 이용되어 왔으며, 산뽕나무와 돌뽕나무, 몽고뽕나무도 한지의 재료로 이용될 수 있다.

표 1. 뽕나무과 닥나무속(*Bussonetia* L'Hér. ex Vent.) 수종의 분포

국명	학명	한국	일본	중국	대만
닥나무	*B. x kazinoki* Siebold.	○	○	-	-
꾸지나무	*B. papyrifera* (L.) L'Hér. ex Vent.	○	○	○	○
애기닥나무	*B. monoica* Hance	○	○	○	○
-	*B. kaemferi* Siebold.	-	○	-	-
-	*B. kurzii* (J.D. Hooker) Corner	-	-	○	-

나. 팥꽃나무과

팥꽃나무과(Thymelaeaceae)는 팥꽃나무속(*Daphne*)과 산닥나무속(*Wikstroemia*), 삼지닥나무속(*Edgeworthia*)의 수종들이 종이의 원료로 이용되어 왔다. 산닥나무속의 산닥나무(*W. trichotoma*)는 일본의 중·남부 지방과 중국 남부 지방에 자생하는 관목으로 근연종인 Daphne sikokiana와 함께 일본에서 중요한 종이의 원료로 이용되고 있다. 우리나라에는 조선 초기 세종 12년(1430년)에 종이 원료로 이용하기 위해 대마도에서 가져와서 경기도 강화도와 경남 남해와 거제도, 전남 완도와 진도 등지에 심은 것으로 기록되어 있다. 일본의 중·남부 지방과

대마도에는 산닥나무가 흔하게 분포하고 있다. 거문닥나무(*W. ganpi*)는 일본의 중남부 지방에 주로 분포하는 수종으로 최근에 우리나라 거문도에도 자생지가 확인된 수종인데, 줄기의 섬유가 약하기 때문에 종이 원료로는 거의 사용되지 않는다.

삼지닥나무(*E. chrysantha*)는 중국의 중·남부지방 원산으로, 일본에서는 게이쵸(慶長, 1596~1615)시대 이후부터 재배해 왔으며, 일본 종이인 화지(和紙)의 주원료로 이용되고 있다. 우리나라에는 중국에서 도입하여 중부 이남 지역에 섬유 생산과 관상용으로 재배를 하고 있다.

팥꽃나무속의 *Daphne papyracea*와 *D. bholua*는 네팔과 중국, 인도 등에 분포하는 수종인데, 네팔에서는 'Lokta'라는 이름으로 'Nepali Kagaj'로 알려진 전통 종이를 만드는 데 사용되어 왔다. 이 두 수종은 상록 또는 낙엽관목으로 높이 1~3m에 달하며, 지역에 따라서 그 보다 크게 자라기도 한다.

우리나라에 분포하고 있는 팥꽃나무(*D. genkwa*)와 백서향(*D. kiusiana*), 제주백서향(*D. jejudoensis*), 두메닥나무(*D. pseudomezereum*)도 재배를 통해 종이의 재료로 사용이 가능할 것으로 판단된다.

표 2. 팥꽃나무과 수종

국명	학명	한국	일본	중국	대만	네팔
백서향	*Daphne kiusiana* Miq.	○	○			
제주백서향	*Daphne jejudoensis* M. Kim	○				
팥꽃나무	*Daphne genkwa* S. et. Z.	○		○	○	
두메닥나무	*Daphne pseudomezereum* A. Gray	○	○	○		
네팔닥나무	*Daphne papyracea* Wall. ex G. Don.			○		○
네팔닥나무	*Daphne bholua* Buchanan-Hamilton ex D. Don			○		○
산닥나무	*Wikstroemia trichotoma* (Thunb.) Makino	재배	○	○		
거문닥나무	*Wikstroemia ganpi* (S. et. Z.) Maxim.	○	○			
중국산닥나무	*Wikstroemia delavayi* Lecomte			○		
삼지닥나무	*Edgeworthia chrysantha* Lindl.	재배	재배	○		

다. 기타 종이 재료

위에서 언급된 뽕나무과와 팥꽃나무과 외에 우리나라와 중국과 일본에서 종이의 재료로 이용하였거나 이용 가능한 식물들은 칡(Pueraria lobata)과 느릅나무(Ulmus davidiana var. japonica), 난티나무(Ulmus laciniata), 피나무(Tilia amurensis), 버드나무류(Salix spp.), 예덕나무(Mallotus japonicus), 삼(Cannabis sativa), 모시풀(Boehmeria nivea), 목화(Gossypium indicum), 볏(Oryza sativa)짚, 밀(Triticum aestivum)짚, 귀리(Avena sativa)짚, 갈대(Phragmites communis), 달뿌리풀(Phragmites japonica), 띠(Imperata cylindrica var. koenigii), 왕골(Cyperus exaltatus var. iwasakii), 왕모시풀(Boehmeria pannosa), 개모시풀(Boehmeria platanifolia), 어저귀(Abutilon theophrasti) 등 다양한 식물 종들이 있는데, 경제적 효율성과 종이의 종류 및 용도에 따라 이용 및 다른 재료와 혼용될 수 있다.

2 닥나무란 무엇인가

닥나무속의 수종들은 교목과 아교목, 관목, 덩굴성으로 자웅이주 또는 자웅동주의 교배양식을 갖고 있고, 수피는 종이 원료로, 목재는 가구재로, 잎과 열매는 식용과 약용으로 이용된다.

닥나무속은 뽕나무속과 마찬가지로 잎의 형태가 크기와 갈라지는 정도에 따라서 매우 다양하게 변한다. 특히, 기본종인 꾸지나무과 애기닥나무도 생육환경이나 수령, 가지의 나이와 위치에 따라 크기와 형태가 매우 다양한데, 두 수종 간의 중간 잡종인 닥나무의 경우 교배 조합에 따라 그 변이의 정도가 훨씬 더 심하게 나타날 수 있다.

가. 닥나무속(Broussonetia)의 분류 체계 변화

지금까지 우리나라에서 한지의 주원료로서 오랫동안 재배되어 왔던 닥나무를 닥나

무와 애기닥나무를 구별하지 못하고 1종으로 인식하고 닥나무 'Broussonetia kazinoki Siebold'라는 이름으로 사용해 왔다. 따라서 우리나라에는 닥나무와 꾸지나무 2종만 자라는 것으로 인식하였던 것이다. 그러나 박병익(1969년)은 지역적으로 형태적 특징에 의해 닥나무와 꾸지나무와의 교잡종이 형성되어 분포하고 있음을 추정하였다. 그리고 김무열 등(1992년)은 닥나무의 잎 형태적 특성 및 교배양식, 화기 형태, 분포 특성에 의해 닥나무(B. kazinoki)와 꾸지나무(B. papyrifera)의 종간 교잡에 의해 교잡종인 꾸지닥나무(B. kazinoki x B. papyrifera)를 확인하였다. 그 이후 윤경원과 김무열(2009년)은 한국산 닥나무속의 분류학적 재검토를 통해 닥나무와 꾸지나무와의 종간 교잡종인 꾸지닥나무(B. kazinoki x B. papyrifera)를 재확인하고, 신안군 가거도에 자생하고 있는 교잡종에 대해 닥나무(B. x hanjiana)로 명명하였고, 닥나무(B. kazinoki)를 애기닥나무(B. kazinoki)로 국명을 변경하였다.

최근 대만에서 닥나무속의 분자계통학적 및 분류학적 연구 결과(2017년)를 발표하였는데, 지금까지 닥나무속의 종 인식과 학명의 적용에 혼란스러운 문제들을 재정립하여 애기닥나무는 Broussonetia monoica Hance로, 그리고 닥나무는 B. x kazinoki Siebold로 정리하였으며, 신안군 가거도에 자생하며 교잡종으로 명명된 B. x hanjiana M. Kim는 B. x kazinoki Siebold의 이명으로 처리되었다. 따라서 우리나라에는 꾸지나무(B. papyrifera)와 애기닥나무(B. monoica), 닥나무(B. x kazinoki) 3수종이 자생 분포하고 있다.

표 3. 닥나무속의 분류체계 변화

기존 분류체계	윤경원과 김무열(2009)	신 분류체계(Chung 등, 2017)
· 꾸지나무 (B. papyrifera)	· 꾸지나무(B. papyrifera)	· 꾸지나무 (B. papyrifera)
· 닥나무(B. kazinoki)	· 닥나무(B. x hanjiana) · 애기닥나무(B. kazinoki)	· 닥나무(B. x kazinoki) · 애기닥나무 (B. monoica)

나. 형태적 특성

● 꾸지나무(*B. papyrifera*)

꾸지나무는 높이 10~15m 이상까지 자라는 큰키나무로 잎은 길이 10~18cm, 폭 6~12cm, 잎자루는 길이 3~5cm이며, 새 가지와 잎자루와 잎 양면에 희고 긴 털이 밀생한다. 암수딴그루로서 꽃은 5~6월에 피며, 수꽃은 길이 5~7cm이고, 열매는 지름 1.7~2.5cm로 9월에 주황색으로 익는다.

● 애기닥나무 (*B. monoica*)

애기닥나무는 높이 3~4m까지 자라는 덤불성 나무로 잎은 길이 6~14cm, 폭 4~7cm, 잎자루는 길이 1~2cm로 새 가지와 잎자루와 잎 양면에 잔털이 있다. 한 나무에 암·수 꽃이 피는 암수한그루로서 4~5월에 피고, 수꽃은 길이 1cm 이하이다. 열매는 지름 1cm로서 7~8월에 주황색으로 익는다.

● 닥나무 (*B. kazinoki*)

닥나무는 높이 7~8m까지 자라는 큰키나무로서 잎은 길이 14~20cm, 폭 10~16cm, 잎자루는 길이 3~4.5cm이다. 꽃은 암꽃과 수꽃이 다른 그루에서 피는 암수딴그루로 수꽃은 길이 2~3cm, 암꽃은 지름 5.5~6.5mm이며, 열매는 지름 1~1.5cm로 둥글다.

닥나무는 수형과 잎, 꽃, 열매가 꾸지나무와 애기닥나무의 거의 중간 형태를 나타내고 있으며, 잎의 양면과 잎자루, 새 가지의 털도 꾸지나무보다 적고, 애기닥나무보다는 많은 중간적 형질은 보인다. 꽃은 꾸지나무처럼 암꽃과 수꽃이 각기 딴 그루에서 핀다.

표 4. 닥나무속 3수종의 형태적 특징

구분	꾸지나무(B. papyrifera)	닥나무(B. kazinoki)	애기닥나무(B. monoica)
수형	교목	소교목	관목
잎 길이	18~30cm	14~20cm	8~15cm
잎자루 길이	5~8cm	3~4.5cm	1~2cm
개화기	5~6월	4~5월	4~5월
성 표현	암수딴그루	암수딴그루	암수한그루
수꽃 길이	5~7cm	2~3cm	1cm 이하
암꽃 지름	7.5~8.5mm	5.5~6.5mm	3.5~4.0mm

꾸지나무와 애기닥나무, 닥나무는 잎의 크기와 형태적 특성에 의해 수종 간에 명확하게 식별이 가능하다. 그러나 종 내에서 지역 간 및 개체 간 또는 개체 내에서 가지의 나이와 위치에 따라 잎의 크기와 갈라짐, 잎자루 길이 등은 매우 다양한 변이를 보인다.

꾸지나무의 잎은 개체 간에 변이는 있지만 길이가 대개 18~30cm로 크고, 잎자루 또한 5~8cm로 매우 긴 특징이 있다. 그리고 잎의 표면은 짧은 털이 밀생하고, 뒷면과 잎자루에는 약 1mm 길이의 긴 털이 무성하다.

애기닥나무 또한 개체 간에 변이가 많지만 잎 길이는 8~15cm, 잎자루는 길이 1~2cm로서 짧은 편이다. 잎의 표면은 털이 거의 없거나 아주 짧은 털이 드물게 있고, 잎 뒷면과 잎자루에도 아주 짧은 털이 듬성하게 있다.

닥나무의 잎은 두 수종간의 중간 크기이며, 개체 간에 크기와 형태적 변이가 매우 크다. 잎의 표면과 뒷면, 잎자루의 털이 길이와 양도 두 수종간의 중간 정도이다.

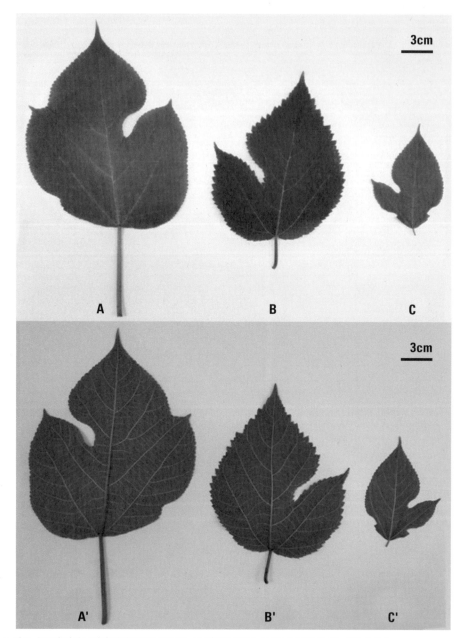

046

그림 1. 수종별 잎의 표면과 뒷면의 형태적 특징. (A A′; 꾸지나무, B B′; 닥나무, C C′; 애기닥나무)

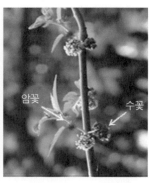

꾸지나무 닥나무 애기닥나무

그림 2. 닥나무속 3수종의 암꽃과 수꽃의 형태. (꾸지나무와 닥나무, 위:암꽃, 아래:수꽃)

우리나라와 중국, 일본, 대만 등 아시아 지역에 분포하는 닥나무속(*Broussonetia*) 5종에 대하여 종간 특징의 이해와 식별을 용이하게 하기 위해 생육형과 성 표현 방식, 가지와 잎, 꽃의 형태적 특징을 근거로 검색표를 작성한 결과 아래 검색표와 같았다.

〈 닥나무속의 검색표 〉

1. 줄기는 덩굴성이며, 암수딴그루이다 ──────────────────────────── 2
 2. 잎은 줄기에 2열로 배열되고, 길이 10~20cm, 수꽃은 원통형, 길이 4~5cm이다. ────────*B. kurzil*
 2. 잎은 줄기에 나선형으로 배열되고, 길이 4~8cm, 수꽃은 이삭 모양, 길이 1.5~2.5cm이다──── *B. kaempferi*
1. 줄기는 관목 또는 교목, 암수한그루 또는 암수딴그루이다──────────────────── 3
 3. 관목으로 암수한그루이다───────────────────────────── 애기닥나무
 3. 교목 또는 소교목, 암수딴그루이다──────────────────────────── 4
 4. 소교목으로 새 가지에 잔털이 밀생하고, 잎 자루 길이 3~4.5cm, 수꽃 길이 2~3cm ───────── 닥나무
 4. 교목으로 새 가지에 억센 털이 있고, 잎 자루 길이 5~8.5cm, 수꽃 길이 5~7cm ───────── 꾸지나무

제2장 전통한지는 무엇으로 만드나(원료연구)

다. 열매와 종자 특성

닥나무속 수종의 열매는 뽕나무과의 대표적인 열매 형태인 집합과로서 하나의 꽃받침 위에 수많은 작은 꽃들이 모여 달려서 수정 후 작고 많은 열매들이 모여 커다랗고 둥근 열매를 형성하게 된다. 꾸지나무는 9월 중순, 애기닥나무는 6월 하순~7월 중순, 닥나무는 8월 중하순에 열매가 주황색으로 익는다.

1) 열매와 종자 형태

꾸지나무

닥나무

애기닥나무

그림 3. 닥나무속 3수종의 열매의 형태.

꾸지나무와 애기닥나무, 닥나무의 열매는 모두 긴 막대형의 작은 열매들이 빽빽하게 모여 달려 둥근 집합과를 형성한다. 하나의 작은 열매 끝에는 암술머리가 길게 남아 곱슬한 까끄라기가 된다. 애기닥나무 열매는 대부분 충실하게 달리지만, 꾸지나무와 닥나무의 경우 충실하지 않고 작은 열매들이 듬성듬성하게 달리는 경우가 많다. 두 수종 모두 애기닥나무와 달리 암수딴그루로서 수분이 충분하게 이루어지지 않을 경우이다. 특히 닥나무의 경우 재배지역에서는 대부분이 암 그루이고, 수 그루는 찾아보기 힘들다. 그렇기 때문에 닥나무의 열매는 보기 어려울 뿐만 아니라, 드물게 듬성듬성하게 충실하지 않은 열매들만 볼 수 있는 것이다.

꾸지나무와 애기닥나무, 닥나무의 종자는 모두 갈색 또는 흑갈색으로 둥글고 납작한

편구형이다. 주사전자현미경(Scanning Electron Microscope:SEM)을 통해 종자의 표면을 관찰해 보면, 꾸지나무의 종자 표면은 빽빽한 잔털로 뒤덮여 있는 반면, 애기닥나무의 종자는 잔털은 없고, 작고 볼록한 많은 돌기들이 발달되어 있다. 닥나무의 종자 표면은 꾸지나무와 매우 흡사하다.

꾸지나무 　　　　　　　　　닥나무 　　　　　　　　　애기닥나무

그림 4. 닥나무속 3수종의 종자의 형태.

2) 열매와 종자 크기

　　꾸지나무와 닥나무 애기닥나무의 열매는 익으면 주황색의 둥근 집합과를 형성하는데, 꾸지나무 집합과의 지름은 대개 2.0~3.0cm로서 다소 큰 반면, 애기닥나무는 1.0~1.5cm로 작은 열매를 형성한다. 닥나무는 두 수종의 중간 크기인 1.8~2.5cm의 열매를 갖는다.

　　종자의 길이와 너비는 꾸지나무가 2.2와 1.8mm, 애기닥나무가 1.5와 1.3mm인 데 반해 닥나무는 2.3과 1.9mm로서 다소 큰 경향이었다.

표 5. 닥나무속 3수종의 열매와 종자의 크기

수종		꾸지나무	닥나무	애기닥나무
열매	지름(cm)	2.0~3.0	1.8~2.5	1.0~1.5
종자	길이(mm) 너비(mm)	2.2±0.08 1.8±0.08	2.3±0.15 1.9± 0.09	1.5±0.08 1.3±0.09

3. 닥나무속 수종의 분포

뽕나무과는 전 세계에 73속 1,000여 종이 열대 지방을 중심으로 분포하고 있는데, 그 중 닥나무속은 동아시아와 동남아시아에만 분포하는 이 지역 특산속 식물군이다. 우리나라에 분포하고 있는 닥나무속 수종은 꾸지나무와 애기닥나무, 닥나무 3종이다.

● 꾸지나무

꾸지나무는 일본과 중국(동·남부 해안 지역), 대만, 말레이시아, 필리핀, 라오스, 미얀마, 태국, 베트남, 인도, 파키스탄 등 온·난대와 아열대 지방에 자생 분포한다. 그리고 이 원산지에서 이주하여 유럽 남부와 아프리카, 인도네시아, 하와이 등 태평양과 남미 지역까지 섬유와 목재, 식용, 약용 등을 목적으로 도입되어 재배되고 있다.

우리나라에서는 제주도와 울릉도를 포함한 동·남·서해안과 도서 지역, 해안을 따라 강원도와 황해도, 평안도, 함경도까지 분포하고 있는데, 전라남도와 전라북도의 일부 지역에서는 내륙 지역까지 확산되어 분포하기도 한다.

꾸지나무는 높이 10~15m 이상까지 자라는 큰키나무로 숲 가장자리와 도로변, 해변, 나출지 등 햇볕이 잘 드는 곳에 주로 자란다.

● 애기닥나무

애기닥나무는 우리나라와 일본, 중국의 중부이남 지역, 대만의 온대와 난대 지방에 주로 분포한다.

우리나라에서는 함경도와 양강도, 아고산 지역 등 아한대 지방을 제외한 제주도와 울릉도를 비롯하여 강원도까지 분포하나 제주도에는 일부 국소 지역에만, 그리고 울릉도에는 소수의 개체만 분포하고 있다. 주로 중부이남 지역을 중심으로 분포하고 있으며, 특히 전라남

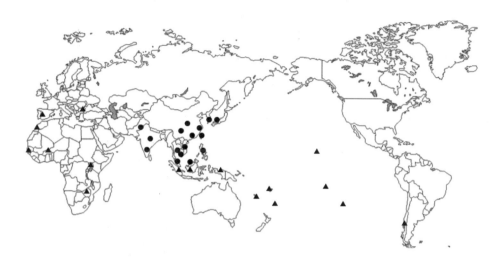

그림 5. 꾸지나무의 분포도 (●: 원산지, ▲: 이주지)

도와 전라북도의 도서 지역과 해안 및 내륙 지역을 중심으로 높은 밀도로 분포하고 있으며, 그 외 지역에는 드물게 분포하고 있다.

　애기닥나무는 높이 3~4m에 달하는 낙엽관목으로서 햇볕이 잘 들고 물 빠짐이 좋은 숲 가장자리와 계곡부, 도로변, 암석지대 등에 주로 자란다.

● 닥나무

　닥나무는 제주도와 울릉도 지역을 제외한 우리나라 거의 대부분의 지역에서 재배를 해왔으며, 특히 날씨가 매우 추운 지방인 함경남도와 함경북도 일부 지역에서도 재배를 하였다. 그중에서 기온이 온화한 중부이남 지역에서 주로 많이 재배가 되었다.

　닥나무의 자생지는 내륙에서는 찾기가 매우 어렵고, 전남과 전북의 일부 도서지역에서 확인되고 있다.

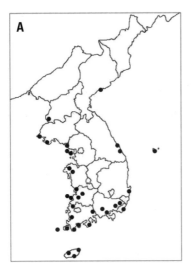
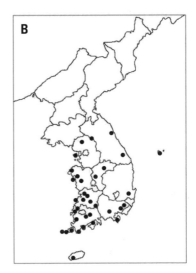

그림 6. 꾸지나무와 애기닥나무의 국내 분포 지역(A: 꾸지나무, B: 애기닥나무)

4. 닥나무의 기원과 계통학적 연구

닥나무가 형태적 특징에 의해 꾸지나무와 애기닥나무의 자연교잡에 의해 만들어진 잡종이라는 연구논문이 이미 발표되었다(윤과 김, 1998). 실제로 닥나무가 꾸지나무와 애기닥나무의 교잡에 의한 잡종인지를 구명하기 위하여 분자계통학적 연구 방법을 이용하여 아래 표와 같이 실험과 분석을 수행하였다.

　　염기서열 분석결과 얻어진 닥나무속 3분류군에 대한 ITS 1 지역의 62개 시료와 matK와 rbcL-accD 지역의 59개 시료의 염기서열을 분석하였다. ITS 1 지역의 염기서열 길이는 372~374 bp이며, 정렬한 전체 길이는 374 bp로 확인되었다. 꾸지나무와 애기닥나무의 염기서열 길이는 각각 372 bp와 374 bp로 나타났다. 닥나무 4-2, 5-2, 6-2 클론의 염기서열 길이는 애기닥나무의 길이와 같은 374 bp이며, 나머지 닥나무 시료의 염기서열 길

이는 모두 372 bp로 확인되었다. DNA의 물리적 특성을 나타내는 G+C 함량 빈도는 꾸지나무 62.9%, 닥나무 62.8%, 애기닥나무 62.5%로 계산되었다.

matK 지역 염기서열의 길이는 1,524 bp로 동일하게 나타났고, 정렬된 염기서열 중 26개 site에서 변이를 보였다. G+C 함량 빈도는 꾸지나무 31.0%, 닥나무와 애기닥나무가 31.4%로 계산되었다. rbcL-accD 지역의 염기서열 길이는 2,064-2,101 bp로 나타났으며, 정렬된 염기서열 길이는 2,107 bp로 나타났다. G+C 함량 빈도는 3분류군이 33.1%로 동일하게 계산되었다. 닥나무의 염기서열은 엽록체 DNA인 matK와 rbcL-accD 지역에서 꾸지나무보다 애기닥나무에 유사한 염기서열을 보였다.

가. 분자계통학적 분석

닥나무속 3분류군의 계통학적 유연관계를 확인하기 위해, 닥나무속 3종과 외군으로 Ficus racemosa와 뽕나무 2종을 대상으로 64개의 ITS 1 염기서열과 62개의 matK와 rbcL-accD 지역의 염기서열 유합자료를 이용하여 ML 계통수를 제작하였다.

ITS 1 지역의 염기서열의 ML 분석결과 log likelihood (LN) 값은 −1027.137002로 나타났으며, BS(Bootstrap values) 값은 50% 이상인 분계조(clade)에 한하여 계통수에 표시하였다. 분류군간 2개의 분계조로 구분되었으며, 꾸지나무와 닥나무(4-2, 5-2, 6-2 제외)가 92% BS값으로 분계조를 형성하였으며, 애기닥나무는 95% BS 값으로 하나의 분계조를 형성하였다(그림 7).

엽록체 DNA matK와 rbcL-accD 지역을 유합한 염기서열의 ML 분석결과 log likelihood (LN) 값은 −6448.677925로 나타났다. 분류군간 2개의 분계조를 구분되었으며, 닥나무와 애기닥나무가 100% BS값으로 분계조를 형성하였으며, 꾸지나무가 100% 값으로 다른 하나의 분계조를 형성하였다(그림 8).

따라서 핵 DNA ITS 1지역은 닥나무와 꾸지나무의 유전자가 거의 일치하였으며, 엽록

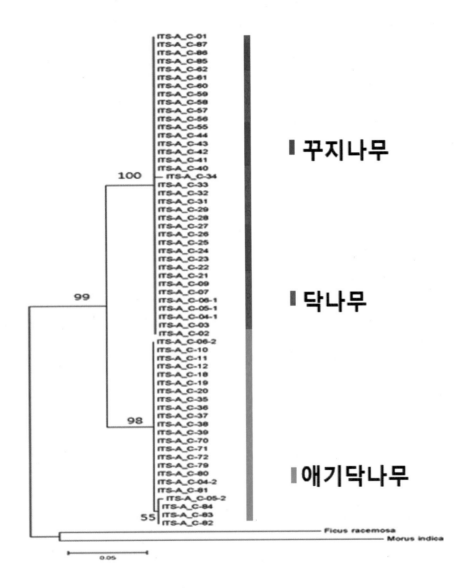

그림 7. 핵 DNA 유전자 (ITS-A/ITS-C) 분석 결과 분자계통도.

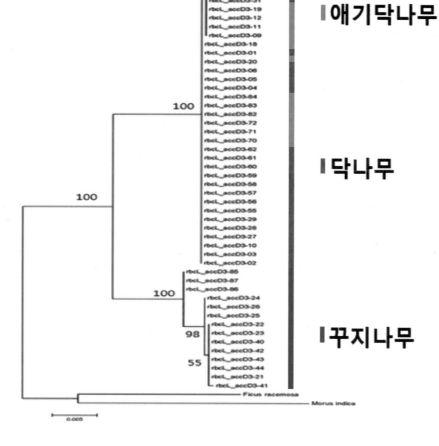

그림 8. 엽록체 DNA 유전자(matK and rbcL-accD) 분석의 분자계통도.

체의 DNA matK와 rbcL-accD 지역은 닥나무와 애기닥나무가 일치하는 결과를 보였다.

결론적으로 닥나무속 식물의 엽록체 유전자가 모계유전을 한다면, 닥나무는 꾸지나무를 부계로, 애기닥나무를 모계로 자연교잡에 의해 형성된 교잡종이라고 추정할 수 있다.

① 실험 재료

분자계통학적 실험에 필요한 시료의 채집을 위해 우리나라와 일본의 수종별 자생지와 재배지를 방문하였으며, 꾸지나무(B. papyrifera)는 전북 부안군과 전남 신안군, 일본 교토 지역에서 14개체, 닥나무(B. kazinoki)는 경기도 양평군과 경북 청송군, 전북 익산시와 정읍시, 전남 신안군에서25개체, 애기닥나무(B. monoica)는 전북 정읍시와 부안군, 전남 신안군과 일본의 나라현과 교토 지역에서 20개체의 건전한 어린잎을 채집하여 DNA 분석을 위한 실험 재료로 사용하였다. 계통수 작성을 위한 외군으로는 뽕나무과의 근연종인 Ficus racemosa와 뽕나무(Morus indica)를 선정하였고, 이들 종의 계통수 분석을 위하여 GenBank에서 염기서열 자료를 추출한 후 이용하였다(Table 1).

② DNA 추출, PCR 증폭, 클로닝 및 염기서열 결정

현지에서 채집한 건전한 어린잎을 냉동고에 보관하고, 액체질소와 막자사발을 이용하여 분쇄시킨 후 DNeasy Plant Mini kit (QIAGEN, Germany)을 이용하여 genomic DNA를 추출하였다. 추출한 DNA는 1.2% agarose gel 상에서 전기영동 한 뒤 Ethidium bromide (Etbr) 염색법으로 UV 조명하에서 추출여부를 확인하였다. nr ITS 1 지역 (partial 18s rRNA gene, ITS 1, partial 5.8s rRNA gene)의 증폭은 ITS1, ITS2 프라이머를 이용하였고(Whita et al, 1990), matK 지역의 증폭은 Yu et al.(2001)의 프라이머를 이용하였으며 rbcL-accD 지역의 증폭은 Matsuda et al.(2005)의 프라이머를 이용하였다. PCR 반응은 96°C에서 3분 동안 initial denaturation시킨 후 96°C에서 denaturation 20초, 58°C에서 annealing 20초, 72°C에서 extension 2분을 주기로 하여 35회 반복한 후 72°C에서 7분간 extention 하는 조건으로 수행하였다. PCR 반응액은 MEGAquick-spin™ Total Fragment DNA Purification Kit (Intron, Korea)을 이용하여 정제하였으며, 정제된 반응액은 ABI PRISM 3730XL DNA sequencer(Applied Biosystems, USA)를 이용하여 염기서열을 결정하였다. 그리고 nrlTS 1 지역에서 double peak가 관찰된 닥나무 3개체(kaz4,5,6)의 경우 클로닝을 진행하였다. 클로닝은 pGEM®-T Easy Vector system(Promega, Korea)을 이용하여 공급자의 매뉴얼에 따라 수행하였으며, 3개의 개체들로부터 각 2개씩 총 6개의 클론들을 분리하여 염기서열을 결정하였다.

③ 염기서열 분석 및 계통수 제작

양쪽 방향으로 얻어진 각 염기서열은 Geneious pro v6.1 (Drummoned et al,. 2011)을 사용하여 조합하였다. 완성된 염기서열은 MUSCLE v3.7 (Edgar, 2004)을 이용하여 각 유전자별로 다중 정렬하였다. 그리고 정렬된 matK, rbcL-accD 2개 지역을 연결하여 cpDNA 통합자료로 분석하였다.

계통수 제작은 RAxML v7.2.8 (Stamatakis et al., 2006)을 이용하여 Maximum likelihood (ML) 분석을 수행하였다. ML분석은 GTRGAMMA 염기치환 모델과 1,000번 반복의 Rapid Bootstrapping 알고리즘을 옵션으로 적용하였고, 각 분계군의 Bootstrap 값을 산출하였다(Stamatakis et al., 2008).

나. 닥나무 종의 분화

기존에 우리나라와 일본에서 재배되고 있던 닥나무에 견주어 신안군 가거도에 자생하고 있으며 윤경원과 김무열(2009년)에 의해 새롭게 명명된 닥나무(*B. x hanjiana*)는 꾸지나무와 애기닥나무의 자연교잡종으로서 중국과 일본에는 기록되어 있지 않기 때문에 우리나라 특산 수종이라고 할 수 있다. 일본과 중국에도 꾸지나무와 애기닥나무가 자연적으로 분포하고 있으나 교잡종인 닥나무는 중국에는 기록되어 있지 않으며, 일본의 『원색일본식물도감』(Kitamura & Murata, 1979)에는 교잡종인 *B. kazinoki* x *B. papyrifera*로 언급되어 있다.

그러나 최근에 보고된 「일본 닥나무속 식물과 학명」이라는 논문(Ohba & Akiyama, 2014)에는 애기닥나무를 *B. monoica* Hance로, 그리고 닥나무를 *B. kazinoki*로 처리하였다. 그러나 일본에서 재배되고 있는 닥나무(*B. kazinoki*)가 일본 내에서 자연적으로 교잡된 종인지, 아니면 한반도의 닥나무가 고구려 승려 담징(610년)이 한지 제조법을 일본에 전수할 때나 그 전후에 일본으로 건너 간 건지에 대해서는 현재로서는 확인할 방법이 없고 앞으로 큰 연구 과제이다.

한반도에서 교잡종 닥나무가 분화되었을 거라고 판단하는 근거는 현재에도 교잡종 닥나무가 계속해서 분화되고 있는 지역이 있다는 데 있다. 전남 신안군 가거도에는 꾸지나무와 애기닥나무가 자연적으로 분포하고 있고, 두 종으로부터 교잡되었을 것이라고 추정되는 교잡종 닥나무도 함께 자라고 있다. 주민들의 증언에 의하면 가거도에는 과거에 닥나무를 심었던 적이 없고, 한국전쟁 후에 일부 주민들이 닥나무 껍질을 벗겨서 팔았던 적이 있다고 한다.

그러면 가거도 외의 지역에서는 과연 어디에서 교잡종이 형성되었을까? 문헌에 의하면 삼국시대부터 닥나무 한지를 사용하였고, 고려 인종 23년(1145년)부터 닥나무 재배를 적극 장려하였다고 한다. 고려시대나 그 이전에 재배하던 닥나무는 어디서 왔던 것일까? 닥나무가 아니었다면 꾸지나무나 애기닥나무를 재배하였던 것일까? 그 시대에도 신안군 가거도에서 닥나무를 가져와서 재배를 하였던 것일까? 아마도 그것은 가거도까지 실제 거리나 해상교통

상황 때문에 불가능 했을 것으로 판단된다.

그 무렵에 재배하고 이용하였던 닥나무는 과연 어디에서 왔던 것일까? 현재 닥나무의 양친(兩親)인 꾸지나무와 애기닥나무의 분포를 살펴보면 꾸지나무는 전국적으로 해안을 따라 분포하지만 전북의 일부 지역에는 내륙에까지 분포하고 있으며, 애기닥나무는 거의 전국적으로 분포하지만 전남과 전북의 도서와 해안, 내륙을 중심으로 높은 밀도로 분포하고 있다. 오랜 역사의 시간속에 꾸지나무와 애기닥나무 두 수종이 높은 밀도로 함께 분포하고 있는 전라남도와 전라북도의 일부 도서 및 해안과 내륙 지방 등에서 아주 오래전부터 자연적으로 교잡종이 형성되어 자라왔을 것으로 추정된다.

그러한 가능성을 증명하기 위해서는 닥나무의 이용과 재배 역사를 규명하기 위한 문헌 연구가 필요하고, 또한 닥나무와 근연종들에 식물지리학적 연구가 필요하다.

다. 닥나무의 품종

닥나무가 삼국시대 또는 그 이전부터 재배되어 왔다면 전국의 각 지역에 따라 매우 다양한 품종들이 있었을 것이다. 그러나 근래 들어 한지산업이 쇠퇴하면서 예전에 각 지역별로 재배하던 닥나무와 재배 농가들이 크게 줄어들고, 그에 따라 많은 지역 품종들도 사라졌을 것이다. 현재에는 지역별로 소수의 개체들만 부분적으로 남아 있는데, 지역별로 알려져 있는 일부 품종들이 남아 있을 뿐이다.

지역별로 알려져 있는 품종들도 각 지역에 따라 품종들의 이름과 특성들이 각기 다르게 전해지고 있다. 지역별 품종들은 잎의 형태와 가지의 수, 수피의 색깔과 무늬, 수피 두께, 섬유의 수율, 종이의 질과 같은 특성들로 구분되고 있다. 현재 지역별로 전해지고 있는 주요 품종들로는 감닥과 홍저(紅楮), 청저(靑楮), 미저(梶楮), 흑저(黑楮), 머구닥(要楮), 왜닥나무 등인데, 지역에 따라 품종들의 종류와 지역명이 각기 다르고, 특성들도 명확하지 않다.

전국의 각 지역별로 전해지거나 있는 품종들의 종류와 특성들을 조사하여 정리하고 계

통을 분석해서 신품종 육성에 재활용할 필요가 있다.

　　오래전부터 전국적으로 재배해 오던 닥나무들이 종자를 파종하여 생산된 유성생식에 의한 실생묘로 번식을 주로 해 왔다면 각 지역 기후대별로 매우 다양한 품종들이 형성되어 재배되었을 것이다. 그러나 언제부터였는지 기록이 명확하지 않지만, 우리나라에서 생산되는 닥나무의 묘목들의 거의 대부분은 분근법이나 삽목, 취목에 의한 무성번식을 통해 생산되어 오고 있다. 무성번식에 의해 품종의 형성은 매우 어려운 현상으로서, 각 지역별로 전해지는 품종들은 과연 어떻게 만들어졌을까?

　　언제부터인지 명확하지는 않지만, 일본 재배 닥나무들이 우리나라에 도입되어 식재되어 있는데, '왜닥나무'라는 품종이 그들이다. '왜닥나무'라는 품종이 동일 형질인지 아니면 다양한 형질인지, 그리고 일본의 어느 지역에서 도입 되었는지에 대한 연구도 필요하다.

　　닥나무의 신품종 육성을 위해서는 각 지역에서 전해지고 있는 품종들에 대한 종류와 계통, 특성 연구뿐만 아니라 일본에서 도입된 품종과 일본의 재배 닥나무에 대한 계통연구도 매우 중요한 요소가 될 것이다.

5. 닥나무의 번식법

닥나무의 번식법으로는 종자를 파종하여 실생묘를 생산하는 유성번식법과 삽목과 분근법, 취목과 같은 무성번식법이 사용되어 왔다.

가. 유성번식

　　우리나라의 대표적인 고농서인 『색경』(1676년)과 『증보산림경제』(1766년), 『해동농서』(18세기 후반), 『임원경제지』(1827년), 『농정회요』(1830년대) 등에는 "닥나무의 열매를 채취한 후 물로

종자를 정선하여 햇볕에 말려서 이듬해 2월에 삼씨와 섞어서 흩어 뿌린다."라고 기록되어 있는데, 조선시대에는 닥나무의 종자가 많이 맺었는지, 아니면 꾸지나무나 애기닥나무의 종자를 채취해서 뿌렸다는 것인지 명확하지 않다.

애기닥나무는 암수한그루로서 자연집단에서 열매를 잘 맺고, 충실한 종자도 많이 생산한다. 꾸지나무는 암수딴그루로서 대체로 열매를 잘 맺지만, 암나무와 수나무의 비율이 충분치 않으면 열매가 충실치 못하는 경우도 있다.

그러나 닥나무의 경우 자연적으로 분포하는 자연집단이 거의 없고, 대부분 재배하고 있거나 재배하였던 지역에 남아 있는 개체들이 많은데, 열매를 거의 맺지 않거나 집합과에 열매들이 매우 듬성듬성 달린다. 재배 지역과 주변에 자라는 닥나무들은 거의 대부분 암나무이며, 수나무를 찾기가 매우 어렵다. 지역에 따라서 수나무가 드물게 자랄 수는 있겠지만, 확인하기는 쉽지 않다. 따라서 닥나무의 재배 지역에서는 수나무가 거의 없기 때문에 암나무만으로는 결실이 되지 않는 것이고, 드물게 맺는 소수의 열매들은 주변에서 꾸지나무나 애기닥나무의 꽃가루가 매개자들에 의해 수분되어서 형성되었을 것으로 추정된다. 닥나무도 암나무와 수나무가 합리적인 비율로 재배된다면 열매가 충실히 잘 맺힐 수 있다.

1) 열매 채취

8월에 열매가 주황색으로 충분히 성숙하면 자연적으로 떨어지거나 새들이 먹기 전에 개체 또는 가계별로 수확을 한 후 유리병이나 플라스틱 통에 담아 상온에서 1주일 이상 충분히 후숙을 시킨다.

2) 종자 정선 및 저장

충분히 후숙된 열매는 잘게 으깨어 물에 씻고 거르기를 반복하여 종자를 선별하고, 물에 띄워서 가라앉는 충실한 종자들만 정선을 한다. 정선된 종자는 그늘에서 잘 말린 다음 노

천매장을 하거나 젖은 모래에 담아 냉장보관을 한다.

3) 종자 파종

닥나무 종자는 길이가 2mm 정도로 작기 때문에 파종을 할 때 소실되지 않도록 조심해서 다루어야만 한다. 다음해 3~4월에 저장된 종자를 꺼내어 종자만 선별을 한 후 1립씩 온실에서 포트에 파종을 하거나 모래와 섞어서 노지에 파종을 한다.

4) 육묘

조선시대에는 현재보다 평균기온이 낮았기 때문에 닥나무의 어린 묘가 겨울 동안에 동해를 입지 않도록 삼씨와 섞어서 파종을 하여 삼과 함께 1년간 재배를 하였을 것이다.

닥나무 육묘를 위한 포지는 바람이 강하지 않은 남향 또는 남동향 경사지에 조성해야 한다. 그리고 따뜻하고 강수량이 풍부한 지역이 유리하며, 햇볕이 잘 들고 비옥하고 물 빠짐이 좋은 토양이 적합하다. 따라서 식재하기 전에 땅을 깊게 갈아서 잘 숙성된 퇴비를 충분히 넣어 주어야 한다. 닥나무 묘목은 잎이 크고 생장이 빠르며, 1년에 1m 이상까지 자라기 때문에 실생묘일 경우 50~70cm 이상, 그리고 분근묘나 삽목묘일 경우 1~1.2m 이상 거리로 식재하여야 한다.

나. 무성번식

닥나무의 무성번식은 선발된 가계나 품종을 대량 증식하여 보급 또는 판매하거나 보존원 조성용으로 클론 가계를 만들 경우에 사용한다.

뽕나무과의 다른 속들에 비해 닥나무속의 수종들은 근주부근에서 주변으로 맹아가 잘 발생하는 특징이 있다. 따라서 이러한 생리적인 특징을 이용하면 분근법과 휘묻이, 삽목 등 무성번식을 쉽게 할 수 있다.

1) 뿌리 나누기(분근법)

분근법은 모수에서 발생하는 맹아의 뿌리를 잘라서 봄철에 옮겨 심거나, 모수의 뿌리를 자른 후 일정 크기(10cm 정도)로 잘라서 땅에 묻어서 싹을 틔우는 방법으로서 잔뿌리가 잘 발달되어 건전한 묘를 만들기는 쉬우나 대량증식은 어렵다.

2) 휘묻이(취목)

휘묻이는 봄철 가지에서 새싹이 나기 전에 모수의 건전한 가지를 휘어서 중간 부분이 땅에 묻히게 하면 여름철에 땅에 묻힌 부위에서 뿌리가 내리게 되는데, 가을이나 이듬해 봄에 잘라서 옮겨 심는다. 뿌리가 발달해 있기 때문에 건전한 묘목을 생산할 수는 있으나 대량증식이 어렵다.

3) 꺾꽂이(삽목)

봄철 가지의 싹이 나기 전에 모수의 건전한 1년생 가지들을 자른 후 2~3개의 눈이 달릴 수 있는 크기로 잘라서 가지의 윗부분이 1/3 정도 땅 위로 나오게 묻어 두면, 여름철에 뿌리를 내리게 된다. 가지의 연령이나 상태나 토양, 습도에 따라 발근이 잘 안될 수도 있는데, 최근에 상용화 되는 발근 촉진제 등을 사용하면 발근율을 높일 수 있다. 꺾꽂이는 발근율에 따라 대량증식은 가능하나 부실한 묘목이 많이 생길 수 있다.

6. 닥나무 인피섬유의 섬유 분석학적 특성

닥나무 인피섬유의 길이와 두께와 같은 요소는 한지의 주요 특성인 보존성과 내구성, 견고성, 통기성과 같은 특성의 중요한 요인이 될 수도 있다. 따라서 한지 및 유사한 종이의 재료로 이용될 수 있는 수종들의 인피섬유의 길이와 두께 요소의 자료를 확보하기 위하여 뽕나무과의 닥나무와 꾸지나무, 애기닥나무, 뽕나무와 팥꽃나무과의 산닥나무와 삼지닥나무, 거문닥나무, 제주백서향, 팥꽃나무의 시료를 확보하여 섬유의 길이와 두께를 측정하였다.

대상 수종별 1~2년생의 가지를 30cm 크기로 채취한 후 4~5cm 길이의 시편을 제작하고, 시편을 Schultze 용액에 침지하여 시료의 색이 투명해질 때까지 실온에서 2주간 치상한 다음 증류수로 세척하여 섬유의 손상이 없도록 해리하였다. 각 수종별 공시 시편의 섬유 길이와 두께는 화상분석기(Icamscope, Alphasystec Co., Korea)를 이용하여 측정하였다.

뽕나무과 4 수종과 팥꽃나무과 5 수종을 대상으로 인피섬유의 길이를 측정한 결과 섬유의 길이는 뽕나무과가 팥꽃나무과의 수종들보다 대체로 길었다. 뽕나무과 중에서는 닥나무가 12.80mm로서 양친인 꾸지나무 12.25와 애기닥나무 10.91 및 근연속 수종인 뽕나무 10.65보다 다소 긴 결과를 보였다. 섬유의 두께는 꾸지나무가 14.90㎛로서 닥나무 14.62, 애기닥나무 13.08보다 다소 두꺼웠다.

팥꽃나무과에서는 삼지닥나무의 섬유 길이가 11.34mm로서 산닥나무 9.00, 거문닥나무 6.95, 제주백서향 6.93, 팥꽃나무 4.17보다 훨씬 길었다. 섬유의 두께는 반대로 팥꽃나무가 15.99㎛로서 제주백서향 12.12, 삼지닥나무 9.73보다 두꺼운 결과를 보였다.

종이의 재료로 이용되는 뽕나무과와 팥꽃나무과 수종들의 섬유의 길이와 두께는 개체 간에 또는 개체 내에서도 변이가 매우 큰 것으로 확인되었다. 특히, 닥나무속 수종들의 섬유 길이는 지역뿐만 아니라 개체 간, 그리고 개체 내에서 가지나 줄기의 연간 생장상태에 따라서 편차가 매우 큰 것으로 판단되었다. 뿐만 아니라 닥나무를 포함한 종이 원료로 많이 이용되

였던 식물 재료의 섬유 특성에 관한 여러 연구 결과들도 섬유의 길이와 두께에 대해 많은 변이를 보이고 있기 때문에 신뢰할만한 자료를 얻기 위해서는 보다 정밀한 분석과 집약적인 연구가 필요한 상황이다.

표 6. 뽕나무科와 팥꽃나무科의 수종별 섬유의 길이 비교

수종		반복	섬유 길이(mm)		
			최소	최대	평균
뽕나무과	닥나무	115(7개체)	3.79	22.98	12.8
	꾸지나무	105(6개체)	3.59	22	12.25
	애기닥나무	115(7개체)	4.9	15.41	10.91
	뽕나무	45(3개체)	5.61	15.66	10.65
팥꽃나무과	산닥나무	45(3개체)	4.64	16.35	9
	삼지닥나무	45(3개체)	7.55	15.78	11.34
	거문닥나무	45(3개체)	4.59	8.95	6.95
	제주백서향	45(3개체)	5.49	7.95	6.93
	팥꽃나무	45(3개체)	3.48	4.93	4.17

표 7. 뽕나무科와 팥꽃나무科의 수종별 섬유의 폭

수종		반복	섬유 폭(μm)		
			최소	최대	평균
뽕나무과	닥나무	50(3개체)	3.16	25.31	14.62
	꾸지나무	50(3개체)	8.99	24.35	14.9
	애기닥나무	50(3개체)	7.05	21.57	13.08
	뽕나무	-	-	-	-
팥꽃나무과	산닥나무	-	-	-	-
	삼지닥나무	45(개체)	7.42	12.17	9.73
	거문닥나무	-	-	-	-
	제주백서향	45(3개체)	9.28	14.68	12.12
	팥꽃나무	45(3개체)	13.53	19.13	15.99

7. 닥나무의 신품종 육성

닥나무가 꾸지나무와 애기닥나무의 자연교잡에 의한 잡종이라는 사실이 형태적 및 분자유전학적 연구에 의해 확인되었다. 닥나무속(Broussonetia)에 대한 이러한 분류학적 연구 결과들을 근거로, 우리나라 전통한지의 복원을 위해 그리고 급격한 기후변화 환경에 적응 및 재배 가능한 새로운 품종들을 만들 수 있는 육종학적 토대가 마련된 것이다.

고려나 조선시대에 만들어졌던 매우 우수한 전통한지를 복원하기 위해서는 닥나무 섬유를 이용하여 한지를 만드는 전통적인 제지 과정과 도구의 복원도 매우 어렵고 중요한 사명이겠지만 질 좋은 전통한지 재료의 공급을 위한 신품종의 육성 또한 중요한 부분일 것이다.

닥나무의 신품종 육성을 위해서는 우선 육종 목표를 명확하게 설정해야 하는데, 첫 번째는 급변하는 기후 변화 환경에 적응하여 각 지역에서 재배 가능한 지역 특성 품종의 육성과 두 번째는 내구성과 보존성 등 우수한 한지를 만들 수 있는 섬유의 특성이 우수한 우량 품종의 개발일 것이다.

품종 육성의 방법으로는 지역 품종의 선발과 닥나무 양친의 교배조합을 이용한 교잡육종이 유망할 것이다. 지역 품종은 전국적으로 재배되어 왔던 지역에 부분적으로 잔존해 있는 지역 품종들을 검정하여 우량 개체나 품종들을 선발하는 방법인데, 실제로 지역별로 얼마나 다양한 품종이나 개체들이 남아 있느냐가 중요한 요소가 될 것이다. 교잡육종은 닥나무의 양친인 꾸지나무와 애기닥나무를 지역별로 선발하여 유전자보존원을 조성한 후 특성 분석을 통한 교배조합을 작성하여 조합에 따라 교잡을 수행하면서 차대를 검정과 우량품종으로 선발해 가는 방식이다.

닥나무의 지역 특성 품종과 우량 품종의 육성이라는 목표를 달성하기 위해서는 양친종인 꾸지나무와 애기닥나무뿐만 아니라 닥나무 지역 품종들의 지리적 분포와 생태적 및 유전적, 해부학적 특성 구명을 통한 지역 품종 선발과 교잡육종 기법 활용의 세밀한 육종계획의

065

수립이 필요하다.

　지역 품종의 선발은 단시간 내에 가능하지만 교잡육종은 양친 선발과 보존원 조성, 특성 분석, 차대 검정, 우량 품종 선발과정을 위한 긴 시간이 필요하다.

　그러나 닥나무는 생장이 빠르고 세대가 짧으며, 많은 열매를 생산하고 암수딴그루라는 식물학적 특성이 있는데, 그러한 특성들을 활용한다면 다른 수종들에 비해서는 육종세대를 단축할 수가 있으며, 특히 최근에 발전하고 있는 분자육종 기법들을 이용하면 보다 빠르게 원하는 다양한 품종들을 개발할 수 있을 것이다.

　전통한지의 복원을 위한 신품종 육성을 위해서는 우선적으로 닥나무속의 수종간 분포와 자생지 특성, 환경 적응성, 형태 및 유전적 다양성, 섬유의 특성과 같은 기초 연구가 우선적으로 집약적으로 진행되어야만 한다.

참고문헌

김무열, 김태진, 이상태. 1992. 다변량 분석에 의한 한국산 닥나무속(Broussonetia)의 분류학적 연구. 한국식물분류학회지 22(4):241-254.

박병익. 1969. 한국산 닥나무류 잎의 형태적 특징에 관한 연구. 전북대학교 논문집 11:13-33.

박병익, 이광원. 1975. 닥나무 纖維의 變異에 대하여. 한국임학회지 26: 1-6.

윤경원과 김무열. 2009. 한국산 닥나무속(Broussonetia, 뽕나무과)의 분류학적 연구. 한국식물분류학회지 39(2):80-85.

이창복. 1993. 대한식물도감. 향문사(서울)

임경빈. 1996. 조경수목산책(XVIII) -닥나무-. 조경수(한국조경수협회) 34(9):12-24.

정선영. 1986. 종이의 語源考. 서지학연구 12:399-412.

정선영. 1989. 종이와 製紙術의 傳來時期에 관한 硏究. 서지학연구 15:225-252.

정태현. 1957. 한국식물도감(상권, 목본부). 신지사(서울)

조법종. 2008. 高仙芝와 고구려종이 '蠻紙'에 대한 검토. 한국사학보 33:73-99.

北村四郎, 村田 源. 1979. 原色日本植物圖鑑. II. 木本編. 保育社. 大阪.

Chung, K. F., W. H. Kuo, Y. H. Hsu, Y. H. Li, R. R. Rubite, W. B. Xu. 2017. Molecular recircumscription of Broussonetia (Moraceae) and the identity and taxonomic statua of B. kaempferi var. australis. Botanical studies 58(11):1-12.

Gonzalez-Lorca, J., A. Rivera-Huntinel, X. Moncada, S. Lobos, D. Seelenfreund, A. Seelenfreund. 2015. Ancient and mordern introduction of Broussonetia papyrifera ([L.]Vent.; Moraceae) into the pacific: genetic, geographical and historical evidence. New Zealand Journal of Botany 53(2):75-89.

Jeanrenaud J. P. and I. Thompson. 1986. Daphne (Lokta), bark biomass production management implications for paper making Nepal. The Commonwealth Forestry Review 65(2):117-130.

Li X. H., X. P. Zhang, K. Liu, H. J. Liu, J. W. Shao. 2015. Efficient development of polymorphic microsatellite loci for Pteroceltis tartarinowii (Ulmaceae). Genetics and Molecular Research 14(4):16444-16449.

Ohba, H. and S. Akiyama. 2014. Broussonetia (Moraceae) in Japan. J. Jpn. Bot. 89:123-128(in Japanese)

제
三
장

전통한지는 어떻게 만드나

(제조과정)

한지의 생산과정은 크게 원료의 준비과정, 원료를 틀로 뜨는 과정, 마무리 과정의 3과정으로 나누어 볼 수 있다. 먼저 주원료인 닥나무를 거두고 껍질을 벗겨 백피를 만든다. 그리고 잿물로 증해한 뒤에 물에 씻어 평평한 돌 위에 놓고 방망이로 찧는다. 다음 해리한 섬유를 닥풀(황촉규 뿌리 점액)과 함께 지통에 넣고 외발틀로 떠서(흘림뜨기) 건조시키고 도침으로 마무리한다.

한지의 질기고 강한 품질은 닥나무 인피섬유에서 기인되고, 제조과정의 여러 단계를 거치면서 구체화 된다. 닥나무를 삶을 때 잿물을 사용하면 종이의 강도를 향상시킬 수 있고, 내구성과 보존성이 월등한 종이를 제조할 수 있다. 일반종이의 최대 보존기간이 200년 정도인데 비하여 한지는 1,000년 이상이 되어도 그 품질을 유지하고 있는 이유가 여기에 있다.

또한 한지는 통기성(공기 및 수분 투과성), 부드러운 감촉, 유연한 접힘, 강인성 및 먹물에 대한 발묵현상이 뛰어나고 모든 색상을 발현할 수 있으며 빠른 흡수성, 그리고 방음성과 계절에 따른 방한성과 보온성 등이 일반종이에 비하여 탁월한 우수성을 보인다.

1. 한지의 주재료

한지의 주재료로 닥나무 인피섬유를 활용한 이유는 섬유가 길고 가늘며 조직이 치밀한 데 있다. 만들어진 종이는 강하고 광택이 있다.

닥나무 생가지에 대한 흑피의 비율은 16%이고, 흑피에 대한 백피의 비율은 50~55%이다. 닥나무 종류 중에서 참닥(진저) 인피섬유는 수록용 제지 원료 중에서 가장 많이 이용하고 있는 섬유로서 중요시되고 있으며, 약알칼리를 이용해 자숙처리해도 순수한 섬유소에 가까운 것만을 얻을 수 있어 가내수공업으로도 종이를 만들 수 있는 장점을 갖고 있다.

인피부는 식물의 구조 명칭으로는 존재하지 않고 내피 내에 존재하는 섬유가 강한 섬유일 때 인피부라는 명칭을 붙이고 있다. 이와 같은 인피섬유는 종이 외에도 밧줄, 포대, 산업용

직물 제조에도 이용된다. 인피섬유를 목본 식물을 중심으로 설명하면 수피층의 안쪽과 형성
층 사이에 존재하는 내피 부위의 섬유를 의미한다. 이 내피에서 질긴 섬유를 얻을 수 있으면
그 수종의 이름을 붙여 인피섬유라고 부른다.

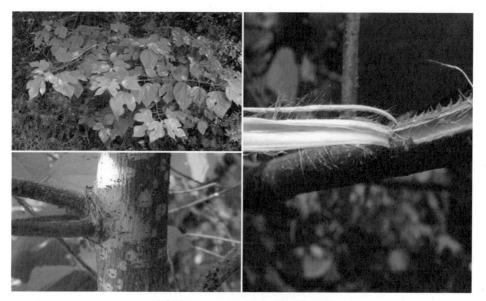

닥나무(Broussonetia kazinoki SIEBOLD)

닥나무가 한지 제조의 주원료로 인정받게 된 이유 첫째는 닥나무 껍질은 손쉽게 펄프화
(섬유화)해 사용할 수 있다는 점. 둘째는 충분한 유연성과 적합성을 지니고 있다는 점. 셋째는
종이에 적합한 특성을 부여하기 위하여 기계적인 처리를 했을 때 접촉 섬유 간에는 강력한 결
합이 발생한다는 점. 넷째는 펄프(섬유)의 수율이 높다는 점. 그리고 질기기 때문에 특별한 기
능성을 갖고 있다는 점 등이다. 이상과 같은 이유에서 닥나무 인피섬유가 수록지에 적합하다.

● **피닥**

닥나무 가지를 베어낸 후 닥무지를 하여 가마솥에 넣고 물을 부운 다음 증기로 10시간

삶아 껍질을 벗겨낸 흑피 부분이 제거되지 않은 상태의 닥나무 껍질이다. 겉껍질이 붙은 채로 벗겨낸 것을 흑피, 주피, 피닥이라고 한다.

● 백닥

닥나무의 겉피, 즉 피닥 상태의 닥을 검은색의 흑피와 푸른색의 청피를 흐르는 냇물에 10시간 동안 불려서 칼로 벗겨낸 것을 백닥이라고 한다. 박피 작업시 흑피나 청피를 제대로 제거하지 않으면 한지에 흑색 반점이 생겨 질이 떨어지고 이러한 흑피나 청피는 잿물에도 잘 녹지 않는다.

2 한지의 부재료

● 닥풀(황촉규, Abelmoschus manihot (L.) Medikus) : 뿌리

전통한지 제조 시 닥풀(황촉규) 뿌리는 분산제로 사용되어 왔다. 그러나 현재 닥풀(황촉규)은 하절기 점도저하 문제를 발생시키고, 천연물질로서 사용량에 비해 생산량이 적다.

닥풀은 닥 섬유 표면에 흡착되어 분산을 돕는 동시에 물 빠짐의 여과속도를 제어하며, 종이의 층 형성을 조절하는 데 매우 중요한 역할을 한다. 닥 섬유가 장섬유이면서 퍼짐새가 좋은 것도 그리고 얇은 종이를 뜰 때 닥풀(황촉규) 뿌리 점액에 큰 영향을 받는다.

- 형태 특성

닥풀은 중국이 원산지이며 중국 남서부, 인도, 네팔, 필리핀, 태국(북부 지방) 등에서 재배된다. 1년 또는 다년초로 닥나무 한지를 제조할 때에 호료(糊料)로 사용하는 데서 유래한 것이다. 높이는 약 1~2m로 전체에 털이 있고 잎은 어긋나기 하며 5~9 갈래의 손바닥 모양으

로 깊게 갈라지며 약간 거칠다.

- **분류 및 품종**

 대표적인 품종은 칠리종(Chili)과 대숙종(大熟種) 두 가지가 있다. 또한 줄기 또는 잎의 빛깔에 따라 적경종(赤莖種), 청경종(靑莖種)으로 나누기도 한다.

 ① **칠리종** : 왜성으로 초장(草長)이 35~50cm이고 수량이 많으며 점성도가 강해 호료 작물로 재배된다.

 ② **대숙종** : 키가 크고 잎의 톱니가 깊다. 꽃도 크지만 점성도가 약해 주로 관상용으로 재배된다.

 과　명 : 아욱과(Malvaceae)

 학　명 : Hibiscus manihot L. (Abelmoschus manihot (L.) Medik.)

 생약명 : 黃蜀葵花, 黃蜀葵根, 黃蜀葵莖, 黃蜀葵葉, 黃蜀葵子

 이　명 : 黃蜀葵(중국명)

 영문명 : Sunset-hibiscus

닥풀(황촉규) (학명 : Hibiscus manihot L.)

　　원산지인 중국에서 세계 여러 나라로 전래됐으며 그 경로는 분명하지 않다. 한국에는 원래 없었던 식물이나 한지산업이 발달하면서 도입된 것으로 추정된다.

　　기후와 토질에 민감한 작물은 아니지만, 가장 적합한 곳으로는 햇빛이 잘 드는 경사지가 좋다. 토질은 비옥하며 배수가 잘 되는 자갈이 섞인 양토가 이상적이다.

　　연작을 싫어하므로 3~4년을 경과하지 않으면 동일한 땅에서 재배하지 않는 것이 좋다. 파종기는 5월 중순에서 6월 상순으로 10a당 종자 1.2kg가량을 포기 사이 12cm로 해 4~5개씩 점파한다. 7월 하순에서 8월 상순이 되면 초장이 17cm가량 되고 6~7매의 잎이 나오는데, 이때 적심(摘心)을 해 줄기의 신장을 억제하고 근부의 발육을 촉진시킨다. 시비는 10a당 퇴비 750kg, 황산암모늄 18kg, 과민산석회 26kg, 염화칼리 11kg, 석회 56kg을 기비(基肥)와 추비(追肥)로 적절히 나누어서 주도록 한다.

-　수확

　　수확은 서리가 내리기 이전인 10월 중·하순경에 바람이 없고 맑은 날을 골라서 괭이나 손으로 뽑아 올려서 줄기를 1.5cm가량 남기고 잘라내어 흙을 턴 다음 포장한다. 10a당 수량은 400~900kg이다. 종자는 9월 하순에서 10월 중순에 충분히 성숙한 열매를 골라 따서 건조시킨 후 채종한다.

-　용도

　　닥풀(황촉규)은 뿌리에 점액이 많기 때문에 종이 제조용 호료로 사용된다. 닥풀(황촉규)은 한지 제조에 불가결한 것으로서 지통(紙桶)에서 지료액(紙料液)이 점성을 가지고 긴 섬유가 침강(沈降)하는 것을 방지하며, 발 위에서 물이 흐르는 속도를 조절하고 초지(初紙)를 용이하게 해 지질을 고르게 하는 작용을 한다. 그러나 지상판(紙床板) 위에 쌓아놓은 종이가 붙어 버

리지 않고 다만 초지할 때에만 쓰이는 미묘한 구실을 한다. 또한 원망식초지기로 얇은 종이를 뜰 때에도 이 닥풀(황촉규)을 사용하면 용이하게 얇고 균일한 종이를 뜰 수 있다.

닥풀(황촉규)의 뿌리는 d-galctose, l-arabinose, l-rhamnose, xylose, glucose, d-galactronic acid, ionic acid, rhamgalactronic 등을 함유하며, 점액질은 약 16% 함유되어 있는데 주성분은 D-galacturonic acid와 L-rhamnose가 2 : 1의 비로 적어도 390개 이상 연결되어서 이루어진 쇄상 polyuronide에 속하는 poly-L-rhamno-O-galacturonic acid으로 이루어진 polyuronide이다. 이것의 분자량은 약 15만이고 분자내에 uronic acid기가 존재하므로 친수성이 커 수용액은 고분자전해질(高分子電解質)로서의 특성을 갖고 있다고 알려져 있다.

근래에는 관상용으로 재배하며, 품종육성도 이루어지고 있다.

- **저장**

황촉규의 저장은 뿌리만을 채취한 후 엮어 바람이 잘 통하는 응달에 넣어 말려 사용한다. 여름에 사용할 수 없다는 이유로 최근에는 포르말린 용액에 담가 보존하는 경향이 있다. 그러나 이는 한지의 본래 특성을 저해하는 것으로 문제점으로 지적할 수 있다.

- **닥풀 적정 방법**

「황촉규근(黃蜀葵根) 점액(粘液)에 관(關)한 연구(研究)」-〔제1보(第一報)〕 점액(粘液)의 점성(粘性) 및 유리당(遊離糖) -『한국응용생명화학회지』, pp.36-40, 1976.

본 연구에서 얻은 결과를 다음에 요약한다.

1. 황촉규근(黃蜀葵根) 점액(粘液)은 유리환원당(遊離還元糖)을 함유한다. 이것의 함량은 경시적(經時的)으로 변화하며 함량이 최고에 달하는 시간은 온도, 침출수량(浸出水量) 등

의 영향으로 일정하지 않다.

2. 황촉규근(黃蜀葵根) 점액(粘液)의 점도(粘度)도 경시적(經時的)으로 감퇴하며 이것의 점성은 점액 내 유리당(遊離糖)의 함량과 약간의 상관관계가 있어 일반으로 점도(粘度)가 큰 점액(粘液)의 당함량(糖含量)은 크다. 그리고 점액의 점도는 경시적으로 급격하게 감퇴되나 당함량은 서서히 감소한다.

3. 황촉규근(黃蜀葵根) 점액(粘液)은 표피에서 많이 분비되며 이 점액은 목질부(木質部) 분비된 점액보다 점도가 크고 유리당(遊離糖)의 함량이 크다.

4. Mixer 처리로 점액의 점도는 크게 감퇴하나 당함량(糖含量)에는 큰 변화가 없다.

5. 점액(粘液)의 점도저하(粘度低下)는 ammonium sulfate의 첨가로 효과적으로 방지할 수 있다. 그러나 이 경우의 유리당(遊離糖) 함량은 비교적 적고, starch-iodine 반응은 30일이 경과한다 할지라도 양성이다. 뒤의 여러 결과로 미루어 점액의 점성의 불안정성은 화학적, 물리적 요인 외에 미생물학적 요인이 복합되어 관련될 것이라 추측된다.

닥풀 이외에 다음과 같은 재료도 한지 작업 현장에서 사용하고 있음을 확인하였다.

● **윤노리나무**(Photinia villosa (Thunb.) DC.) : **줄기**

윤노리나무는 장미과에 딸린, 잎 지는 넓은 잎 떨기나무이다. 원산지는 우리나라(중부 이

〈윤노리나무〉

남), 중국(남동부), 일본에 분포한다. 윤노리나무는 윷을 만들기에 알맞은 나무라 하여 불리게 된 이름이다. 낙엽소교목으로 높이는 3~5m이다. 줄기를 자르면 붉은 액이 나온다고 하여(붉은 점액에 유독성 있음) 닥풀(황촉규)의 용도로 사용된 것으로 추측된다.

● 감태나무(먹태나무, Lindera glauca (Siebold & Zucc.) Blume) : 줄기

감태나무는 Lauraceae(녹나무과) Lindera(생강나무속) 낙엽활엽 관목으로 원산지는 우리나라(중부 이남), 중국(중부 이남), 일본, 대만, 미얀마, 베트남 등에 분포한다. 높이는 6~8m이다. 열매 및 줄기에는 점액이 많이 들어 있어 닥풀(황촉규)의 용도로 사용된 것으로 추측된다.

〈감태나무〉

● 느릅나무(Ulmus davidiana var. japonica (Rehder) Nakai) : 뿌리

느릅나무는 장미목 느릅나무과에 속하는 낙엽활엽교목으로 원산지는 우리나라(전국), 중국(동북부), 러시아(우수리, 아무르), 몽골 등에 분포한다. 높이는 15~18m이다. 느릅나무의 뿌

〈느릅나무〉

리껍질은 씹어보면 끈적끈적한 점액이 많이 나오는데 이 점액이 닥풀(황촉규)의 용도로 사용된 것으로 추측된다.

3. 한지발 재료

● 왕대나무(BPhyllostachys bambusoides Sieb. et Zucc) : 줄기

왕대나무는 벼과 대나무아과 상록성 활엽교목으로 중국이 원산지로 등록되었다. 대나무는 세계에서 가장 빠르게 자라나는 나무류의 식물이기도 하다. 대나무의 성장 속도(하루 최대 60cm)는 지역의 토양과 기후에 따라 좌우된다. 싹이 난 뒤 약 4~5년 뒤에는 전부 자라게 되는데, 전부 자란 대나무의 길이는 평균 20m 정도이며, 어떤 대나무는 최고 40m까지 자라기도 한다. 수십 종이 있으나 3종으로 분류하면 왕대, 이대(시늇대), 산죽(조릿대)으로 나눌 수 있고, 관상용, 가구재, 각종 세공품재, 식용, 약용 등의 목적으로 심는다. 우리나라 남부와 중부 지방에 고루 분포하고, 생장하는 북방 한계선은 충남 서산에서 강릉까지를 이은 이남 지방이라 할 수 있다.

한지발은 한지를 뜰 때 꼭 필요한 핵심 도구이다. 한지발의 재료로 대나무를 사용할 경우 보조재료로 말총이 필요하다. 대나무를 다듬는 과정은 정성이 많이 들어간다. 먼저 대나무의 겉껍질을 벗겨내 소금물에 삶는다. 이는 대나무가 자체적으로 품고 있는 당분을 없애기 위함이다. 당분을 충분히 빼지 않은 대나무는 속에서부터 썩고 벌레가 먹어 못쓰게 된다. 이

〈왕대나무〉

를 두고 '좀먹다'는 표현이 나온 것이다. 푹 삶은 대나무를 햇빛에 3~4일 정도 건조하고 공기
가 통하지 않게 쌓아둔다. 이렇게 가공된 대나무를 0.7~8㎜로 잘라 말총으로 발을 엮는다.
엮여진 한지발에 황칠(혹은 옻칠)을 하면 모든 공정이 완료된다.

왕대나무 이외에 다음과 같은 재료로 한지제조시 사용했다.

● 솔새(Themeda triandra var. japonica Makino) : 줄기

솔새는 벼과, 원산지는 한국·일본·중국 등에 분포하며, 전국 산이나 들에서 자라며 다
년초로 높이는 70~100cm이다. 줄기는 지붕을 이는 데, 뿌리는 솔을 만드는 데 사용한다.
고려·조선시대에 한지발 재료로도 사용된 것으로 추정된다.

〈솔새〉

● 개솔새(Cymbopogon tortillis var. goeringii (Strud.)
Hand.-Mazz.) : 줄기

개솔새 또한 벼과로 원산지는 한국으
로 전국 산과 들에 분포하며, 다년초로 높이는
80~120cm이다. 솔새와 같이 한지발 재료로 널
리 사용된 것으로 추측된다.

〈개솔새〉

● **띠**(Imperata cylindrica var. koenigii(Retz.) Durand et Schinz.) : 잎, 줄기

띠는 벼과로 전국 산과 들에 흔히 나는 다년초로 높이는 40~80cm이다. 잎 몸은 납작하고 선형, 줄기 밑의 것이 가장 길고, 길이 20~50cm, 폭 7~12mm로 가장자리나 기부근처에 결절이 있는 털이 있다. 줄기는 곧게 서고 마디에 털이 있다. 지붕 이는 재료, 수공예품

〈띠〉

재료로 사용되었다. 띠풀 줄기는 한지발 재료로서 보편화된 것으로 추정된다.

● **갈대**(Phragmites communis Trin.) : 줄기

갈대는 벼과로 줄여서 갈이라고도 하며, 한자로 노(蘆) 또는 위(葦)라 하며, 해안과 강, 냇가 등에 군락을 이루고 자라며, 다년초로 높이는 1~3m이다. 성숙한 줄기는 갈대발, 갈삿갓, 삿자리 등을 엮는 데 쓰이고 또 펄프 원료로 이용하였다. 이에 한지발 재료로 사용된 것으로 추측된다.

〈갈대〉

● **달뿌리풀**(Phragmites japonica Steud.) : 줄기

달뿌리풀은 벼과 화본과로 주로 한국, 일본, 중국(만주), 우수리강 유역, 몽골 냇가와 계

곡 등에 뿌리가 달려가며 자란다고 달뿌리풀이라 부른다. 다년초로 높이는 1~2m이다. 성숙한 줄기는 갈대발, 갈삿갓, 삿자리 등을 엮는 데 쓰이고 또 펄프 원료로 이용하였다. 이에 한지발 재료로 사용된 것으로 추측된다.

〈달뿌리풀〉

● **참억새**(Miscanthus sinensis Anderss.) : **줄기**

참억새는 벼과로 한반도 전역 산지와 들에서 자라는 다년초로 높이는 1~2m이다. 줄기는 원기둥 모양이고 약간 굵다. 지붕을 이는 데 그리고 빗자루로 만들고 새끼줄을 꼬는 데 사용되었다. 이에 한지발 재료로 사용된 것으로 추측된다.

〈참억새〉

4. 만드는 과정(제조과정)

전라북도 주위로 정리된 제조과정(전라북도 무형문화재 제35호 김일수 지장(紙匠))

제6장의 내용(전통한지의 정의 및 제작 공정별 개념정립)도 같이 참조하기 바란다.

- **닥나무 채취**

 닥나무를 식재 후 3년 후부터 11월에서 2월 사이에 1년생 맹아지 닥을 베어서 사용한다. 햇닥 섬유가 여리고 부드러워 종이 품질이 좋기 때문이다. 10년 이후부터는 섬유의 질이 약화되어 사용이 적합하지 않다.

- **찌기(닥무지, 닥물이)**

 채취한 닥나무를 껍질이 잘 분리되도록 찌는 과정이다. 큰 찜통 솥바닥에 물을 충분히 붓고 그 위에 닥나무 단을 솥에 가득차게 뉘어서 쌓은 후 장작불을 때서 찐다. 100℃에서 5시간 찌는 방법이 일반적이다.

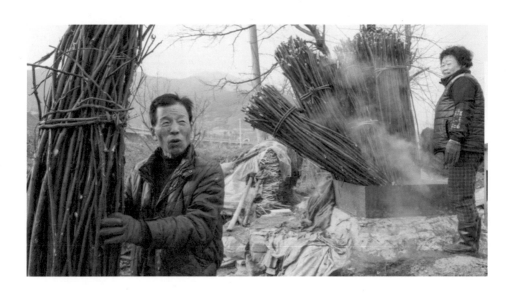

− 껍질 벗기기

삶은 닥나무를 하나씩 잡고 밑에서부터 껍질을 벗긴다. 벗긴 껍질을 한 움큼씩 묶어서 햇볕에 말리면 흑피(피닥)가 된다.

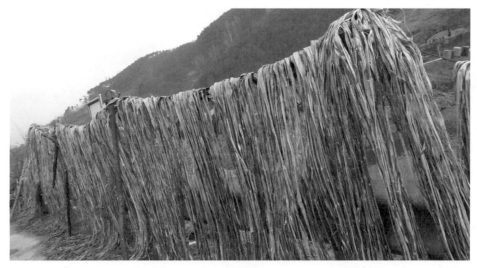

[피닥 건조]

제3장 전통한지는 어떻게 만드나?(제조과정)

– 백피 만들기(흑피 제거)

겉껍질을 칼로 벗겨내어 청피를 만든다. 이 청피를
다 벗겨낸 것이 백피(백닥)이다. 껍질을 벗긴 후에는 백피
를 햇볕에 널어서 일광표백을 하기도 한다.

– 잿물 내리기

잿물은 찰볏짚이나 메밀대, 콩대, 가지대, 수목 등을 태운 재를 구멍 뚫린 용기에 넣은
후 따뜻한 물을 부어 밑으로 우려낸 것을 말한다. 잿물의 색깔이 붉그스름한 빛을 띠고 만져
보면 매우 미끄러운 정도가 적당하다. 일반적으로 pH 10~12 정도의 알칼리성을 띠고 있어
섬유 속의 각종 불순물들을 제거해 줌은 물론 섬유 고유의 광택을 유지해 주는 역할을 한다.
산성인 양지에 비해 우리 한지가 중성(pH 7)을 띠어 그 수명이 천 년을 가는 것도 잿물의 영향
이라고 할 수 있다. 잿물 내리기는 재를 시루에 담고 약 40℃ 정도의 따뜻한 물을 부은 다음

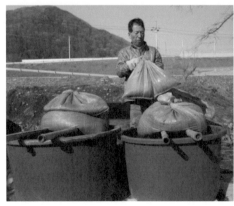

한국의 전통한지

아래로 통과시킴으로써 얻게 된다. 전통 잿물의 장점은 섬유고유의 광택을 유지시켜 주고 폐수 처리가 용이하다는 점이다.

- ### 원료 삶기(증해)

증해는 비섬유성 물질(리그닌, 펙틴 등)을 없애기 위한 과정이다.[01] 약 30~40cm 정도 크기로 적당히 잘라 잿물에 담근 후 100℃에서 4~5 시간 동안 충분히 삶는다. 이때 잘 삶아졌는지 알아내는 데는 숙련이 필요한데 손으로 섬유를 당겨 연하게 끊어지는 정도를 느낌으로 가늠한다. 이를 냇물에 반나절 정도 담가두거나 지하수로 2~3회 물을 갈아주면서 잿물을 갈아주면서 잿물을 씻어낸 다음 백피(백닥)를 펼쳐놓고 햇빛에 탈색시켜 일광표백을 한다. 물에서 건져 낸 원료 속에 남아있는 잡티(표피, 옹이, 휴면아, 작은 모래알 등)를 일일이 손으로 제거한다. 원료 삶기에서 가장 중요한 재료는 잿물의 농도이다.

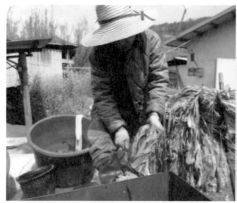

01 리그닌 : 셀룰로오스 및 헤미셀룰로오스와 함께 목재의 실질(實質)을 이루고 있는 성분이다. 즉 세포벽의 주요 구성요소로서 나무 구조를 단단하게 만드는 데 중요한 역할을 하는 물질이나 한지 제조 시에는 리그닌은 꼭 제거되어야 하는 불필요한 물질이다.
펙틴 : 식물체 비목재 조직의 특유한 산성다당류로서 세포벽 및 세포간층의 물질로 존재, 이들을 서로 결착시켜 주는 역할을 하고 있다. 양지의 원료인 목재에는 거의 존재하지 않으나, 인피섬유류에는 다량으로 함유되어 있어 한지 제조 시 불필요한 불순물로 섬유의 손상을 가져오는 닥나무 추출물의 일종이다.

- **씻기(세척)**

 증해제인 잿물을 없애기 위한 과정이다. 삶은 닥 섬유는 흐르는 냇물에 담가 놓는다. 이 과정에서 섬유질 이외의 당분, 회분, 기름기 등이 제거된다.

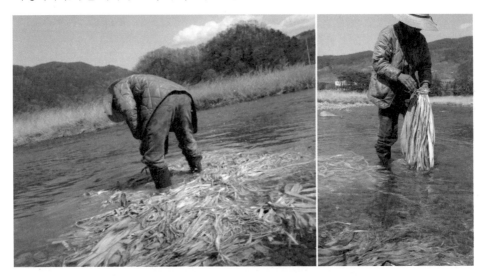

- **일광 표백**

 천연 표백을 위해서 삶은 닥을 흐르는 물에 담가 둔다. 맑은 날은 5일, 흐린 날은 1주일 가량 햇볕을 쐬어 주면 맑고 광택이 있는 바탕을 얻을 수 있다.

- **닥 섬유 두드리기(고해)**

 잿물과 불순물 등을 완전히 제거한 닥은 손으로 눌러 물기를 뺀 다음 닥돌에 올려 놓고 방망이로 두드린다. 이러한 방식은 장섬유에 손상을 주지 않고 으깨어 펼쳐지는 과정을 거치게 됨으로써 장섬유를 그대로 얻을 수 있고, 셀룰로오스가 친수성을 갖게 되면서 얇고 질긴 견고한 한지를 생산하게 된다. 하지만 이 단계에서 섬유의 손상이 있을 경우 내절도(제5장 참조)에서 차이를 나타나게 된다.

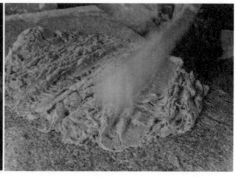

- **닥 섬유 풀기**(해리)

 고해가 끝난 닥은 해리통에 넣고 종이를 뜰 수 있는 상태로 해리시킨다. 닥 방망이로 두드린 닥 섬유를 해리통 안에 넣고 섬유가 다 풀어지도록 충분히 저어준다. 여기서 물의 와류를 통하여 섬유 개개를 일일이 해체한다는 해리(解離)의 의미가 있다.

- **물질하기**(외발뜨기 또는 흘림뜨기)

 닥 섬유와 닥풀(황촉규)을 물에 풀고 풀이나 나무로 만든 초지발을 이용해 전후 좌우로 흔들면 섬유가 서로 얽힌다. 물은 초지발을 통해 대부분 없어지고 섬유층만 남는다. 이합지의 경우 닥 섬유와 물의 결합에 의하여 두께를 균일하게 하기 위해 두 장을 서로 반대 방향으로 겹쳐 한 장의 종이가 만들어진다.

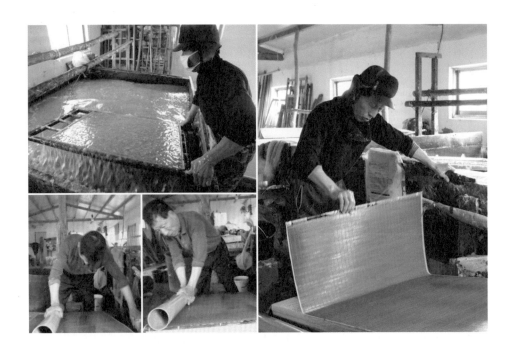

- **압착 탈수**

 건조를 쉽게 하기 위하여 무거운 돌로 압착하여 하루에서 이틀 정도 탈수시킨다.[02]

- **일광 건조**

 일광 건조는 말 그대로 햇볕에 자연 건조시키는 방법으로 떼어낸 종이를 바닥이 매끈한 따뜻한 판에 붙여 말리는 것이다. 압착한 습지는 60~80%의 수분을 함유하고 있으므로 이 수분을 제거하면 한지가 완성된다. 예전에는 종이를 돌 위나 풀 위에 펼치거나 줄에 널어서 일광 건조를 시켰다. 때로는 장판이나 흙벽에 붙여서 건조시키기도 했다. 섬유의 손상을 최소화하기 위하여 일광 건조를 실시한다.

02 탈수(脫水 : dehydration)는 결정 수를 제거하는 일을 가리키는 단어이다. 어떤 물질을 이루고 있는 성분 원소 중 수소와 산소를 제거하거나 물의 분리에 의한 축합 반응을 행하는 일을 말한다.

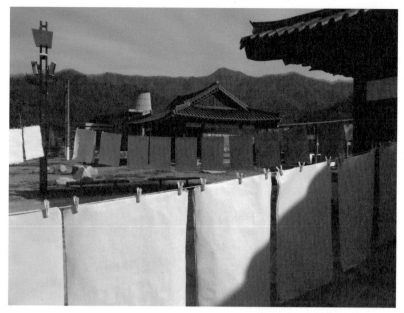

[전라북도 완주군 소양 한지 일광 건조]

- **도침하기**

제4장의 내용을 참조하기 바란다.

5. 제조 방법에 따른 차이

외발뜨기(흘림뜨기)는 5세기 이후의 방식으로 틀 위에 발을 얹고 앞물을 떠서 뒤로 흘려버리고 옆물을 떠서 서로 반대되는 쪽으로 흘려버리는 동작을 여러 번 반복하여 완성한다. 두께를 균일하게 하기 위해 두 장을 서로 반대 방향으로 겹쳐 한 장의 종이를 만들므로 두께가 균일하고 사방 어느 쪽이나 강도가 일정하고 질긴 종이가 형성된다. 우리나라에 남아 있는 귀중한 고문서들은 모두 다 이 제조기법으로 뜬 종이이다.

제3장 전통한지는 어떻게 만드나?(제조과정)

쌍발뜨기(가둠뜨기)는 오래된 제조기법이긴 하나 우리나라에서는 외발뜨기(흘림뜨기)가 주 제조기법으로 일제강점기에 일본에서 들어온 방법으로 추정한다. 이는 지료(紙料)를 발 위에 다 들어붓거나, 진한 지료액을 떠서 발 위에다 펴서 그대로 발틀을 위로 들어 올려 여분의 물을 발의 틈새를 통하여 밑으로 빠져버리게 하여 발틀과 발을 분리하지 않고 그대로 햇볕에 내다 말리므로 많은 수의 발틀과 발을 필요로 하고 얇고 두께가 균일한 종이를 만들기 어렵다.

[외발뜨기(흘림뜨기)와 쌍발뜨기(가둠뜨기)의 차이]

제조방식	외발뜨기(흘림뜨기)	쌍발뜨기(가둠뜨기)
기 원	우리 선조들이 쓰던 방법	일제시대에 일본에서 들어온 방법
발 모양	발틀의 외곽에 턱이 없음	발틀의 외곽에 턱이 있음
방 법	앞물을 떠서 뒤로하고 다시 오른쪽에서 물을 떠서 왼쪽으로 흘리고 왼쪽에서 오른쪽으로 물을 흘려서 *2합(음양지)으로 제조*	발틀 안에 고여 있다가 섬유질만 남기고 물은 밑으로 빠져나가 지면이 형성되는데 물질은 한 번 떠서 앞뒤로 흔들면 물이 밑으로 빠져나가 한 장의 종이를 완성
섬유 모양	앞물질 한 번에 옆물질을 반복으로 인한 *섬유가 우물 정(#) 형태*	섬유의 배향이 다름 *(일정한 형태가 없음)*
장 점	*강도 우수*, 윤기 있는 양질의 한지 제조 가능	기술 습득이 외발보다 쉬우며 *생산량이 외발뜨기의 3~4배*이고, 표면이 고른 종이를 뜰 수 있고, 큰 종이를 뜰 수 있다는 장점이 있음
단 점	생산성이 떨어지고 기술을 습득하는 기간이 오래 걸리는 단점이 있음	종이가 질기지 못하다는 단점이 있음

6. 한지, 화지, 선지의 제조방법의 차이

한지, 화지, 선지 모두 목재가 아닌 비목재 섬유로 만드는 종이라는 공통점이 있다. 가장 중요한 제조방법에서의 차이는 주원료의 구성이 각각 다르다는 것이다. 거기에 초지방법, 건조, 마무리 과정 등에서 차이점이 있다.

한지의 원료는 닥나무 껍질인 인피섬유이다. 이에 반해 일본의 화지는 닥나무 껍질이나 삼지닥나무 껍질로 만든다. 일본산 닥나무는 섬유 폭이 좁아 잘 찢어지긴 하지만 조직이 치밀하고 매끄러워서 균일하며 인쇄성이 좋다. 이런 이유로 세계적으로 우수함을 인정받고 있다. 한편 중국의 선지 원료는 대나무, 청단피, 볏짚 등이다. 선지는 서화를 표현하는 데 있어서 먹색을 다양하고 섬세하게 표현할 수 있으나, 종이의 강도와 보존 수명에 있어서는 마지나 한지에 비해 상당히 떨어진다. 즉 선지는 강도와 보존성이 낮은 단점이 있지만 그림을 그리면 작품의 풍부한 느낌을 잘 담아내며 먹을 잘 흡수하고 번짐이 미묘하여 중국 서예와 회화의 특징을 가장 잘 나타낼 수 있는 뛰어난 장점이 있다. 한지, 화지, 선지의 구체적인 원료 부분은 제2장의 내용을 참조하기 바란다.

초지방법에 있어서 차이는 한지는 외발을 이용한 외발뜨기(흘림뜨기) 방식이며, 화지 및 선지는 쌍발뜨기(가둠뜨기) 방식이다.

건조방법에 있어서 한지는 온돌이나 일광 건조, 선지는 이중벽을 세우고 벽 사이에서 나무를 땔 때 벽을 뜨겁게 하여 건조, 화지는 목판에 붙여 건조하는 방식이다.

마무리 과정의 차이는 한지만이 유일하게 도침을 한다. 이것은 섬유조직이 치밀해지고, 한지의 광택을 주기 위한 작업이다. 화지의 경우 사철나무 잎으로 문질러서 표면처리를 진행하기도 한다.

제3장 전통한지는 어떻게 만드나?(제조과정)

국가·지방 무형문화재 전통한지 제작 도구
(경기 가평 장지방, 충북 괴산 신풍한지, 전북 임실 덕치한지, 경북 청송 청송한지)

1. 닥낫 : 닥나무를 벨 때 사용하는 낫

| 장지방 | 괴산신풍한지마을 | 덕치전통한지 | 청송한지 |

2. 닥칼 : 닥나무 껍질(흑피)을 벗길 때 사용하는 칼로 형태가 붕어를 닮았다고 일명 '붕어칼'이라고도 함

| 장지방 | 괴산신풍한지마을 | 덕치전통한지 | 청송한지 |

3. 닥가마 : 닥나무를 찔 때 사용함

| 장지방 | 괴산신풍한지마을 | 덕치전통한지 | 청송한지 |

4. 닥솥 : 닥나무 껍질에 잿물을 섞어 삶을 때 사용한다. 대체로 열 손실을 막기 위해 땅을 파서 지면보다 낮게 설치하며 크기는 증해하는 양에 따라 다양

| 장지방 | 괴산신풍한지마을 | 덕치전통한지 | 청송한지 |

5. 잿물 내리는 장치 : 닥 껍질을 삶을 때 사용하는 천연잿물을 내리기 위한 장치

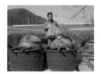

| 장지방 | 괴산신풍한지마을 | 덕치전통한지 | 청송한지 |

6. 수통 : 닥 섬유를 씻는 물통

| 장지방 | 괴산신풍한지마을 | 덕치전통한지 | 청송한지 |

093

7. 닥돌 : 삶은 닥 섬유를 올려놓고 두드리기 위한 받침대로 사용하는 평평한 돌

| 장지방 | 괴산신풍한지마을 | 덕치전통한지 | 청송한지 |

8. 닥방망이 : 닥 섬유를 삶아 두드릴 때 사용하는 나무방망이로 주로 소나무를 많이 사용하며 고염나무가 가장 적합

| 장지방 | 괴산신풍한지마을 | 덕치전통한지 | 청송한지 |

9. 타해기 : 닥돌과 닥방망이의 현대적 장치로 동력을 사용

장지방

10. 보고리(보고리틀) : 삶은 닥 섬유를 삼베 보에 싸서 얹어 놓고 물로 씻는 틀

장지방

괴산신풍한지마을

청송한지

11. 비터(고해기) : 닥 솥에서 삶은 흑피나 백피를 흐르는 물에 세척한 후 닥 섬유를 만들기 위해 사용하는 현대적 장치

장지방

괴산신풍한지마을

덕치전통한지

청송한지

12. 지함 : 두드려 고해된 닥 섬유 반죽을 담아두는 통

장지방

괴산신풍한지마을

덕치전통한지

13. 닥풀자루 : 황촉규근, 느릅나무 등의 즙액 찌꺼기를 걸러내기 위해 담는 자루

장지방

괴산신풍한지마을

덕치전통한지

청송한지

14. 지통 : 한지를 뜨기 위해 물과 닥 섬유, 닥풀을 풀어 놓은 통으로 옛날에는 소나무를 많이 사용했으나 오늘날에는 콘크리트나 스테인리스 등으로 변형

장지방　　　　　괴산신풍한지마을　　　　　덕치전통한지　　　　　청송한지

15. 풀작대기 : 지통에 닥 섬유와 닥풀을 넣고 닥 섬유가 잘 풀어질 수 있도록 젓는 작대기를 말하며 지역에 따라 '풀대막대기', '휘젓이 막대'로도 불림

장지방　　　　　괴산신풍한지마을　　　　　덕치전통한지　　　　　청송한지

16. 발틀 : 종이를 뜨기 위해 발을 올려놓는 틀

장지방　　　　　괴산신풍한지마을　　　　　덕치전통한지　　　　　청송한지

17. 발 : 발의 종류는 초지 방식과 발, 발틀의 형태 그리고 제작 과정에 따라서 크게 외발, 쌍발, 장판지 발로 나눔

장지방　　　　　괴산신풍한지마을　　　　　덕치전통한지　　　　　청송한지

18. 베게(베게골) : 초지한 한지를 쉽게 떼기 위한 도구로 종이를 뜰 때, 장마다 놓는 가느다란 실이나 노끈, 과거에는 왕골을 꼬아 사용하거나 무명실 사용

장지방　　　　　괴산신풍한지마을　　　　　덕치전통한지　　　　　청송한지

제3장 전통한지는 어떻게 만드나?(제조과정)

19. 궁글대 : 초지한 습지를 바탕자리에 놓고 발 위에 궁글어서 물기를 빼는 데 사용하는 둥근 나무 기둥으로 일명 '공굴대', '공굴통', '둥글통'이라고도 하며 오동나무를 주로 사용했지만 최근에는 PVC 등 사용

장지방　　　　　　　　　괴산신풍한지마을　　　　　　덕치전통한지　　　　　　　청송한지

20. 암반 : 초지한 습지를 한 장씩 쌓기 위해 필요한 목판 혹은 바탕자리로 '탈수틀'이라고도 한다. 이동하기 편하게 바퀴를 달기도 함

장지방　　　　　　　　　괴산신풍한지마을　　　　　　덕치전통한지　　　　　　　청송한지

21. 압착기 : 지통에서 떠낸 종이는 수분이 많아 쉽게 찢어지고 말리기 어렵기 때문에 수분을 어느 정도 짜는 도구

장지방　　　　　　　　　괴산신풍한지마을　　　　　　덕치전통한지　　　　　　　청송한지

22. 건조기 : 과거에는 개울가의 넓고 평평한 돌이나 목판을 주로 사용했으나 오늘날에는 스테인리스 스틸이나 철판을 주로 사용

장지방　　　　　　　　　괴산신풍한지마을　　　　　　덕치전통한지　　　　　　　청송한지

23. 솔(빗자루) : 건조기에 종이를 말릴 때 종이를 붙이는 과정에서 쓰이는 도구로 과거에는 부드러운 나무줄기나 수숫짚, 말총을 사용했으나 오늘날에는 대부분 인조모나 빗자루를 사용

장지방　　　　　　　　　괴산신풍한지마을　　　　　　덕치전통한지　　　　　　　청송한지

24. 이렛대(둥글대) : 압착 탈수된 습지를 건조하기 위하여 여러 장 붙은 종이를 뗄 때 사용하는 도구로 가늘고 여린 대나무나 닥채를 사용

장지방

괴산신풍한지마을

덕치전통한지

청송한지

25. 도침기 : 한지를 두드려 밀도, 평활도를 높이고 강도 특성을 개선하기 위해 사용하는 장치로 과거에는 홍두깨나 디딜방아를 주로 이용

장지방

괴산신풍한지마을

제

四

장

전통한지는 어떻게 완성되나

한국산 닥나무로 제작한 전통한지는 길이가 길고 폭이 좁은 장섬유가 불규칙하게 엉키어 있는 구조를 가진다. 따라서 한지 표면은 섬유와 섬유 사이에 무수한 공간인 다공질이 형성되어 있다. 때문에 한지 위에 먹물을 떨어뜨렸을 때 바로 흡수하며 번지는 현상이 발생한다. 이것은 한지가 가지는 섬유와 섬유 조직 사이에 생긴 공극에 기인한다. 섬유의 특성이 친수성이 있음과 섬유 조직구성에 의한 다공질로 인한 모세관 현상인 것이다.

한지의 번지는 정도는 제조 과정에서 사용하는 원료와 약품에 따라 다르게 나타난다. 원료로써 대마는 두꺼운 막을 갖는 섬유이기에 물의 흡수가 적다. 이를 통해 알 수 있듯이 동일한 재료로 제작한 종이라 해도 고해도를 높이면 섬유는 부드럽게 되고 공극이 치밀하여 번짐이 적어진다. 이를 위해 장섬유와 단섬유를 혼합하여 번짐을 적게 하는 경우도 있다.

증해에 사용하는 약품은 물의 흡수와 번짐은 물론 지력까지도 영향을 미친다. 알칼리 정도가 약한 재나 탄산소다 등을 사용한 경우는 섬유에 비 섬유적인 물질이 많이 남아 있어서 섬유간의 접착을 강하게 하여 공극이 크지 않다. 이 경우 종이는 딱딱하지만 번짐은 적은 상태가 된다. 반면 알칼리 정도가 강한 가성소다로 증해한 경우 비 섬유물질이 분해되어 용출됨으로써 번짐이 커진다. 순수한 한지에 먹물로 그림을 그릴 경우 번짐이 많아 섬세한 표현에 어려움이 발생한다. 사용 목적에 따라 다르겠지만 서화용 중에서 특히 수묵화와 채색화는 번짐이 적도록 조절할 필요성이 있다.

1. 표면 처리란

전통한지의 장점은 질기고 두껍게 만들 수 있으며 빛깔이 희다는 데 있다. 그러면서 단점도 있는데 물에 대한 저항성이 없고 균일하게 번지지 않아 서화용 종이로 사용하는 데 한계가 있다는 사실이다. 이에 필묵 운용을 용이하게 하도록 종이 표면을 평활하게 하고 닥 섬유 조

직의 공극을 메꾸어야 할 필요성이 있다. 이를 위한 일련의 가공 처리 과정을 표면 처리라 한다. 일반적으로 종이 표면 처리는 재료를 배합할 때 통 안에 첨가하는 경우가 있다. 이 경우 종이 내부에 공극을 내수성 물질로 막아서 물의 침입을 막는다. 또 종이가 건조한 후 처리하는 방법이 있다. 전통한지의 경우 건조 후 처리하는 것이 일반적이다.

2. 표면 처리의 목적

한지는 셀룰로오스로 구성되어 있다. 셀룰로오스는 물을 잘 흡수하는 친수성이 강하다.

이런 성질은 종이의 사용 목적에 따라 장점이 될 수도 있지만 섬세한 표현을 해야 하는 서화용 종이의 경우 최대한 물에 대한 저항성이 있어야 한다. 이에 섬유와 섬유 사이에 형성된 조직을 치밀하게 하고 공극을 다른 물질로 채워 넣음으로써 섬세한 표현이 가능하도록 극대화 할 필요가 있다. 한지는 건조 후 도침 과정을 시행한다. 번짐이 적고 운필을 용이하게 하기 위해서이다. 이 과정은 수소 결합을 재차 진행하게 함으로써 강도와 질기기를 향상시킴은 물론 표면에 광택과 인장 및 파열 강도를 높이게 한다.

도침 처리 후와 도침 처리 전 비교

3. 표면 처리의 역사성

종이 표면 처리는 번짐을 막기 위한 목적으로 실행한다. 한국의 경우 고려시대부터 기록이 전한다. 중국에서는 종이를 제작하면서 석회나 조갯가루 등을 첨가하여 초지했다. 11세기경 아라비아에서는 종이에 소맥 삶은 물을 이용하여 처리했다. 일본에서는 아교와 명반을 섞은 액체를 도포하는 방식으로 종이를 재가공했다. 특히 화지에 대한 표면 처리는 에도시대에 들어서면서 채색화나 목판화를 위한 목적에 맞게 적극적으로 이루어졌다.

4. 전통한지 표면 처리에 대한 문헌적 근거

전통한지는 보존성과 인장 강도 등 물리화학적 특성이 매우 우수하다. 그러나 한지 표면에 보풀이 일고 먹물이 흡수되고 번지는 정도가 크며 균일하지 않아 서화나 기록용 문서로 사용하기에 한계가 있다. 이런 단점은 한지 표면을 가공 처리하는 도침과 도련의 과정을 통해 극복했고 평활도를 향상시켰다. 이런 표면 처리 기법은 신라시대부터 조선시대 말기에 이르기까지 폭넓게 수용되어 왔다. 일제강점기에 이르러서는 화지의 제작 기술이 도입되고 서화용 종이에 대한 가공기술도 일본화 되면서 전통적인 한지 가공 처리 기술은 자취를 감추었다.

한지 표면 처리 기법은 전통문화의 원형이며 선조들의 지혜가 담긴 한국 고유의 기술이라는 측면에서 보존 전승되어야 할 필요가 있다. 그럼에도 이런 기초적인 연구조차 국가 기관에서 심도 있게 이루어지지 못한 점은 안타까운 일이다. 한지 가공 처리에 대한 문헌 기록은 다음과 같이 확인할 수 있다.

고려시대

　중국 문헌에 고려지에 대한 언급이 있다. 이를 통해 고려시대에 제조된 종이에 가공 처리가 시도된 것임을 확인하게 한다. 중국 『송사(宋史)』에 "고려에서는 백추지가 생산된다."라고 하였고, 『계림지(鷄林誌)』에 "고려의 저지(楮紙)는 광백가애(光白可愛)하며 백추지라고 하였다."라 하였고, 명나라 수필집 『준생팔전(遵生八箋)』에는 "고려의 면견지(綿繭紙)는 아름다운 흰 빛이 비단같이 매끄럽고 질기며 글씨를 쓰면 먹을 잘 받아 색깔이 선명하다."라 하였으며, 『고반여사(考槃余事)』에 "비단과 같고 발묵이 좋아 중국 것 하고는 비교가 안 된다."라고 하였다.

　이를 통해 알 수 있는 것은 고려의 백추지는 조직이 치밀하면서 질기고 두툼하면서도 면이 반질반질한 광택이 있는 종이임을 알 수 있다. 이런 사실은 종이에 표면 처리가 시행되었던 것으로 보인다. 또한 표면이 반질반질하다는 점으로 미루어 건조한 다음 도침한 것으로 추정된다.

　일본 문헌에도 고려지에 대한 언급이 있다. 『원씨물어(源氏物語)』에 "얇고 결이 고우면서 색깔이 화려하지 않고 윤기가 도는 미묘한 분위기를 자아내는 종이"라고 하였고, 『신증격고요론(新增格古要論)』에 "섬세하고 희며 광채가 나고 매끄럽다."라고 표현하였다.

　이상의 기록으로 살펴보면 당시 추지법은 한지에 적당한 양의 수분을 고르게 적시거나 용액을 도포한 후 나무망치 등으로 고르게 방망이질을 하여 추공했던 것으로 보인다.

조선시대

종이 두드리는 법

　"종이 백 장마다 1석으로 삼아 두드린다. 이때 말린 종이 10장 단위마다 물을 뿌려 축축해진 한 장의 종이를 그 위에 겹친다. 이와 같이 거듭 겹쳐 올려 백 장을 한 타로 만들고, 이를 평평하고 네모난 탁자 위에 놓는다. 다시 평평한 널빤지를 종이 더미 위에 두어 누르고 다시 큰 돌로 널빤지를 눌러 놓는다. 하루가 지나면 아래 위 종이가 골고루 습기를

머금어 균일한 상태가 될 것이다. 이어서 이 종이를 돌판 위에 올리고 200~300번 고루 두드리면 종이는 모두 튼실해진다.

　　종이 100장을 두드린 다음에 그 가운데에서 종이 50장을 햇볕에서 말린다. 그리고 축축한 종이 50장과 함께 마른 종이를 서로 섞어가며 겹쳐 놓고 다시 종이를 200~300번 고루 두드린다. 이 100장 중에서 위와 같이 다시 50장을 햇볕에 쏘이고, 마르면 또 마른 종이와 축축한 종이를 섞어 겹친다. 이와 같이 3~4번 하여 한 장도 서로 달라붙지 않을 때까지 한다. 다시 5~7장씩을 한 차례 고루 두드려서 아래로 내리고 기름종이처럼 광택이 나고 매끄러워지고서야 그친다. 이 방법은 오로지 종이를 두드린 뒤 들추어내어 마른 종이와 축축한 종이를 바꾸는 기술에 달려 있기 때문에, 손으로 균등하게 다루는 법에 힘써야 한다."

<div align="right">

-「거가필용(居家必用)」

</div>

금색종이 만드는 법

　　"질 좋은 부채에 바르는 종이를 골라 종이 위에 아교와 명반 섞은 물을 앞의 방법대로 1번 바른다. 그 다음 그 위에 질 좋고 수비한 금박을 한 곳에 얇게 쌓아 놓고 금박(金箔)을 하나하나 뒤집은 다음 금박이 습기를 머금어 눅눅한 기운을 띠면, 종이 위에서 종이의 본래 색이 보이지 않을 때까지 여러 차례 체로 친다. 그 위에 종이를 대고 금박을 평평해지도록 누른 다음 댄 종이를 제거하고 맑은 명반 물을 1번 발라 덮는다."

<div align="right">

-「고금비원」

</div>

쌀가루 입힌 종이 만드는 법

　　"먼저 종이 위에 아교와 명반 섞은 물을 한 번 바르는데, 이는 어느 색종이를 만들 때나 하는 일반적인 방법이다. 그런 뒤에 어떤 색을 쓸지 색을 배정하고 매우 곱게 간 쌀

가루를 염료에 넣은 다음 진한 아교를 섞어 다시 갈고, 이를 붓에 찍어 종이에 발라서 문지른다. 다 마르면 맑은 명반 물을 1번 발라 덮은 다음 밀랍으로 광택을 내고 솜으로 닦아 문지른다."

-「고금비원」

쌀가루 바른 수간 만드는 법

"쌀가루를 종이에 바르는 것은 능호관 이인상에서 시작되었다. 그 방법은 다음과 같다. 종이의 양에 따라 좋은 쌀 몇 되를 가려 놓고, 쌀을 충분히 찧은 뒤, 충분히 깨끗하게 일은 다음 깨끗한 그릇에 물을 부어 담근다. 하룻밤이 지나면 맷돌로 곱게 갈고 고운 헝겊으로 거르고 짜서 거른 물을 조용한 방에 둔다.

가루가 그릇 밑으로 가라앉으면 위에 뜬 물을 버리고, 거기에 돼지털로 만든 풀 빗자루에 가루를 가볍게 묻혀 종이에 고루 바른다. 평강 마곡사(磨谷寺)에서 만든 상품의 백지(白紙)를 쓰면 매우 좋은데, 종이의 길이에 따라 자르고 이를 줄에 매달아 햇볕에 말린다. 더러는 풀밭에 펼쳐 두기도 한다. 다 마르면 3장마다 1번, 4번째 종이마다 깨끗한 물을 입에 머금었다가 안개가 피어오르듯 종이에 내뿜어 골고루 적시되 푹 젖지 않을 정도까지 한다. 그런 다음 100장 정도를 모아서 발로 밟아 준 다음 옮기면 곧장 횡도목으로 마를 때까지 두드린다. 점차 튀어 나가는 게 줄고 계란껍질처럼 매끄러워지면 붙여서 간첩을 만든다. 만약 색전(色牋)을 만들고자 하면 이름 있는 염색물을 쌀가루와 고르게 섞어 종이에 바른다."

-「한죽당섭필」

추백지 만드는 법

"황규화 뿌리를 찧어 즙을 내고, 물 1 큰 사발마다 이 즙을 1~2술씩 넣고 고루 젓는다. 이 액체를 사용하면 종이가 달라붙지 않고 매끄럽다. 하지만 만약 뿌리 즙을 많이 쓰

면 도리어 달라붙어 좋지 않다.

종이 10장을 겹쳐 놓고 맨 위 한 장 종이에 축축하게 황규화 즙을 바른 다음 그 위에 다시 마른 종이 10장을 더한다. 이런 식으로 겹친 종이가 100장이 되어도 지장이 없다. 종이가 두꺼우면 7~8장마다 서로 간격을 두고, 얇으면 10장보다 많이 겹쳐도 무방하다.

그 위에 두꺼운 널빤지나 돌로 종이를 눌러둔 다음 하룻밤 지나 겹쳐 둔 종이를 하나하나 들어내면 모두 습기가 배어들어 있을 것이다. 이때 종이가 축축하면 햇볕에 말리고, 그렇지 않으면 돌 위에 평평하게 펼쳐 놓고 1,000여 번 망치로 두드린 다음 낱장을 걷어내서 햇볕에 완전히 말린다. 그런 다음 다시 종이를 겹쳐서 하루 저녁을 눌러놓고, 또 다시 1,000여 번 두드려 광택이 나게 하되 납전(蠟牋)과 서로 비슷해져야 비로소 빼어난 종이가 된다."

-「패설당만록」

106

"황촉규 잎을 이슬이 마르기 전에 따서 찧어 그 즙을 헝겊에 밭쳐 불순물을 제거한다. 이 물을 종이에 골고루 바르고 바람에 말린 뒤 크고 반반한 돌로 눌러 놓는다. 백향산이 이 종이 빛이 푸르고 윤택하여 먹이 들면 정신이 있는 것을 사랑했다."

-「규합총서(閨閤叢書)」

고려시대와 조선시대 한지는 질긴 것이 장점이지만 표면에 보풀이 일어 섬세하지 못한 단점이 있다. 이를 극복하기 위해 한지 표면 위에 도침에 의한 가공 처리 기술이 있었다. 처리는 한지 표면 위에 물과 황촉규 뿌리 또는 잎 그리고 전분을 사용하여 가공한 것으로 확인된다.

이런 한지 표면 처리 기술은 일제강점기를 거치면서 사라졌고 현재에 자취를 찾기 어렵게 되었다.

5. 중국과 일본 종이의 처리와 가공 기술

중국에서는 종이를 뜨기 전 펄프에 점성의 용액과 불용성 재료를 첨가하여 물리 화학적인 개선 방법을 사용했다. 또한 종이가 만들어진 뒤에 사이징, 염색, 충전 등을 시도하여 좀이 슬거나 부패함을 방지하고 심미적인 부분을 고려한 의도가 있었다. 사용된 재료는 식물과 동물 및 광물성의 성분을 사용하였다.

초기의 종이는 사이징이나 충전을 하지 않았다. 그러나 진대(晉代)에 이르러 사이징과 충전이 충분하게 이루어졌다. 종이 표면에 석고를 칠한 다음 이끼로 만든 수지나 아교로 사이징을 한 것으로 보고되어 있다.

또한 종이 전면에 전분을 칠하고 돌을 이용하여 윤을 내기도 했다. 그리고 세엽동청(細葉冬青)의 가지와 잎, 삼나무의 대팻밥을 물에 삶아 사용하는 기술이 시도되었다.

죽지에는 펄프에 동물성 아교를 녹여 활석분과 함께 첨가하기도 했고 황촉규나 추규의 뿌리를 짓이겨 찬물에 담가 우러나오는 점액을 이용하여 펄프에 섞어 연화시키기도 했다. 이외에 버들 복숭아나무 등나무 부용 노란 콩 등도 사용했다.

일본은 건조된 종이에 아교와 명반을 사용한 용액을 종이에 바르는 방법을 사용해왔다. 도우사히끼(반수 처리)라 하는데 이렇게 하면 종이는 번짐이 거의 없는 상태가 된다. 일본의 경우 서화 용지에 주로 사용하는 것인데 현재 한국미술계에서도 이런 일본식 포수 방식이 폭넓게 적용되고 있다. 특히 채색화에서는 지금도 절대적인 표면 처리 방법으로 인식되어 있다.

6. 표면 처리에 사용되는 재료와 시행 실태

물, 전분, 황촉규 잎과 뿌리 점액, 벽오동 뿌리 점액, 금매화 뿌리 점액, 느릅나무 뿌리 점액, 아교, 송진, 합성수지 등이 있다.

전통한지에서 서화용 종이는 일반적으로 건조된 종이 위에 전분을 사용하여 도포한 뒤 디딜방아로 두드리는 도침을 시행하였다.

7. 표면 처리 방법

종이를 뜨기 전 시행하는 표면 처리 방법 중 가장 일반화 되어 있는 것은 송진 표면 처리 방법이다. 지료를 혼합하면서 송진을 첨가한 후 황산알루미늄을 추가하여 섬유에 송진을 정착시키는 방법이다. 이런 방법은 종이에 열화를 촉진하는 원인이 되기에 그 한계를 극복하기 위한 방안이 새로 적용되어 중성과 약 알칼리성을 사용하는 것으로 변화했다.

전통한지는 종이를 뜨고 난 후 건조한 뒤 표면을 처리하는 것이 일반적이다. 이때 시행하는 표면 처리 방식의 대표적인 것이 도침이다.

도침 시 주로 사용된 주원료는 전분이다. 한지 표면 처리용 면풀은 다음과 같은 방식으로 제조한다.

도침용 풀 만드는 방법

1. 밀가루(중력 박력분)와 찬물을 섞는다.
2. 처음 일주일 정도는 물을 매일 갈아준다. 이 기간 동안 통 밑에 가라앉은 밀가루는 휘저어 풀어 주지 않는다.

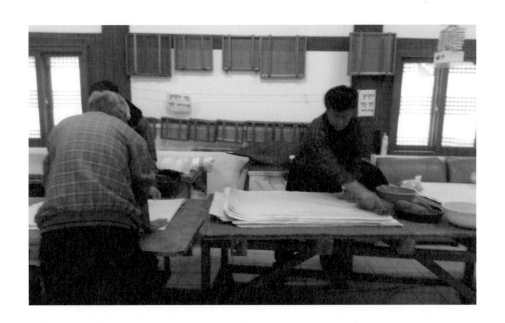

3. 물은 젖은 밀가루에 붉은 점액질이 생기기 시작하기 전에 갈아 주는 것이 원칙이다. 붉은 점액질이 발생한 상태의 밀가루로 풀을 쑬 경우 풀기가 없고 접착력이 약하다.

4. 일주일이 지난 후 아래에 침전된 단단한 밀가루를 완전히 풀어 주어야 한다.

5. 이런 과정은 최소 한 달 이상 계속 진행한다. 이런 방식을 준수하면 완성 시 양질의 전분과 비교적 손실이 적은 양 그리고 순수한 녹말을 추출하는 기간이 단축된다.

6. 완성된 밀가루는 건조시키지 말고 젖은 상태에서 풀을 쑤어 사용해야 한다. 이유는 건조시키면 풀이 덩어리지고 균일하지 않은 알갱이가 생겨 종이 위에 요철이 발생한다.

7. 풀을 쑬 때 밀가루와 물은 1:1로 섞어 완전히 풀어서 쑨다. 이때 저어 주는 것이 중요한데 한 방향으로 쉼 없이 저어 주어야 한다. 그래야 풀에 끈기가 생기며 접착력이 약화되지 않는다. 온도는 80도 정도에서 끓이는 것이 좋다.(물은 섭씨 100도에서 끓지만 밀가루가 들어가면 80도 정도에서 끓기 시작한다.)

제4장 전통한지는 어떻게 완성되나?

8. 끓이는 시간은 끓기 시작하면 뻑뻑해진다. 뻑뻑한 정도가 나무막대로 젓기가 힘들 정도가 되는데 계속 저어 주면 묽어진다. 이런 과정을 여러 번 반복한 뒤에 용기 뚜껑을 닫고 식힌다. 식은 뒤 덩어리 위에 물을 부어서 담아 놓는다. 수분을 빼앗겨 딱딱해지는 것을 막기 위함이다. 이렇게 만든 풀은 2주가 지나도 부패하지 않는다.

도침용 면 풀은 종이 위에 바른 뒤 건조하면 풀기가 거의 없어져야 한다. 이런 특성을 감안한다면 다음과 같은 방식도 고려하면 좋을 것이다.

1. 9분도 쌀을 씻어 물에 담근다.
2. 3일 정도 실온에 놓아둔다.
3. 이런 현상이 나타나면 물을 자주 갈아 주어 쌀에서 냄새를 제거해야 한다.
4. 냄새가 어느 정도 사라지면 쌀을 건져 절구에 곱게 빻는다.
5. 곱게 빻은 쌀은 고운체로 쳐서 부드러운 분말만을 추출한다.
6. 쌀가루와 물을 1:1로 섞어 푼 뒤 80도 정도의 불 위에 올려놓고 풀을 쑨다. 풀은 2시간 정도 한 방향으로만 저어 주면서 푹 쑨다.
7. 풀은 식힌 뒤 물과 섞어 한지 위에 도포해도 좋을 정도의 적당한 농도를 만든다.

도침은 다음과 같이 진행한다.

1. 푹 익은 풀은 식힌 뒤 물을 타서 물풀을 만든다. 물풀물의 농도는 너무 묽거나 된 상태가 아닌 종이 위에 바르기에 적당한 상태여야 한다. 일반적으로 작업 현장에서 많이 사용하는 방식으로 손에 풀물을 담아 떨어뜨렸을 때 한두 방울이 시간차를 두고 떨어질 정도를 적당한 상태라 말한다. 물에 잘 풀어 섞인 풀물은 가늘고 고운

체에 밭쳐 균일한 상태로 만들어 그릇에 담아 놓는다.

2. 도침할 한지를 펼쳐 놓는다.

3. 둥근 막대 모양의 헝겊을 풀물 속에 넣어 푹 적신 뒤 풀물이 흐르지 않은 상태가 되도록 꼭 짜서 젖은 상태가 되도록 한다. 그런 뒤 손으로 잡은 부위, 즉 아랫부분은 젖은 상태가 되도록 적시고 윗부분은 조금 적게 묻힌 상태가 되도록 하여 면 풀칠 행위를 진행한다.

4. 펼쳐 놓는 한지 위에 물풀을 적신 헝겊을 좌우로 문지르며 가볍게 바른다.

5. 마대 봉으로 물풀을 문지를 때 봉의 윗부분, 즉 앞을 먼저 닿게 하고 아래로 갈수록 아랫부분으로 옮기며 풀칠한다. 이렇게 해야 한지 위에 일정한 농도로 고르게 풀물을 바를 수 있다. 앞부분에 풀물이 많이 묻어 있는 상태에서 면 풀칠을 하면 종이의 상단 부분에 풀물이 집중되게 흘러내려 균형이 없는 상태가 된다. 이런 상태의 종이는 발묵이 일정하지 않아 문제가 된다.

111

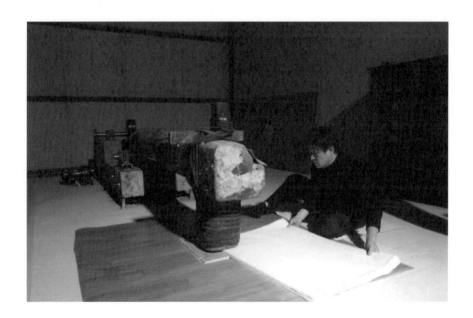

6. 물풀을 바른 한지는 햇빛이 비치는 양지바른 노지에서 빨랫줄에 널어 말린다. 말릴 때 두 장의 종이가 들러붙지 않도록 종이와 종이 사이를 벌려 각각의 종이가 되도록 분리시킨다. 노지에서 태양빛을 쪼이며 하는 것은 일광표백이 이루어져 더욱 희게 되고 살균작용도 병행하는 효과가 있기 때문이다. 다만 바람이 심하지 않은 장소여야 한다. 바람이 불면 종이가 접히거나 꺾이어 균일하지 않다.

7. 마른 한지는 수거하여 한지 뒷부분, 즉 풀칠하지 않은 면에 물풀을 바른다.

8. 습지로 사용할 종이를 남기고 나머지는 모두 널어 말린다. 이때도 종이와 종이 사이를 떼어 달라붙지 않은 상태에서 건조시킨다. 남기는 종이 양은 10% 정도이다.

9. 마른 한지 9장에 젖은 한지 1장을 넣어 쌓아 놓은 뒤 무거운 판 등으로 눌러 놓는다.

10. 약 1시간이나 1시간 30분 정도 지나면 모든 종이가 습기를 머금어 살짝 눅눅한 상태가 된다.

11. 도침기로 종이의 가장자리로부터 안으로 들어가 중앙 부분부터 도침을 실시한다. 중앙에서 밖으로 나가게 해야 종이가 접히지 않고 펴진다.

12. 모든 종이는 한 번씩만 방아를 맞게 해야 한다. 한 곳을 연속으로 2~3번 찧게 되면 그 부분의 종이가 늘어나 접시 형태가 되어 못쓰게 된다. 아울러 위아래 종이가 달라붙게 되는 원인이 되기도 한다. 이 경우 떼어 주어야 하는데 이때 보풀이 발생한다.

13. 도침을 한 후 완성된 한지는 널어 말린다.

14. 마른 종이는 다시 마른 상태에서 2번씩 돌아가며 한 번 더 두드려 도침한다. 마른 뒤에 두드리는 도침은 한 곳을 여러 번 두드리거나 어느 특정 부분을 조금 더 두드려도 달라붙거나 늘어나지 않는다.

15. 두 번째 도침을 마친 종이는 바람이 순하게 통하는 실내 응달 공간에서 널어 말린다. 종이 상태가 쭈글쭈글하거나 평탄하지 않게 됨을 방지하기 위해서이다.

16. 응달에서 말린 종이는 한 번 더 두드려 마무리한다. 이러면 종이 표면이 반질반질
 해진다.
17. 도침을 마친 완성된 종이는 포장한다.

　도침을 하는 목적은 먹물이 지나치게 흡수되고 번지는 것을 방지하고 표면을 균질하게
하여 필묵 운용을 원활하게 하기 위해서이다. 즉 먹으로 필사하거나 그림을 그리기에 종이가
적합하도록 만들어 주는 것이다. 이는 종이 제조에서 필수적인 과정이다.
　한지를 도침하는 경우는 그림용과 부채용, 유지를 바를 종이우산용 그리고 장판지의 경
우에 시행한다. 특히 서화용 도침은 보풀을 잠재우고 평활도를 높여 대상물을 묘사하는 데
효과적인 상태를 제공한다.

제4장 전통한지는 어떻게 완성되나?

제

五

장

전통한지의 물리·화학적 특성 분석

1. 한지의 물리·화학적 측정방법

일반적으로 종이의 물성을 측정하는 기준은 제지공학의 종이 품질기준으로 한지만을 위한 물성 측정기준은 없다. 이에 한지만을 측정할 수 있는 품질기준은 반드시 필요하며, 이 기준이 없는 관계로 제지(종이)공학의 종이 품질기준으로 한지의 품질 측정에 있어서 가장 필요하다고 판단되는 인장강도, 인열강도, 파열강도, 내절도, 흡수도, 투기도, 수소이온농도(pH) 등 기본적인 물성을 측정하는 방법을 KS ISO 시험규격에 따라 정리해 보면 다음과 같다. 그 외 한지의 사용 용도에 따라 필요한 추가적인 시험방법 등은 KS ISO 시험규격을 찾아 적용하면 된다. 하지만 이는 일반 종이에 대한 시험방법들로 한지는 일반 종이의 물성과 다소 차이를 보이므로 한지만의 적용 시험방법들이 개발되어야 한다.

가. 인장강도

측정방법 : 인장강도는 단위면적당 파괴하중(N/m²)으로 정의되는데, 시편을 반대방향으로 잡아당겨 끊어지게 하는 데에 필요한 힘을 측정하는 것이다. 즉 일정한 폭의(15mm) 시험편이 끊어질 때까지 저항한 강도를 말하며(kg/15mm), 기계적 물성 중에 가장 많이 활용되는 성질은 인장강도이다. 본 실험에서는 인장강도 시험기를 이용하여 측정한다.

응용분야 : 인장강도는 종이 제품 사용시에 인장력을 받게 되는 여러 가지 종이의 내구성과 최종 사용도를 결정하게 된다. 인장강도가 필요한 종이로는 포장지, 종이백, 종이테이프 원지, 전선 피복용지, 인쇄용지 등이 있다. 신문지의 경우 인쇄공정에서 상당한 인장응력을 받게 되는데 이 응력을 견디지 못하면 지절이 일어나게 된다. 따라서 한지를 사용하여 이와 같은 제품을 제조할 경우 한지는 우수한 용도로 응용 가능하다. 또한 한지와 배접지를 합지하여 한지벽지를 제조할 경우 한지가 우수한 강도에 의해 끊어지지 않을 정도로 충분한 것으로 판단된다.

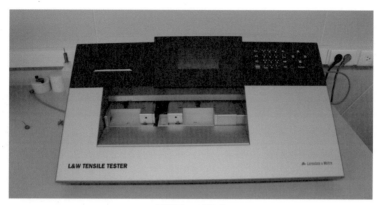

[인장강도 시험기]

나. 인열강도

측정방법 : 인열강도는 칼집을 넣은 한 장의 종이를 일정 길이로 찢는 데 요구되는 평균
힘으로 정의된다. 소정 첫수의 시험편을 조임쇠로 고정하고 칼집을 넣은 다음 부채 모양의 흔
들이를 움직여 시험편의 일정 길이(43mm)를 찢어, 이때의 일을 흔들이의 위치에너지 손실로
측정한다. 본 실험에서는 인열강도 시험기를 이용하여 측
정한다.

응용분야 : 인열강도가 필요한 종이로는 종이봉투,
포장지, 화장지, 서적용지, 잡지 등에서 조절이 꼭 필요하
다. 따라서 한지를 사용하여 이와 같은 제품을 제조할 경
우 한지는 우수한 용도로 응용 가능하다.

[인열강도 시험기]

다. 파열강도

측정방법 : 파열강도는 종이표면에 수직되는 방향으로부터 일정 속도로 압력을 가하여 종이를 구상으로 변형시켜 파괴하는 데 요하는 정수압으로 정의된다. 본 실험에서는 파열강도 시험기를 이용하여 측정한다.

응용분야 : 파열강도가 필요한 종이로는 포장지, 종이백, 종이테이프 원지, 전선 피복용지, 인쇄용지 등이다. 따라서 한지를 사용하여 이와 같은 제품을 제조할 경우 한지는 우수한 용도로 응용 가능하다.

[파열강도 시험기]

118

라. 내절도

측정방법 : 내절도는 일정한 장력의 조건 아래 종이를 꺾어 겹치거나 혹은 접을 때 저항성을 의미한다. 파괴에 요하는 왕복운동의 수를 측정한다. 본 실험에서는 내절도 시험기를 이용하여 측정한다. 내절도는 일반적인 물리적 성질 가운데 가장 복잡한 것이라 할 수 있다. 이는 종이박스나 종이팩에 사용되는 종이는 표면 위에서 터짐이나 갈라짐이 없이 180도로 접을 수 있어야 한다. 증권용지나 지폐의 경우에는 반복된 접힘에 대한 저항성을 필요로 하며, 이때 종이는 오랜 기간 걸쳐 발생하는 접힘에 대한 저항성 또는 내구성을 필요로 하며, 이런 특성을 평가

[내절도 시험기]

하기 위해서는 내절도 시험을 적용해야 한다. 이러한 내절도는 일반적으로 횟수를 측정하기 때문에 평량 분포 혹은 지합에 따라 큰 변이를 나타낸다. 또한 함수율에 크게 영향을 받는다. 따라서 내절도 값의 범위는 매우 넓다.

응용분야 : 한지를 포장지로 사용할 경우, 내절도가 높아 포장지로서 표면에 무늬 처리로 미적 감각이 우수하고 잘 찢어지지 않은 우수한 포장지 개발이 가능하리라 생각된다. 또한 화폐종이는 특별히 강한 내절도를 필요로 하고 있으므로 이에 응용이 가능하다.

마. 흡수도

측정방법 : 흡수도는 일정한 조건 아래 종이의 물 혹은 수분 흡수 능력을 의미한다.

응용분야 : 우리나라의 경우 공중위생법의 공중이용 시설의 위생관리 기준과 건축법의 건축물의 설비기준 등에 관한 규칙에서 실내의 상대습도가 40~70%가 되도록 규정하고 있다. 실내습도는 냄새에 직접적인 영향을 미치며, 실내가 건조하면 안락한 환경을 만들 수 없다. 또한 습도가 심하게 요동하면 기구나 물건, 사람에게도 악영향을 준다. 한지를 창호재료 및 벽지로 사용한다면 한지의 습도 조절능력으로 쾌적한 실내를 유지할 것으로 생각된다. 서화용으로 사용할 경우 먹물을 이용하여 측정한다. 하지만 발묵의 정도는 별도의 한지만의 측정방법 개발을 필요로 한다. 또한 한지는 주위에 습도와 한지가 지니고 있는 습도 차이에 따라서도 종이보다도 더 민감하게 변하므로 한지를 인쇄용지로 사용 시에는 인쇄 과정 중에 한지의 수분이 변하면 신축으로 용지의 치수가 달라지고 인쇄의 기준선이 달라져서 가늠맞춤(resister)이 맞지 않게 된다. 즉 과도한 흡수량은 한지를 팽윤시키고, 건조가 된 후에는 한지내의 결합력이 약해져 한지의 강도를 떨어뜨리게 된다. 한지는 종이와 달리 사이징(내수성) 처리를 하지 않으므로 따라서 흡수성이 매우 높으며, 흡수도에 따라 한지의 물성 변화가 종이에 비해 민감하며 그 편차가 크기 때문에 한지의 물성 변화를 알기 위해서는 흡수도 시험 방법을 필요로 한다.

바. 투기도

측정방법 : 투기도는 일정한 조건 아래 종이의 공기
투과 능력을 의미한다. 본 실험에서는 투기도 시험기를 이
용하여 측정한다.

응용분야 : 한지를 창호 재료로 사용한다면 한지의
습도 조절능력으로 쾌적한 실내를 유지할 것으로 생각되
어 응용 가능한 분야이다. 또한 필터지는 높은 투기도를
필요로 하므로 이에 응용이 가능하다.

[투기도 시험기]

사. 수소이온농도(pH)

측정방법 : pH는 종이의 산성이나 알칼리성
의 정도를 나타내는 수치로서 수소이온농도의 지
수이다. pH meter를 사용해서 측정한다.

응용분야 : 한지의 보존성을 측정하는 척도
로 사용된다. 그러나 이 방법 이외에 한지 보존성에
대한 정확한 시험방법이 부재, 현재 제작되고 있는
한지의 보존연한 추정이 필요하다. 현재의 제조방법
은 전통제조방법에서 벗어난 개량 제조방법으로 한

[수소이온농도(pH) 측정기]

지를 제조하고 있다. 즉 개량 제조방법은 화학약품을 사용하고 있으며, 고해 또한 기계적으로
하고 있으므로 개량 제조방법 및 기계제조방법으로 제조되고 있는 한지의 보존연한을 추정
할 수 있는 시험방법이 필요하다.

2. 조선시대 한지와
현대 한지와 물리·화학적 특성 비교 분석

한지는 우리 민족의 문화에서 고유의 영역을 갖고 있는 전통의 고유 종이이다. 이런 한지는 그 보존성이 뛰어나다는 사실이 알려지면서 더욱 가치를 인정받게 되었으며 『무구정광대다라니경』을 실례로 들 수 있다.

전통한지의 가장 큰 장점은 한지 제조과정상의 pH 변화에 의해 완성된 한지는 중성을 띠는 것인데, 증해제인 잿물의 알맞은 알칼리도는 인피섬유를 손상시키지 않아 종이가 강도를 유지하는 데 도움을 주며, 닥풀은 수용성 천연고분자 물질로 다당류를 많이 함유하고 중성을 유지하고 있어 이것으로 제조된 종이는 천 년 이상 보존이 가능한 특성을 가지고 있다. 또한 비교적 긴 인피섬유를 절단하지 않고 섬유를 부드럽게 하는 특유의 고해(타해) 기술과 우리 고유의 특유한 마무리 기술(도침)이 있어 우수한 전통한지가 존재할 수 있는 것이다.

현대의 한지는 전통한지와 원료나 제조방법에 있어서 크게 다르지 않지만, 주원료의 구성, 초지방법, 건조, 마무리 과정 등에서 차이점이 있다.

따라서 현대의 한지는 우리의 우수한 특징을 가진 조선시대 한지와 어떤 차이가 있는지 조선시대 정조 간찰지(옛 편지)와 물리·화학적 특성으로 비교한 결과, 조선시대 정조 간찰지(옛 편지)로 사용되었던 한지는 현대 수록한지 제조기술로 재현이 어려울 만큼 높은 평량(105.3 g/m²) 및 밀도(0.74 g/cm³)를 가지는 최고의 품질 수준을 나타냈으며, 간접적 보존성을 나타내는 내절도(3,525회)가 대단히 우수하여 닥 섬유 및 한지 특유의 내구성을 잘 나타냈다. 이는 분석 결과 전분(쌀풀), 도침 등의 후가공 처리가 이루어진 것으로 사료되었다.

이와 비교하여 현대에 제작하고 있는 한지는 이를 재현하고자 했으나 한지업체에서 2015년 샘플로 제출한 한지의 최고의 수준이 평량(112.9 g/m²) 및 밀도(0.52 g/cm³), 내절도(3,164회)가 조선시대 한지에 미치지 못하는 수준으로 나타났으며, 나머지 한지업체 대부분이 범위

를 벗어난 것으로 조사되었다.

　　가장 크게 차이를 극복할 수 없는 부분은 밀도 부분으로 현대의 후가공 처리(도침)에 의해 상당히 개선될 수는 있으나 완벽하게 재현은 불가능한 것으로 나타났다. 보존성의 간접적인 평가인 내절도는 전반적으로 품질이 양호한 한지를 제출함에 따라 보존성은 조선시대 한지에 근접할 수 있는 우수성을 가질 것으로 사료되었다.

〔조선시대 한지 물리·화학적 특성 분석〕

한지	물리·화학적 특성						
	평량 (g/㎡)	두께 (㎛)	밀도 (g/㎤)	내절도 (Times)	평활도 (mL/min)		pH
				MD	top	back	
간찰 원지	94.6	140	0.68	5,208	413	646	6.5
조선 간찰	94.1	117	0.8	5,467	-	-	5.9
정조 간찰	105.3	142	0.74	3,525	2,037		

* MD : 가로방향 / * 간찰 : 근대 이전 사람들끼리 주고 받은 옛 편지

　　이에 따라 현대 한지의 문제점(주원료, 초지방법, 건조, 마무리공정)을 파악, 조선시대 한지의 품질로 현대 한지의 품질을 개선하여, 세계 시장에 최고 품질을 내놓을 수 있는 전통한지를 제조하는 제조기술의 표준화가 시급한 실정이다.

3. 한지와 화지 물리·화학적 특성 비교 분석

[한지와 화지 물리·화학적 특성 분석]

		한지			화지		
		쌍발 (가둠)	쌍발 (가둠)	외발 (흘림)	Misu	Shikibu Gampi	C-Gampi
평량(g/m^2)		25	20.1	25.2	19.8	44	16.8
밀도(g/cm^3)		0.29	0.3	0.35	0.29	0.66	0.44
내절도	MD	501	496	1,690	8	1,759	1,710
	CD	50	50	1,228	측정불능↓	756	1,520
평활도 (mL/min)	MD	1,462	1,316	957	1,904	39	79
	CD	1,682	1,458	927	1,819	72	132
백색도		60.9	62.7	57.4	58	59.5	55.8
pH		7.49	8	7.1	8.7	7.4	8.7
비고		국산닥 소다회 황촉규	수입닥 소다회 황촉규	국산닥 잿물 황촉규	호분 첨가 목판건조 배접용	안피 사용 표면성 우수 보존용	안피 사용 표면성 우수 판화, 프린트용

* MD : 가로방향, CD : 세로방향

123

위 결과는 시중에 유통되고 있는 한지와 화지의 물리·화학적 특성을 비교한 결과이다. 닥 섬유를 사용한 Misu지는 표면이 매우 거칠고 수축방지를 위해 호분(조개껍질)을 첨가하여 배접용으로 이용하나 물성은 매우 낮았다. Shikibu Gampi와 C-Gampi지는 섬유가 매우 가늘고 치밀한 안피(산닥나무)를 원료로 제작하여 밀도 및 물성뿐만 아니라 표면성이 우수하여 보존용 및 프린트용으로 이용된다고 한다. 한지는 국산 닥 및 수입 닥으로 제조한 쌍발뜨기(가둠뜨기)의 경우 비교적 낮은 강도를 나타냈지만 잿물사용과 황촉규로 제조한 외발뜨기(흘림뜨기) 한지는 물성이 매우 우수하였다. 이는 섬유배향성의 차이 영향으로 사료된다. 앞물질과 옆물질의 조합으로 한지를 제조하므로, 섬유의 방향이 서로 교차, 치수안정성이 우수, 종

이 휨(curl) 현상이 예방된다.

〔외발뜨기(흘림뜨기) 섬유 배향성〕 　　　　　〔쌍발뜨기(가둠뜨기) 섬유 배향성〕

　　　하지만 닥 섬유가 안피섬유와 비교하여 거친 특성으로 표면성은 비교적 좋지 않았다. 국내산 닥 섬유는 장섬유로 일본 화지에 비해 섬유가 서로 밀접하게 형성되지 않아 밀도가 낮으며, 표면이 거칠게 나타나므로, 원료에서 나타나는 특징으로 제조과정에서 개선보다는 마무리 과정인 도침의 기술로 이를 개선하고 있다.

4. 닥나무 종류별 한지의 물리·화학적 특성 비교 분석

평량은 단위 면적당 g 수로 표시되며, 두께와 밀접한 관계가 있다. 일반적으로 평량은 종이의 종류별 그리고 원료의 종류, 초지방법 등에 따라 차이가 있으나 평량 그 자체가 물성 값을 대표할 수는 없다.

　　　한지 강도는 섬유간 결합강도와 섬유자체 강도 등으로 구성되어 있다. 이러한 물리적 성질은 물리적인 힘이 한지에 부여될 때 일어나는 변형을 측정하는 것으로 제조·가공 공정 및 소비자 사용 시 한지에 가해지는 힘에 대한 저항성과 내구성을 결정하게 된다. 즉 섬유와 한

지의 물리적 성질을 잘 이해하고 응용하면 한지의 제조 공정 설계와 품질관리 및 소비자 관리를 잘할 수 있게 되며, 응용분야에 적합하게 활용할 수 있을 것으로 판단된다.

한지의 원료인 닥 섬유의 특징은 섬유의 길이가 길고 폭이 좁은 특성을 지니고 있어 한지가 질기고 강도가 월등하며 유연하다.

〔닥나무 종류별 한지의 물리·화학적 특성 분석〕 [01]

구분	평량 (g/㎡)	두께 (µm)	밀도 (g/cm³)	인장강도(kN/m)		인열강도(mN)		파열강도 (kPa)	내절도 (횟수)		pH
				MD	CD	MD	CD		MD	CD	
참닥 (임실 덕치)	33.15	122.08	0.27	1.534	1.0276	158.4	168.32	121.4	1528.6	458.4	7.6
꾸지닥 (임실)	26.15	115.02	0.23	1.696	0.9828	157.76	158.08	117.2	853.2	260.6	7.5
애기닥 (대야 수목원)	28.75	142.88	0.2	1.476	1.364	102.08	99.84	122.6	438.8	338.6	7.4
머구닥 (임실 덕치)	31.95	147.54	0.22	1.464	1.214	226.56	272.32	91.4	518.8	526	7.2

* MD : 가로방향, CD : 세로방향

인장강도는 한지를 타 소재로 응용함에 있어 가장 중요한 강도의 하나로서 원료 및 공정상에서 종이 결합과 고해의 효과가 인장강도에 많은 영향을 미치고 있다. 일반적인 종이 시험에서는 파괴 응력인 인장강도가 일반적으로 측정된다.

내절도는 일반적으로 횟수를 측정하기 때문에 평량에 따라서도 크게 좌우된다.

닥나무 종류별 한지의 물리·화학적 특성 분석 결과 참닥의 경우 가장 우수한 강도를 나타냈다.

01 시험편을 제작하여 측정한 데이터

제

六

장

전통한지
진흥을 위한
정책연구

1. 들어가는 말

매년 한두 번씩 서울 양재동에 위치한 매헌기념관[01]을 방문하곤 한다. 매헌(梅軒) 윤봉길 (1908~1932) 의사의 유물과 독립운동 관련 자료를 전시한 이 기념관을 자주 찾는 이유는 역사 인물 중에서 가장 존경하는 분이기 때문이다. 전시관에는 조국 광복에 헌신하신 윤 의사의 25년간 삶이 고스란히 기록되어 있다. 전시관을 견학할 때마다 숙연해진다. 최근 약 1년 만에 매헌기념관을 방문했다. 깔끔하게 정돈되어 있었고 가상현실(VR) 체험관이나 방문 기념사진을 촬영할 수 있는 공간까지도 잘 꾸며져 있었다.

그런데 전시된 윤봉길 의사의 '한인애국단선서문[02] 복제본'의 종이는 한지발 흔적을 찾을 수 없는 것으로 보아 한지가 아닌 것 같았다. 한편으로는 복제본이므로 종이의 재질과, 규격, 보존상태 등을 원본과 유사한 형태로 복제한 것으로 이해되기도 했다. 윤 의사께서 일제에 항거하고 목숨을 바쳐 이어온 조국은 광복을 맞이한 지 73년이 지났다. 이제 대한민국은 세계 11위권의 경제대국이 되었고 민주화에서도 앞선 나라가 되었다. 윤 의사의 숭고한 희생에 부응하기 위해서는 단순한 물성적인 복제가 아니라 민족정신이 담긴 전통한지를 사용하여 정신까지도 담아내는 것이 적절하지 않을까 생각해 보았다. '한인애국단선서문'을 일제에 의해 왜곡 변형되기 이전의 조선지, 전통한지로 복제해서 전시했으면 좋았을 것이다. 그것이 문화적인 측면에서의 진정한 광복이 아닌가 하는 생각이 들었다.

최근 세계적인 지류복원 전문기관에서 한지를 쓰기로 했다는 반가운 소식이 있었다. 이탈리아 로마의 국립기록유산보존복원중앙연구소(ICPAL)에서 천재 예술가 레오나르도 다빈치가 1505년에 창작한 것으로 추정되는 '새의 비행에 관한 코덱스'의 복원에 한지를 사용한다

01 1988년 국민성금으로 설립, 2015년 소유권이 국가보훈처로 이관되었으며 전시관은 2018년도 8월에 재개관.

02 보물 제568호, 가로 21.3cm×세로 26.9cm, 국립중앙박물관 소장.

는 언론보도[03]가 그것이다. 기사에는 한지를 천 년 세월을 거뜬히 견디는 내구성을 지닌 데다, 천연성분으로 만들어져 원작의 재질 색상 등과도 조화를 잘 이루어 우수하다고 소개했다. 이런 점들이 한지를 사용하기로 한 이번 결정에 영향을 미쳤다는 내용도 실려 있었다.

한지업계 종사자는 물론이거니와 온 국민을 기쁘게 하는 소식이다. 하지만 2014년 초부터 한지 연구를 해 온 필자는 이 반가운 기사를 보고서도 마음이 무거웠다. 이유는 이미 2년 전에도 비슷한 기사[04]가 있었으며 최근 2년 동안에도 전통한지 산업 여건은 점점 더 나빠졌기 때문이다. 전국에서 수작업으로 한지를 제작하는 업체 수는 한지산업지원센터의 통계에 의하면 2016년 말 23개에서 2018년 말 현재 21개로 줄어들었다. 또한 닥나무(섬유원료) 수확량은 2016년 19,496kg에서 2017년에는 8,724kg으로 감소[05]했다.

세계적으로 품질을 인정받은 우리 전통한지가 산업 여건이 호전되기는커녕 점점 악화되는 이유는 무엇일까? 최근 5년간 정부가 시행한 한지관련 정책과 사업, 연구자의 논문 및 각급 기관이 수행한 연구용역 결과 등 자료를 수집 분석하고 정리 연구하면서 나름대로 이유를 찾아보았다. 그 결과 전통한지 산업이 지금과 같이 피폐해진 것은 정부가 추진한 한지정책과 사업의 문제와도 관련 있다는 생각을 하게 되었다. 그런데도 지금까지 한지진흥 정책과 사업에 관해 연구하고 분석한 내용의 책은 거의 찾아 볼 수가 없었다. 그래서 나름대로의 연구결과를 책으로 발간하게 되었다.

현직에 종사하는 행정직 공무원으로서 정책연구라는 이름으로 전문분야라 할 수 있는 한지 관련 책을 펴내는 것에 대한 부담이 크다. 오랜 기간 동안 애쓰신 한지 전문 연구자들로

129

03 연합뉴스, 「천재화가 다빈치의 역작 복원에 한지 쓰인다」 2018.12.12.

04 연합뉴스, 「800년 전 프란체스코 성인 친필 기도문, 한지 이용해 복원」 2016.12.15, "고문서 복원 관련 기관으로는 이탈리아는 물론 유럽을 통틀어 가장 권위 있는 기관으로 꼽히는 도서병리학연구소(ICRCPAL)의 인증을 받는 동시에 문화재 복원에 있어 한지를 써도 좋다는 인식이 전 세계 문화재 복원 업계에 퍼지는 셈이기 때문에 한지의 세계화 작업에 탄력이 붙을 것으로 전망된다."

05 산림청, 「2016 임산물 생산조사(국가승인통계 승인번호 제13606)」 및 「2017 임산물 생산조사(국가승인통계 승인번호 제13606)」.

부터 예리한 비판이 뒤따를 수도 있다. 하지만 이렇게 염려스러운 부분이 있는데도 불구하고 책을 내려는 것은 한지를 살려야 한다는 절박감이 있기 때문이다. 21곳 전통한지 업체를 일일이 답사하면서 열악한 환경을 목격한 사람으로서 더 이상 외면할 수가 없었다.

이 책에서 그동안 정부의 한지 진흥정책과 사업에 대한 미비점을 다루는 것은 특정 기관이나 개인을 비난하기 위함이 아니다. 대안 제시를 통해 전통한지 산업을 진흥시키고 고려지·조선지의 영광을 되찾자는 데 목적이 있다. 또한 우리나라 전통문화의 자긍심을 높였으면 하는 바람에서 비롯된 것임을 미리 밝혀둔다.

이 책에서는 정부가 그동안 시행했던 전통한지 관련 정책과 사업을 알아보는 한편, 전통한지의 생산 품질관리·활용실태는 어떠한지 살펴보고 전통한지 원형 재현의 성공 사례를 소개하겠다. 아울러 전통한지를 어떻게 진흥할 것인지에 대한 방안을 제시하고자 한다.

2. 전통한지 진흥에 대하여

가. 공공정책학 분야에서의 전통한지 선행연구

국가기록원에 근무하던 2014년 초 행정안전부(당시 행정자치부)에 '기록용한지 연구모임'을 구성하여 활동한 적이 있다. 이것이 계기가 되어 행정안전부가 추진한 '2015년 훈장용지 개선을 통한 전통한지 원형재현 사업'에 참여했고 사업이 성공에 이르기까지 일정 부분 기여하기도 했다. 이 사업을 통해 한지가 고려시대와 조선시대에 국제적으로 명성이 있었음을 확인했다. 한지의 보존성은 여전히 세계 최고 수준인데도 전국에 있는 전통한지 생산업체는 폐업이 이어지고 있다는 사실도 알게 되었다.

위기에 처한 전통한지를 살리려면 어떻게 해야 할지 연구를 시작하면서 우선 '한지'에 대

한 선행연구를 찾아보았다. 「한지에 관한 국내 연구 동향 분석」[06]에서 1965년부터 2016년까지 51년간 12개 학회지를 대상으로 조사한 결과에 의하면 한지 관련 연구논문은 총 140편인 것으로 확인되었다. 140편을 학문 분야별로 구분하면 임학 분야가 87편으로 가장 많았고 이어서 문헌정보학 분야가 17편, 자연과학 일반 분야는 14편을 차지했다. 자연과학 일반 분야의 14편에는 문화재보존과학의 '실험'이 10편, '문화재'가 3편, '재현'이 1편이었다. 역사학 분야는 13편으로 나타났고 이외에 생활과학 분야는 6편, 화학분야는 3편인 것을 확인했다.

한편 국회전자도서관을 통해 확인한 결과 '한지' 관련 박사학위 논문은 총38편이었다. 분야별로는 먼저 임학·원예 분야가 13편으로 가장 많았다. 임학·원예학 분야를 세부적으로 보면 임학 7편, 임산공학 4편, 임산 가공학 1편, 원예학 1편이었다. 두 번째로 디자인·섬유 분야가 7편이었다. 디자인·섬유 분야는 섬유패션디자인학 1편, 디자인제조공학 1편, 텍스타일 디자인학 1편, 인쇄공학 1편, 의류학 1편, 섬유공학 1편, 기타 1편이었다. 세 번째로 미술·공예 분야가 7편이었다. 세부적으로 보면 조형미술학 3편, 공예학 2편, 예술학 1편, 동양화 1편이었다. 이외 분야에는 총 11편으로 화학공학이 2편이고 교육과학, 한약자원학, 건축공학, 토목공학, 경영학, 고문헌관리학, 문헌정보학, 사학 등이 각 1편이었다.

한지에 관한 최초의 박사학위 논문은 화학공학 분야의 「한지 제조의 과학적 고찰과 관련된 참느릅나무 근점액의 연구」(임제빈, 인하대학교대학원, 1983)이고, 임학에서는 「닥나무를 이용한 새로운 전통한지의 제조」(최태호, 충북대학교대학원, 1994)이다. 이를 통해 '한지'에 대한 선행연구는 주로 임학에 편중되었고 전통한지에 관한 물성학·형태학적 연구 위주로 진행됐음을 알 수 있었다.

한지는 어느 특정한 학문에 속하지 않는 복합학문이므로 보다 융·복합적인 시각의 연구가 필요함에도 그동안 공공정책학 분야의 선행연구는 전무했음을 보았다. 또한 정부의 한지 관련 정책과 사업을 되짚어보는 연구는 찾을 수가 없었다. 전통한지 진흥을 위해 '공공정

06 고인희·조아현·예준희·정선화(2017), 「한지에 관한 국내 연구 동향 분석」, 국립문화재연구소 복원기술연구실.

책학의 관점에서 정부의 전통한지 진흥정책(사업) 연구'를 시작하게 된 이유이다.

나. 4차 산업혁명시대, 전통한지는 필요한가?

오늘날에는 산업의 중심이 3차 산업혁명을 거쳐 4차 산업혁명으로 이동하고 있다. 4차 산업혁명[07]은 인터넷 도입 후 일어난 변화에 더하여 인공지능(Artificial Intelligence), 빅데이터, 사물인터넷(Internet of Things), 모바일 등의 발달이 상호 연결됨으로써 인간생활에 가져오는 커다란 변화를 말한다. 4차 산업혁명시대에는 기계의 지능화를 통해 생산성이 고도로 향상되어 산업구조의 근본을 변화시켰다. 대규모 설비투자, 자본 및 인건비 등의 절감보다는 기술혁신 여부가 더 중요해졌다. 이제 사회 곳곳에서는 아날로그 시대에서 디지털시대로의 변화가 이루어지고 있다. 필자가 근무하는 국가기록원의 기록물 수집[08]에 있어서도 2012년에는 종이기록물을 237,210권을 수집했으나 2017년에는 종이기록물은 80,176권으로 줄어들었고 이관 대상 전자기록물이 174개 기관 381만 건에 이르게 되었다. 종이기록물의 수량은 점차 줄어드는 추세이다.

이러한 시기에 왜 한지가 중요하며 왜 한지를 써야 하는지에 대해 생각해 보았다. 한지를 사용하는 문제에 대해서는 다양한 견해가 있다. 국제화시대에 왜 한지를 사용해야 하느냐? 국산 종이를 쓰면 어떻고 수입산 종이를 사용하면 어떠냐? 일본 화지가 최고인데 사다 쓰면 된다. 우리는 경쟁력이 있는 핸드폰·반도체나 열심히 연구개발하면 되지 수지타산도 맞지 않는 한지를 왜 만들려고 하느냐? 각자 다른 의견이 있을 수 있다. 하지만 다음과 같은 이유로 전통한지의 필요성을 주장하고자 한다.

첫째, 품질이 우수하다. 한지는 질기고 광택이 나는 등 여러 가지 장점이 많지만 특히 보

07 임도빈(2018), 「행정학, 시간의 관점에서」, pp.166-169, 제4차 산업혁명에 대응한 「지능정보사회 중장기 종합대책」 (2016.12.27, 관계부처 합동).

08 「2012국가기록백서」, 「2017국가기록백서」, 「2017년도 국가기록원 주요업무 참고자료집」(출처: 국가기록원).

존성에 있어서는 단연 세계 최고이다. 현존하는 세계 최초의 목판 인쇄본인 『무구정광대다라니경』과 세계에서 가장 오래된 금속활자 인쇄본인 『직지심체요절』이 이를 입증해 준다. 품질이 좋아 세계 종이 시장에서도 좋은 평가를 받고 있다.

둘째, 우리의 소중한 문화유산이다. 한지는 우리 민족의 정서가 담긴 소중한 전통 문화유산이므로 계승시키고 발전시켜야 한다. 한지에는 조상의 얼과 민족의 정신이 담겨 있다. 약 1,300년 전인 신라 경덕왕 때 만들어진 『대방광불화엄경』은 우리 조상들이 종이 제조 과정에 얼마나 많은 정성을 들였는지 기록으로 보여준다.

셋째, 기록물과 예술품의 격을 높여준다. 외교문서, 영구보존기록물 등 국가중요 문서나 그림·서예·한지공예 등 예술품에 한지를 사용하면 품질과 품격이 높아진다.

넷째, 세계적인 기록 강국의 토대이다. 우리나라는 유네스코 세계기록유산에 등재한 기록물이 16건으로 일본과 중국을 제치고 세계 4위, 아시아 1위인 기록강국이다. 이것은 뛰어난 기록문화와 더불어 우수한 한지가 있었기에 가능한 일이다.

다섯째, 산업 경쟁력이 있다. 선진국이 될수록 문화의 가치와 비중은 점점 커지게 된다. 제대로 만든 전통한지로 공정한 평가를 받는다면 전통한지는 품질 우위에 있다. 전통한지 산업 종사자를 늘림으로써 일자리 창출과 더불어 국민의 행복지수를 높일 수 있다. 한지산업에 종사하는 개인이 자긍심을 느끼면서 전통문화를 이어가고 경제적으로 윤택해진다면 더할 나위 없이 좋은 일이다. 전국 226개 기초 자치단체마다 적어도 한 곳 이상 수록한지 업체가 유지되고 향토문화의 중심지로 발전한다면 한국문화의 품격이 높아지고 큰 문화관광 자원이 될 것이다.

다. 전통한지의 위기와 앞으로의 과제

전통한지 생산업체 수가 급격히 감소하고 있다. 이는 전통문화의 위기임과 동시에 한지라는 기본산업의 위기이다. 2018년 12월 현재 전통한지 제조업체는 21곳이 남아 있다. 22

년 전인 1996년에는 64곳에 이르렀으나 43곳이 없어지고 3분의 1 아래로 줄었다. 1996년 이후 매년 2곳 이상 폐업한 것이다. 전통한지 업체가 폐업하는 이유가 무엇인지에 대해서는 보다 정확한 연구와 분석이 필요하다. 하지만 지금까지 이러한 원인 규명이나 연구·분석이 철저하게 이루어지지 못했다.

필자가 2015년도에 행정안전부 훈장증서 개선사업에 참여할 당시부터 2018년 12월까지 전통한지 업체 관계자와 인터뷰를 통해 파악한 내용은 중앙정부, 지방자치단체나 공공기관 등에서 한지를 사주지 않을 뿐만 아니라 민간 소비마저도 줄어들어 경제성이 없다는 것이다. 따라서 폐업이 이어지고 한지장의 고령화로 명맥이 끊긴다는 것이었다.

정부부문에서 한지를 구입·활용하는 경우가 적다는 사실은 조달청 나라장터 등을 통해 알 수 있다. 2014년 1월부터 2018년 12월까지 5년간 중앙부처와 지방자치단체, 공공기관 및 출연기관 등 정부부문에서 추진한 한지 사업을 확인해 보니 이 기간 중 조달청 나라장터를 통해 총 89억 7,852만 원을 한지 관련 사업에 사용했지만 이중 한지 구입은 3억 7,415만 원에 불과했다. 이 부분에 대해서는 뒤에 상세히 설명하겠다.

한편 국제적으로 어느 정도 한지와 유사하다고 인식되어 온 중국의 선지와 일본의 화지는 각각 2009년과 2014년에 유네스코 인류무형문화유산으로 등재되어 세계적인 관심을 받고 있으며 보존을 위한 노력이 계속되고 있다. 반면에 품질의 우수성을 국제적으로 인정받고 있으며 특히 보존성에 있어서는 최고라는 평가를 받는 우리의 전통한지는 아직도 유네스코 인류무형문화유산에 등재조차 하지 못하고 있다. 우리 정부에서는 한지의 유네스코 등재를 위해 연구용역[09]을 실시하기도 했다. 이 연구는 "유네스코 인류무형문화유산 목록에 한지를 등재하기 위한 기초연구로서 한지 산업 현황 및 실태를 조사하여 기초 자료화하고 기존에 유사한 유산의 등재 과정과 특성을 검토하여 한지의 독자적 기술과 문화가 차별화됨을 입증하기 위해 실시"한 것이다. 한지를 아끼는 많은 이들은 한지의 유네스코 인류무형문화유산

09 국민대학교 산학협력단(2016), "한지 유네스코 등재를 위한 연구용역"

등재가 이루어질 것으로 고대하고 있다.

이와 같이 국내적으로는 전통한지 업체의 열악한 경영상태, 고령화 등으로 폐업이 늘어나는 위기 상황을 극복해야 하고 대외적으로는 유네스코 인류무형문화유산 등재와 더불어 한지의 가치를 국제적으로 보다 확고하게 인정받고 세계시장으로 진출을 늘려야 하는 과제를 안고 있다.

라. 정부의 전통한지 진흥 관련 정책과 사업

필자는 2013년도에 행정안전부(당시 행정자치부) 인사이동으로 국가기록원으로 자리를 옮기게 되었다. 동료 직원으로부터 국가기록원에 한지를 납품하는 한지장은 고령으로 후계자마저 없어 전통한지 제조 기술이 단절위기에 직면해 있다는 이야기를 들었다. 이를 계기로 국가기록원에 한지연구모임을 만들었고, 2015년에는 행정안전부가 추진한 훈장증서 개선을 통한 전통한지 원형재현 사업에 행정요원으로 참여했다. 사업은 성공적으로 마무리되었다. 위 사업을 진행하면서 중앙부처, 지방자치단체 및 공공기관 등에서는 한지를 거의 사주지 않는다는 사실을 알게 되었다. 또한 서예가와 화가들을 통해 서예가나 화가들이 한지를 거의 사용하지 않는다는 이야기도 듣게 되었다. 아울러 서예가와 화가들이 한지로 알고 사용하는 한지도 대부분은 전통한지가 아님을 알게 되었다.

그렇다면 지금까지 정부는 전통한지 진흥을 위한 정책이나 사업을 전혀 추진하지 않았는지 의문이 생겼다. 또한 정부가 한지 관련 정책이나 사업을 잘 추진했다면 이런 결과가 나타나지 않았을 것이라는 막연한 추측을 하게 되었다. 이로부터 중앙부처, 지방자치단체 및 공공기관·출연기관 등에서 추진한 전통한지 관련 정책과 사업을 검토하게 되었다. 정부에서는 그동안 '한지품질표시제', '조선왕조실록복본화사업', '상훈용지 한지 사용' 및 '서화용지 국가표준(KS) 제정' 등 한지 관련 정책이나 사업을 추진해 오고 있었다.

마. 세계적인 기록강국 한국의 기록물 품질

415년 된 선조가 옹주에게 보낸 한글편지
(1603년, 서울대 규장각 소장)

23년 된 훈장증서(1996년 4월)
필자가 독도박물관에서 촬영

앞서 언급한 바와 같이 한국은 유네스코 세계기록유산에 16건을 등재하여 세계 4위, 아시아·태평양 지역 1위인 세계적인 기록강국이다. 이처럼 기록강국이 될 수 있었던 기반은 한지가 있었기 때문이다. 1966년 불국사의 석탑을 보수하기 위해 해체했을 때 탑 내부에서 발견된 『무구정광대다라니경』은 8세기 중엽에 간행된 세계 최고(最古)의 목판인쇄본이다. 1,300여 년이 지난 지금까지 전해질 수 있었던 것은 보존성이 우수한 한지를 사용했기 때문이다. 또한 1377년 청주 흥덕사에서 출간되어 세계 최초의 금속활자로 인정받은 『백운화상초록불조직지심체요절』을 비롯해서 『조선왕조실록』 『훈민정음』 『난중일기』 『동의보감』 『승정원일기』 『조선왕조 의궤』 등과 같이 세계적으로 가치를 인정받고 있는 기록유산들의 바탕에는 한지가 있다.

이러한 기록강국의 역사를 지닌 한국의 기록물 품질이 근대 이후에는 현저히 떨어지고 있다. 앞의 사진을 통해 닥으로 만든 선조의 한글편지는 400년 이상 지났음에도 내구성이 강해 보존상태가 좋고 윤기가 나는 반면에 목재펄프로 만든 훈장증서는 겨우 20여 년이 지났을 뿐인데 색상이 바랬음을 알 수 있다. 이것은 외교문서, 훈장증서 및 국가중요문서 등에 보존성이 좋은 전통한지를 사용해야 한다는 당위성을 증명해 주는 것이다.

3. 정부가 시행한 전통한지 관련 정책과 사업

가. 문화체육관광부의 한지품질표시제

1) 한지품질표시제 도입과 시행

문화체육관광부가 2013년도에 추진한 '한지품질표시제'는 한지제품의 인지도를 높이고 신뢰성을 확보하기 위해 생산자, 제조방법 및 원산지 등 제반사항을 표기하는 제도로서 생산자에게는 좋은 한지의 생산을 유도하고 소비자에게는 신뢰를 주기 위한 제도이다. 이 사업은 한지 생산자의 자긍심 고취 및 한지의 가치향상과 브랜드화를 목적으로 추진됐다. 문화체육관광부가 후원하고 전주시 소재 한지산업지원센터가 품질표시제를 운영하는 한편 한국공예디자인문화진흥원이 홍보와 참여업체 지원을 맡았다.

내용으로는 생산자, 취급자와 더불어 주원료, 보조원료, 증해방법, 표백방법, 초지방법, 건조방법, 도침, 평량 종류 및 용도를 표시했다. 또한 포장지는 닥 섬유 함량에 따라 국산 닥 100%는 자색, 100% 미만은 청색, 기계지는 녹색으로 표시했다.

2) 한지품질표시제의 한계 및 시사점

'한지품질표시제'는 한지의 보존성과 밀접한 관련이 있는 내절강도 등의 표시가 없으며 한지 제조공정의 핵심기술인 도침을 어떻게 하는지에 대한 기준이 없는 점 등을 볼 때 표준화나 전통한지 제작 표준 시방서의 용도로 활용하기에는 부족하다는 한계가 있다. 또한 1996년 전국 수록한지 업체 수가 64개소에 이르던 것이 2012년에는 28개소로 감소했으며 2013년 한지품질표시제 시행 이후에도 계속 줄어들어 2018년 12월 현재에는 21개 업체에 불과하다는 점과 문화체육관광부나 문화재청 등의 문화재 수리, 복원사업에서도 '한지품질표시제'를 준수하는 품질관리를 명확하게 하고 있지 않는 것 등을 보더라도 한지품질표시제는 한지산업 활성화나 제도화에 기여했다는 평가를 받기 어려울 것이라고 판단된다.

이 사업은 추진체계에 있어 문화체육관광부가 후원하고 한지산업지원센터와 재단법인 한국공예디자인문화진흥원이 추진함으로써 문화체육관광부 및 문화재청 등 중앙부처는 물론 전라북도와 전주시 등 지방자치단체가 중심적인 역할을 하지 못했으며 이로 인해 추진 동력이 약화된 것은 아닌가 판단된다.

수요확대 측면에서 볼 때 한지품질표시제 정착을 위해서는 한지의 안정적인 수요처 확보가 필요했지만 신규수요 창출을 이끌지 못했다. 한지산업의 진흥을 위해서는 한지의 품질개선 → 신뢰향상 → 소비촉진 → 생산증가 및 품질개선으로 이어져야 한다. 생산자 입장에서 표준을 준수하더라도 여전히 수요가 없고 정부나 지방자치단체 등에서 제값을 주고 구입하지 않는 상황이 지속된다면 소비촉진 → 생산증가 → 품질개선을 기대하기 어렵다.

사후 관리 측면에서는 허위 표시 여부를 확인하고 발견될 경우 제재하는 장치가 없어 신뢰성을 높이는 데 한계가 있다. 국산 닥이 아닌 저 품질의 수입산 닥 사용, 천연잿물 대신에 양잿물 사용, 두드리는 고해 작업 대신에 비터 사용, 황촉규 등 식물 분산제를 사용하는 대신 팜 사용, 저온 건조가 아닌 고온 건조를 하는지 여부에 대해 일정 부분 검증기능이 필요한데도 이러한 역할과 기능이 사실상 없다.

소비자 입장에서 볼 때 직사광선을 피하고 한지로 포장해서 간접적으로 공기를 유통하도록 하고 습기가 없는 장소에서 무거운 것으로 눌러 평활도를 좋게 하도록 하는 등의 보관

및 사용방법에 대한 안내가 부족했다고 본다.

나. 문화체육관광부와 전주시의 조선왕조실록복본화사업

전주시는 2008년부터 2016년까지 문화체육관광부의 예산지원 등 총 33억 원을 들여 '조선왕조실록복본화사업'을 실시했다. 이 사업은 "전통한지의 대량수요를 창출하고 찬란했던 기록유산을 바탕으로 전통한지 제조기술을 계승하는 한편 전통한지를 세계적인 문화재 복원용지로 키워 나간다."는 목적으로 시행했다. 전국의 22개 전통한지 업체가 참여했고 전통한지 수매량은 4만여 장에 이르렀으며 전통한지 구입비로 총 8억여 원이 지출되었다. 사업 결과 얻게 된 조선왕조실록복본은 국내외 각종 행사에 전시되었으며 복본 전시를 통해 국민들에게 복본의 중요성을 알리고 한지 수요창출의 필요성을 인식시키는 데 크게 기여했다.

하지만 당시 수록한지 업체로부터 구입한 한지는 기계에 걸려 인쇄가 불가능했다. 이에 현대식 프린팅 기술을 접목했다. 이 기술[10]은 동물가죽에서 나오는 콜라겐을 가열하여 형성한 젤라틴을 물에 희석하고 희석된 수용액에 한지를 담갔다가 건조시키는 방법이었다. 당시에 일부 전문가들은 이 경우 콜라겐의 단백질 성분이 한지에 남게 되어 한지의 가장 중요한

東亞日報 2016년 6월 17일 금요일 H18면 지방

조선왕조실록, 전주 한지로 인쇄해 복원했다

전주사고본·태백산사고본 1202책
사업착수 8년만에 이달말 마무리
19일까지 서울국제도서전서 전시

조선왕조실록 중 유일본인 전주사고본(태조~명종) 614책, 태백산사고본(선조~철종) 588책을 전주 한지로 인쇄해 복원하는 사업이 이달 말 최종 마무리된다. 2008년 사업에 착수한 지 8년만이다.

국보 제151호인 조선왕조실록은 조선 태조에서 철종까지 약 470년간의 역사적 사실을 편년체(역사적 사실을 연대순으로 기록하는 방법)로 기록한 책으로, 2013년 유네스코 세계기록유산으로 지정됐다.

조선왕조실록 복본(複本)화 사업은 전통 한지로 유명한 전주시가 한지산업 활성화를 위해 2008년 문화관광체육부에서 30억 원을 지원받아 추진해왔다. 전주시는 전주사고본 614책의 복본 작업을 2012년 마친 데 이어 태백산사고본 복본 작업을 해왔다.

왕조실록 복본화 작업은 서울대 규장각에 보관 중인 전주사고본과 국가기록원 부산역사기록관에 소장된 태백산사고본을 조선시대 당시의 제작 기법에 따라 전통 한지를 이용해 원본 그대로 복원한 것이다.

전주 전통 한지에 현대식 프린팅 기술을 접목해 탄생한 복본본은 출판인쇄 소재로서 전통 한지의 가능성을 보여줬다는 평가를 받고 있다. 한지를 납품한 한지 장인들에게 엄격한 기준의 제작 지침을 제시하는 등 우리의 기록문화의

지의 우수성을 널리 알릴 수 있도록 품질 관리에도 공을 들였다. 장인들이 가진 기술에만 의존해 오던 전통 한지 제작 방식이 품질 기준에 맞는 주문 생산 방식으로 바뀌게 됐고 전통 한지를 이용한 고급 도서출판 시장이 열릴 가능성도 보여줬다.

이번 복본화 작업은 문화재 복본 제작 측면에서도 큰 변화를 이끌어 냈다. 그동안 책자로 된 문화재는 박물관 전시용으로 한두 쪽만을 복본으로 제작해 왔으나 이번에는 전체를 복본으로 만들었다는 점에서 전통 한지를 이용한 문화유산 복본 제작 시장을 넓히는 계기가 됐다. 조선왕조실록 복본화 사업 이후 초조대장경 복본 사업이 추진되기도 했다.

전주시는 복본 작업 완료를 앞두고 복본이 끝난 실록의 일부를 먼저 일반에 선보이고 있다.

19일까지 서울 강남구 코엑스에서 열리는 '2016 서울국제도서전'에서 복본을 전시한다.

조선왕조실록 전주사고본은 유일하게 보존된 실록이다. 임진왜란 때 춘추관과 충주, 상주사고에 있던 왕조실록은 모두 불탔다. 당시 전주성이 함락될 위험에 놓이자 태인의 선비 손홍록, 안의 등이 나서 전주 경기전에 있던 왕조실록과 태조 어진(초상화)을 내장산에 옮겨 지켜냈다.

김동철 한국전통문화전당 원장은 "임진왜란 후 유일하게 남아 있고 복본이 끝난 지 400여 년이 흐른 지금 전주 한지와 첨단 인쇄기술을 접목해 다시 제작했다는 데 의미가 크다"며 "인쇄산업 분야에서 전주 한지의 가능성을 입증하는 계기가 될 것"이라고 말했다.

김광철 기자 kokim@donga.com

10 인쇄용한지 제조방법(특허등록 1005153970000, 2005.9.8.)

특성인 '보존성'을 약화시킨다는 견해를 내놓았다. 또한 값비싼 고품질의 한지를 구입하고서도 전통방식의 표면처리를 하지 못함으로써 한지를 다른 종이로 변질시켰다는 주장도 있었다.

다. 행정안전부의 상훈용지에 한지 사용

행정안전부는 2010년 8월경부터 훈장, 포장, 대통령표창, 국무총리 표창의 영예성을 제고하기 위해 상훈증서에 사용되는 종이를 한지로 제작하기로 했다. 상훈법시행령 별지에 근거도 마련했다. 하지만 100% 국산 닥으로 만든 한지는 인쇄가 불가능해서 상훈증서로 사용할 수 없었다. 이에 닥 펄프와 목재펄프를 혼합한 종이, 즉 유사한지를 사용했으며 이런 상황이 2015년도까지 지속되었다.

한지는 다른 어느 나라의 종이도 따라올 수 없는 독특한 표면적 특성을 지닌다. 흡습·흡유성이 우수할 뿐만 아니라 섬유의 내구성, 강인함과 보존성에 대한 빼어남에는 이견이 없다. 그러나 한지의 경우 번짐이 지나치게 심하거나 없어 인쇄지로 사용하기에는 어렵다는 것이 문제였다.

이러한 종래의 문제점을 해결하기 위해 한지의 고유한 특성을 유지하면서 인쇄 시 발색과 선명도가 우수하고 번짐이 거의 없는 인쇄용 한지[11]를 훈장증서에 사용하게 된 것이다. 하지만 이 인쇄용 한지는 닥펄프 40~60%와 목재펄프 40~60%를 혼합하여 해리된 펄프 혼합물을 초지한 후 4~5% 농도의 옥수수 전분용액으로 코팅을 거쳐 만든 것으로 알려져 있다.

11 인쇄성이 향상된 한지의 제조방법(특허등록 10-0997076, 2010.11.23.)

라. 산업통상자원부와 산림청의 서화용지^{Traditional Hanji Paper} 국가표준(KS) 제정 운영

우리나라는 국가표준[12]과 산업표준[13]을 제정하여 운영하고 있다. 창호지(Paper for window(Changhoji))와 장판지(Paper for ondol(Jangpanji))는 1978년 8월 국가표준을 제정한 후 수회에 걸쳐 개정하여 현재에 이르고 있으며 서화용지(Traditional Hanji Paper)는 2006년 10월에 처음으로 국가표준을 정했다. 위 창호지와 장판지의 경우 닥 섬유 사용에 관한 내용을 담고 있으나 한글 또는 영문 명칭 및 내용 전반에 '한지'로 한정할 만한 사항이 상대적으로 적을 뿐만 아니라 이 책의 서술방향이 주로 기록보존용 한지를 다루고 있으므로 논외로 하고 이 책에서는 영문 명칭 및 내용면에서 한지와 관련성이 깊은 서화용지에 대해서만 살펴보고자 한다.

서화용지에 대한 산업표준은 2006년 10월에 최초로 제정되었고 2011년 12월 개정되었으며, 2016년 12월에는 영문명을 'Tradition Paper'에서 'Traditional Hanji Paper'로 변경하고 용어 '수록지'를 '수초(鈔)지'로 변경하는 내용으로 개정했다. 2006년 10월 처음으로 서화용지에 대한 산업표준을 정한 이유는 합리적인 산업표준의 제정과 보급을 통해 생산기술을 향상시키고 소비를 합리화함으로써 산업 경쟁력을 제고하고 국가경제를 발전시키는 데 있었다. 서화용지 또는 전통한지에 대한 국가표준을 정하는 취지에는 전적

12 국가표준기본법 제1조(목적), 제3조(정의) 및 제4조(국가 등의 책무)에 의하면 국가표준은 국가사회의 모든 분야에서 정확성, 합리성 및 국제성을 높이기 위하여 국가적으로 공인된 과학적·기술적 공공기준으로서 측정표준·참조표준·성문표준·기술규정 등 법에서 규정하는 모든 표준을 말한다. 국가표준 제도를 운영하는 것은 과학기술의 혁신과 산업구조 고도화 및 정보화 사회의 촉진을 도모하여 국가경쟁력 강화 및 국민복지 향상에 이바지하는 데 목적이 있다. 정부는 국가표준제도의 확립을 위하여 국가표준의 개발과 활용을 촉진하고, 그 기반을 조성하기 위한 각종 시책을 수립하며, 이에 따른 법제상, 재정상, 그 밖에 필요한 행정상의 조치를 하고 지방자치단체는 국가표준에 맞게 조례 등 자치법규를 제정·집행하도록 노력해야 한다.

13 산업표준화법 제4조(산업표준심의회), 제5조(산업표준의 제정 등) 및 제11조(산업표준의 고시) 등에 의거 적정하고 합리적인 산업표준을 제정·보급하고 품질경영을 지원하여 광공업품 및 산업활동 관련 서비스의 품질·생산효율·생산기술을 향상시키고 거래를 단순화·공정화(公正化)하며 소비를 합리화함으로써 산업경쟁력을 향상시키고 국가경제를 발전시키기 위해 산업표준을 제정·운영한다. 같은 법 제12조(한국산업표준)에 따라 고시된 산업표준을 한국산업표준(KS-Korea Industrial Standards)이라고 한다.

으로 공감한다.

2016년 12월 서화용지 영문명을 'Tradition Paper'에서 'Traditional Hanji Paper'로 개정함으로써 서화용지가 '전통한지'임을 보다 명확히 했다고 볼 수 있다. 그런데도 펄프·제지전문위원회의 원안 작성 협력 및 산업표준심의회의 심의를 거친 위 서화용지 국가표준은 전통한지와는 거리가 있어 보인다. 산업 측면에서 필요한 경우 다양한 종류의 '한지 표준'을 제시하는 것도 의미는 있겠지만 '전통한지 표준'이라면 전통한지에 적합한 재료와 제작방식을 준수해서 만든 것으로 표준을 새로이 제시할 필요가 있다고 본다. 위 서화용지 국가표준(KS)은 다음과 같은 측면에서 보완이 필요하다고 판단된다.

첫째, 전통방식의 한지 제조에서는 화학적인 재료를 사용하지 않아야 한다. 따라서 현재 화학-종이·펄프로 분류한 것은 재검토가 필요하다. 현행 국가표준은 (A)기본, (B)기계 … (M)화학 … (Z)기타로 분류된다. 서화용지는 (M)화학-(M15종이·펄프)로 분류되어 있다. (A)기본-(A15문화)로 변경하는 등의 합리적 조정이 필요하다.

둘째, 주원료를 닥 섬유에서 국내산 닥 섬유로 변경할 필요가 있다. 국내산 닥에 비해 3~10배 이상 저렴한 가격인 동남아산 닥을 전통방식으로 도침할 경우 보풀이 심하고 품질이 떨어지는 것으로 알려져 있다. 또한 수입산 닥으로 만든 제품을 전통한지로 볼 것인지에 대한 논란 가능성이 있으므로 주원료는 국내산 닥으로 정하는 방안을 검토할 필요가 있다.

셋째, 부원료를 명시해야 한다. 주원료인 닥 섬유 이외에도 증해(닥 삶기) 단계에서 사용되는 잿물은 반드시 천연잿물을 사용하도록 하고 초지(종이뜨기) 단계에서 사용되는 분산제(닥풀)는 황촉규나 느릅나무와 같은 식물성 점액제를 사용하도록 정해야 한다.

넷째, 섬유를 고해(두드림) 단계에서 칼비터 또는 동등한 설비를 이용하도록 했는데 이는 전통방식이 아니므로 닥 방망이를 사용하거나 이와 동등한 설비를 사용하는 것이 적합하다.

다섯째, 인쇄적성 향상에 관한 보다 구체적인 방법 제시가 필요하다. 인쇄적성 향상을 위해 수록지에 카렌더링을 할 수 있도록 하면서 보존성에 영향이 있는 물질을 사용하지 않도

록 했다. 카렌더링(calendering)은 물의 흡습성을 증가시키고 종이에 광택을 부여해 주는 광내기 작업이라고 볼 때 전통방식의 도침을 염두에 둔 것 같다. 앞서 언급한 바와 같이 행정안전부에서 인쇄 가능한 한지를 구할 수 없어 유사한지를 훈장증서에 사용했던 것을 볼 때 2015년도에 행정안전부가 시행한 사업 이전에는 일반적으로는 보존성에 영향이 있는 물질을 사용하지 않으면서 인쇄가 가능한 전통한지를 제작하는 것이 불가능했다. 보다 구체적인 방식을 제시할 필요가 있다.

여섯째, 포장마다 표시하도록 한 사항 중에 제조국 명이 있다. 일반적으로 '전통한지(Traditional Hanji Paper)'는 한국에서 생산된 원료를 사용하고 전통적인 제작 방식으로 만드는 것으로 인식하고 있다. 외국에서 제조하는 한지를 포함하는 것인지에 대한 설명이 부족하다.

〈서화용지 국가표준(KS)〉

표준번호 KS M 7707(2016-12-30부터 시행함)

표준명 (한글) 서화용지 (영문) Traditional Hanji Paper

주요내용 요약

1. 적용범위 : 닥 섬유를 주원료로 하고 전통방법을 이용한 수록(초)지 형태로 제조된 원지에 대하여 적용하고 보존 가치성이 요구되는 표창장, 졸업장용 및 기록물 보존을 위한 간지 및 서화 용도로 사용할 수 있는 한지(이하 '서화용지'라 한다)에 대하여 규정한다.
2. 종류 및 치수 : 용지의 종류는 표1(서화용지의 품질)과 같이 구분한다. 한지의 치수는 KS M ISO 216과 KS M ISO 217에 따른다. 그 외의 치수에 대하여는 계약 당사자 간에 협의에 따른다.
3. 평량 : 평량은 계약 당사자 간 협의사항으로 하되 허용치는 ±10% 이내로 한다.
4. 품질 및 겉모양
 1) 서화용 한지는 닥 섬유를 주원료로 하고 중성 또는 알칼리 조건에서 제조된 한지여야 한다.
 2) 원료는 닥나무의 껍질을 적당히 벗겨서 닥 껍질을 삶은 후 흑피를 제거하고 이를 잿물에 삶은 다음 2회~3회 이상 맑은 물로 씻어내어 일광 산화 표백한다. 다음에 칼비터 또는 이와 동등한 설비를 이용하여 타 섬유(인피섬유라고도 한다)를 부드럽게 하여 서화용지의 주원료로 사용한다.
 3) 서화용지의 보존성을 유지하기 위하여 인피섬유에 손상을 미치는 화학 약재인 오존, 과산화수소 등을 원칙적으로 사용하지 말아야 한다.
 4) 전통방식(가둠뜨기, 흘림뜨기)으로 수록(초)지를 제조한다.
 5) 서화용지는 표면이 평활하여야 하고 이물질, 찢어짐, 접힘이 없어야 하며, 사용상 해로운 협착물 및 이물질이 없어야 한다.
 6) 한지의 평활성, 먹 퍼짐성 및 인쇄 적성 등에 관련된 사항은 당사자 간의 협의사항에 따른다.
 7) 인쇄적성을 향상시키기 위해서는 수록(초)지를 카렌더링할 수 있으나 보존성에 영향성이 있는 물질을 사용하지 말아야 한다.
 8) 서화용지는 일정한 보존 환경에 장기간 보관되어야 하며 그 특성이 물리적·화학적으로 안정하여야 한다.
 9) 서화용지의 품질은 다음 표1에 적합해야 한다.

〈표1 서화용지의 품질〉

구분		1종	2종	3종	4종
평량(g/㎡)		15	30	60	90
밀도		0.30이하	0.37이하	0.45이하	0.52이하
인장강도(kgf/15mm)		6.5이상	7.0이상	7.5이상	9.0이상
내절횟수	상태	2.1이상	2.1이상	2.3이상	2.3이상
	가속 노화후	1.7이상	1.7이상	1.9이상	1.9이상
ph		6.5~9	6.5~9	6.5~9	6.5~9
변색도(△∈)		3이하	3이하	3이하	3이하
백색도(%)		60이상	60이상	60이상	60이상
비고 이외의 평량은 당사자 간의 협의사항이다.					

5. 시험방법
 1) 시료 채취 2) 조습처리 3) 평량 시험 4) 밀도 시험 5) 인장강도 시험 6) 내절횟수 시험(KS M ISO 5626 따르되 하중은 9.8N 이하) 7) ph 시험 8) 백색도 시험 9) 변색도 10) 가속 열노화 시험
6. 검사방법 : 용지는 3절 및 4절에 대하여 검사한다. 이 경우 검사는 KS M ISO 186 시료 채취 검사 방식에 따라서 한다.
7. 표시 : 각 포장마다 다음의 사항을 표시하여야 한다.
 a.종류 b.치수 c.0수 및 수량 d.원료의 조성 e.제조년월일 f.제조자명
 g.주소 및 전화번호(지역번호 포함) h.제조국명
 심의 : 산업표준심의회 목제·제지산업 기술심의회, 원안작성 협력 : 펄프·제지위원회
 담당부서 : 산림청 국립산림과학원 목재이용연구부 목재화학연구과 02-961-2766

출처:국가기술표준원(www.kats.go.kr) - 정책 - 국가표준 - e나라 표준인증 바로가기 - 서화용지, KS M 7707 - PDF eBOOK, 국가표준인증통합정보시스템(https://standard.go.kr) - e나라표준인증 - 국가표준 - 서화용지, KS M 7707 - PDF eBOOK

4. 전통한지 생산, 품질관리와 활용실태

가. 전통한지 생산업체 폐업 및 닥 생산 농가 사라져

전통한지 업체는 한지 수요 감소로 인한 경영난 및 종사자의 고령화 등으로 폐업이 증가했다. 1996년 64개에 이르던 업체가 2017년 봄에는 23개로 감소[14]했고 2018년 12월 현재 21곳이 남아 있다. 국내 소비자들이 국내산 한지에 비해 가격이 저렴한 대만 선지, 중국 선지 등을 많이 구입하면서 전통한지 업체는 경영악화가 심화됐다. 전통한지 장인이 점차 고령화되고 배우려는 젊은이마저 없어 단절 위기에 처해진 것이다.

전통한지 업체의 경영 상태와 매출 규모를 정확하게 파악하는 것은 쉽지 않다. 다만 2016년 2월 국민대학교 산학협력단에서 문화체육관광부에 제출한 「한지 유네스코 등재를 위한 연구용역」 최종보고서의 '업체별 수록한지 생산 및 판매현황'에 의하면 전국 24곳 수록한지 업체에서 연간 101억 6,900만 원의 매출을 달성했다는 점을 확인할 수 있다. 당시 수록한지 업체를 직접 방문하여 전수조사를 실시한 결과라고 밝힌 이 자료를 보면 연간 매출이 경상권의 ○○전통한지 1,000만 원부터 전라권의 ○○제지 26억 원에 이르기까지 다양하다. 총 매출을 24개 업체로 나누면 업체별 연간 평균 매출은 4억 2,370만 원이다. 24개 업체 중에서 연간 매출 1억 원 이하가 10개 업체에 이르고 5천만 원 미만도 5개 업체에 이른다. 대부분의 업체가 영세하다는 것을 알 수 있다. 또한 한지산업의 현황을 보면 한지업체 대표자의 연령은 50~70대 이상이 전체의 70% 이상을 차지하고 있어 고령화가 심한 것으로 나타났다. 아울러 종이시장에서는 국내산의 3분의 1 수준의 값싼 중국산 종이(선지)가 국내시장을 잠식하고 있는 것으로 나타났다.

전통한지의 주원료인 닥 섬유의 안정적인 공급은 매우 중요하다. 하지만 국내 닥 생산량

14 임현아(2017), "한지의 세계화를 위한 글로벌 소재로서 바라본 한지", 국가기록원 기록인 2017 봄호 '한지의 세계화를 위하여'

은 많지 않다. 최근 통계로서 국민대학교 산학협력단[15]의 지역별 닥나무 생산량 및 생산액을 보면 2014년 한 해 동안 총 생산량은 10,535kg, 금액은 1억 1,716만 원에 불과하다. 지역별로는 안동시 5,931kg, 의성군 3,553kg이고 기타 문경시 500kg, 단양군 300kg, 예천군 108kg, 화순군 144kg이다. 2017년 말 기준으로 국내 전통한지 제조업체 22곳 중에서 거의 절반에 가까운 10여 개 업체가 분포해 있는 전주·임실·완주 지역에는 닥나무를 조림하여 닥피를 공급하는 농가가 거의 없다는 것을 확인했다.

한편 산림청에서 매년 발간하는 임산물생산조사(국가승인통계 승인번호 제13,606호)에 의하면 닥나무(섬유원료) 생산은 2013년도 5,129kg 이후 매년 점차적으로 증가하여 2016년도에는 19,496kg까지 증가하다가 2017년도에는 생산량 기준으로 전년도에 비해 55% 이상 감소된 8,724kg에 불과한 것으로 나타났다.

8,724kg 전량으로 외발뜨기 전통한지(음양지, 가로 63cm×세로 93cm)를 제조한다고 가정하면 몇 장이나 만들 수 있을지 추산해본 결과 대략 174,480장인 것으로 나타났다. 이렇게 추정한 근거는 다음과 같다. 전주한지사업협동조합 천양피앤비(주) 최영재 대표는 "전통방식인 외발뜨기로 가로 63cm×세로 93cm의 음양지(2합지, 50그램) 100장을 만들기 위해서는 약 5kg의 닥피를 구입해야 한다. 5kg의 닥피를 손질하면 사용가능한 백피 2.5kg을 얻을 수 있다."고 말한다. 결국 닥피 1kg으로 한지 20장을 만들 수 있다는 계산이 나오므로 8,724kg의 닥피로는 174,480장을 만들 수 있는 것이다.

그런데 산림청의 2017년도 임산물생산조사에 의하면 전국 22개 전통한지 생산업체 가운데 거의 절반에 가까운 수를 보유한 전라북도 지역의 경우, 닥나무(섬유원료) 생산이 전혀 없는 것으로 나타났다. 이러한 조사결과는 닥나무 농사를 지어 판매하는 농가가 없다는 것을 의미하는 것으로 이해된다. 또한 전통한지 생산업체에서 직접 닥나무 농사를 지어 닥피를 자급자족하는 경우까지는 포함되지 않은 것으로 판단된다. 왜냐하면 전북 임실의 청웅한지

15 국민대학교 산학협력단(2016), "한지 유네스코 등재를 위한 연구용역 최종보고서"

와 덕치한지처럼 닥나무를 자급자족하는 경우도 있기 때문이다. 전북 지역의 전통한지 제조업체에서는 직접 재배하여 자급자족하거나 안동, 의성지역 등에서 국내산 닥을 구입해 사용하는 것으로 알려져 있다.

〈연도별 닥나무 생산량 및 생산액〉

구분	2013	2014	2015	2016	2017
생산량(kg)	5,129	10,535	13,619	19,496	8,724
생산액(만 원)	3,939	1억1,716	2억6,200	3억5,002	2억5,836

※ 출처 : 산림청이 발간한 2014~2017년도 임산물생산조사에 의함

나. 중앙부처, 지방자치단체 등 전통한지 품질관리 노력

1) 문화재 수리, 복원, 복제에 한지 사용 의무화 규정 없음

문화체육관광부, 문화재청 국립문화재연구소 등의 관련 법령에서는 문화재 수리 및 복원에 사용하는 한지에 관한 규정이 없음을 확인했다. 문화재청 문화재보존과학센터[16]에서는 문화재 수리 및 복원에 사용하는 한지는 대상 문화재의 두께, 재질, 보존상태 등을 복합적으로 고려하여 사용한다는 입장이다. 이와 관련하여 문화재보존과학센터에 질의하여 회신 받은 구체적인 내용은 다음과 같다.

"대상문화재에 대한 처리 전 조사 및 섬유분석 결과에 따라 재질과 규격이 유사한 전통한지를 선택적으로 적용하여 사용합니다. 전통한지의 주재료는 닥나무의 인피섬유와 황촉규 점액으로, 닥나무 껍질을 벗겨 잿물로 삶고 닥 섬유를 고해한 후, 해리된 닥 섬유와 황촉규 점액을 섞어 외발뜨기 방식으로 초지합니다. 이러한 초지 과정과 재료들은 전통한지가 다른 종이와 구별되는 특징을 갖게 하는데, 국산 닥나무의 인피섬유를 원료로 만들어 긴 장섬유를 갖기 때문에 섬유간의 결합성이 좋아 강도가 뛰어나며, '외발뜨기'라는 고유의 초지방식으로

16 문화재청 국립문화재연구소 문화재보존과학센터-2482(2018.10.22.)

종이를 만들기 때문에 섬유가 사방으로 서로 교차하게 되어 치수안정성이 좋습니다. 또한 ph가 중성에 가깝기 때문에 보존성이 우수합니다. 이러한 전통한지의 특징은 문화재 복원재료로써도 적합한 조건으로 적용되어 문서, 책, 그림 등 다양한 지류문화재 보존처리에 사용되고 있습니다."

"문화재 수리 및 복원에 사용하는 한지에 관한 규정은 현재 없습니다."

한편 행정안전부 상훈법시행령 제17조 별지 및 정부표창 규정 제11조 별지에는 훈·포장 및 대통령·국무총리표창 증서 제작에 한지를 사용하도록 하는 근거가 있다. 상훈법시행령에는 무궁화대 훈장증을 비롯한 훈장증과 건국포장 등 포장증 서식을 정부표창 규정에는 대통령표창과 국무총리표창 서식에 '한지'를 규정하고 있는 점은 인정받을 일이다. 다만 상세한 규격이 없는 점은 아쉽다.

2) 문화재 수리, 복원에 사용하는 한지 규격

2016년 7월 국립문화재연구소 문화재보존과학센터가 국회에 제출한 〈문화재 수리·복원에 사용하는 한지 규격 현황〉에 의하면 닥 섬유, 외발, 가로, 세로, 무게, 두께, 평량, 밀도가 전부이다.

문화재 수리·복원에도 행정안전부가 '2015년 훈장용지개선을 통한 전통한지 원형재현 사업'에서 정립한 〈행안부 훈장증서 제작용 한지 품질 규격〉 수준의 전통한지 품질 규격 적용을 검토할 필요가 있다고 본다. 문화재 수리·복원에는 화학물질, 팜(PAM), 화학표백제, 비터 사용 등 왜곡 변형된 한지를 사용하지 않도록 제도적 장치가 필요하다. 한편 2017년 국정감사[17]에서는 문화재 수리에 중국한지, 싸구려 화학지, 동남아산 저질 포장지를 문화재 수리에 사용한다는 점이 지적되기도 했다.

17 머니투데이 2017.10.16. "〔2017국감〕중국한지에 본드… 문화재 수리 이대로 괜찮나"

〈문화재 수리·복원에 사용하는 한지 규격 현황〉

명칭	연번	섬유종류	초지방법	가로(cm)	세로(cm)	두께(㎛)	무게(g)	평량(g/㎡)	밀도(g/㎤)
의령한지	1	닥 섬유	외발	94	66	0.06	10.5	17	0.28
	2	닥 섬유	외발	96	66	0.08	14.13	22	0.28
	3	닥 섬유	외발	95	66	0.09	18.8	30	0.33
	4	닥 섬유	외발	93	66	0.11	20.16	33	0.3
	5	닥 섬유	쌍발	94	63	0.06	10.37	18	0.29
	6	닥 섬유	쌍발	94	64	0.07	11.05	19	0.25
	7	닥 섬유	쌍발	94	64	0.07	15.56	26	0.37
	8	닥 섬유	쌍발	93	63	0.14	26.44	45	0.32
	9	닥 섬유	쌍발	93	63	0.19	34.7	59	0.31
	10	닥 섬유	쌍발	94	63	0.23	46.74	79	0.34

(국립문화재연구소 문화재보존과학센터)

〈행안부 훈장증서 제작용 한지 품질 규격〉

구분		전통방식	구분		전통방식
재료	잿물	천연잿물	제조방식	표백	유수세척 일광표백
	섬유분산제	황촉규 등		티고르기	손으로 티고르기
품질사양		내절강도		고해	닥 방망이 두드림
		ph(수소이온농도)		건조	40도 이하 (햇빛,온돌 등)

한국의 전통한지

3) 현장 문화재 사업 입찰공고문의 전통한지 납품 규격

문화재 수리·복원에 사용되는 한지의 품질을 보다 구체적으로 알아보기 위해 중앙부처, 지방자치단체 및 공공기관 등 일선 현장에서 문화재사업에 사용하는 한지의 품질관리를 어떻게 하는지 입찰공고문을 통해서 확인해 보았다. 2016년 8월 대한민국역사박물관의 '박물관 소장 등록문화재 보존처리' 사업의 과업지시서 등에 의하면 "보존성이 좋은 닥 100%인 닥지"라고만 되어 있었다. 2016년 6월 문화재청의 '의궤 오대산사고본 복제본 제작' 사업, 2016년 3월 부산 수영구의 '병풍 보수' 사업, 2016년 5월 충북 음성군의 '신후재 초상 보존처리' 사업 및 2016년 5월 서울대규장각의 '승정원일기 등 수리복원' 사업의 과업지시서 등에서도 구체적인 한지 품질규격을 찾을 수가 없었다.

〈문화재 수리·복원사업 입찰공고문을 통해 살펴본 전통한지 규격(사례)〉

일자	기관명	사업명	과업지시서 등
16.8월	문화체육관광부 대한민국 역사박물관	박물관 소장 주요 등록문화재 자료 보존처리	과업지시서에 배접은 보존성이 좋은 '닥 100%인 닥지
16.6월	문화재청 유형문화재과	2016년도 조선왕조의궤 오대산사고본 복제본 제작	제안요청서에 종이의 제작방법을 제안서에 제시 기술평가(총80점), 복제본제작계획(30점) 5개 요소 중에서 "제작종이(전통한지)에 대한 사항" 명기
16.3월	부산광역시 수영구	자수책거리 병풍 보수	시방서에 종이는 전통방식에 따라 제작된 국산 사용
16.5월	충청북도 음성군	신후재 초상 보존처리 공사	수의견적 제출안 내 공고에 전문 문화재수리업 (보존과학업) 등록을 필한 업체
16.5월	서울대학교 규장각 한국학연구원	책판문화재 인출사업 (신간 동국통감)	제안요청서에 한지 등 전통재료의 수급방안 등을 제안서에 제시 기술평가-책판인출계획서(50점) 4개 요소 중에서 "제작에 사용될 재료의 적합성 및 안전성" 명기
		국가지정문화재 수리복원 사업 – 승정원 일기, 의궤	제안요청서에 수리복원계획서 제출 평가배점(100점) 기술80점 중 – 기술항목, 수리복원자재 적합성·안전성 10점

문화재 수리·복원사업의 제안서 등 입찰 공고문에는 전통한지의 재료나 제조방식 등에 관한 구체적인 납품규격을 명시하는 것이 좋겠다. 문화재에는 고품질 한지를 사용하도록 노력할 필요가 있다. 사업계획 수립 및 예산확보부터 한지 구입 예산을 철저히 반영하고 제대로 쓰이는지 철저한 사후관리가 필요하다.

4) 상당한 수준의 한지 품질관리를 해 온 국가기록원

국가기록원은 다른 중앙부처와 지방자치단체에 비해 상당히 높은 수준의 한지 품질관리를 해 왔다는 점을 확인할 수 있었다. 국가기록원은 국가 중요정책 및 6·25 작전명령서 등 근·현대 대한민국의 주요 발자취를 담고 있는 기록물을 다수 보유하고 있다. 이러한 기록물들은 생산 당시의 여건으로 인해 저급용지 등이 다수 포함되어 있다. 시간의 경과에 따른 열화나 산성화, 마모 등으로 훼손이 발생할 경우 탈산처리 및 한지를 이용한 수리복원을 통해 기록물의 보존성을 향상시켜 왔다. 그동안 복원처리한 기록물로는 국무회의록(49년 생산), 최고(最古) 일기도, 6·25 작전명령서 등 소장기록물 뿐 아니라 독립기념관 소장의 3·1독립선언서 등이 있다.

한지는 알칼리성이며 내구성과 보존성이 뛰어나 훼손된 종이 기록물을 수리·복원하는 데 최적의 재료로 활용됐다. 특히 제지산업을 통해 양산된 목재펄프기반의 양지 중 보존성이 취약한 저급지 등으로 생산된 기록물이 찢어지거나 마모된 경우 한지를 이용해 보강과 접합을 하는 재료로서 한지는 매우 우수한 재료로서 각광 받고 있다. 여기에 쓰이는 한지는 종이기록물을 장기적으로 보존하기에 알맞은 원료와 제조과정을 통해 만들어진 한지를 사용했으며 기록물 수리복원 및 복제본 제작을 위해 한지를 사용한 경우에는 용도에 맞게 재료, 제조방식, 규격 및 표백, 고해, 건조, 도침 등 세부규격 관리를 해 오고 있었다.

2016년 7월 문화재청 국립문화재연구소의 품질규격과 2015년 12월 행정안전부(사업 당시 행정자치부) 훈장용지, 국가기록원 입찰공고문을 비교하면 다음의 〈표〉와 같다. 2018년 10

조선말 큰사전 편찬원고(1929~1942) 복원 전　　　조선말 큰사전 편찬원고 복원 후

영조정순후가례도감의궤(원본)　　　영조정순후가례도감의궤(복제본)

(국가기록원 복원실 내부 장면)

제6장 전통한지 진흥을 위한 정책연구

월 현재에도 여전히 문화재 수리 및 복원에 사용되는 한지에 관한 별도의 규정은 없음을 확인[18]했다.

〈행안부 훈장용지 / 국가기록원 입찰 제안서 / 문화재청 국립문화재연구소 비교〉

구분		행안부훈장용지 (15.12월 재현)	국가기록원 입찰 공고문	문화재청 국립문화재 연구소 (16.7월)
재료	1. 닥 섬유	○국산 닥 백피	○국내산 백닥	○닥 섬유
	2. 증해(천연잿물)	○	○	
	3. 분산제(황촉규 등)	○	○황촉규/소다회	
제조 방식	4. 외발	○	○	○
	5. 표백(일광류수)	○	○일광	
	6. 고해(두드림)	○	○	
	7. 건조	○	○	
	8. 도침(표면처리)	○	○	
규격 및 품질	9. 평량 10. 두께 11. 밀도	○	○	○
	12. 내절강도 13. 투기도 14. 평활도	○		
	15. ph(수소이온농도)*	○	○	
	16. 잡티·이물질	○	○	

※ 공공기록물 관리에 관한 법률 시행규칙 제30조, 수소이온농도(ph) 6.5 이하는 탈산처리하도록 규정

154

18 문화재청 국립문화재연구소 문화재보존과학센터-2482(2018.10.22.)

다. 중앙부처와 지방자치단체 등 정부부문의 한지 소비

1) 정부부문 '한지' 전체 예산에서 한지 구입 비중, 5년간 89억 원의 4.2%에 불과

조달청 나라장터 등을 통해 직접 확인한 바에 의하면 2014년 1월부터 2018년 12월 말까지 중앙부처와 지방자치단체, 공공기관 및 출연기관 등 정부부문에서는 총 89억 7,852만 원을 한지 관련 사업에 사용했다. 이중 ① 시설공사(용역) ② 행사·홍보 ③ 연구용역 ④ 한지로 만든 물품구입 ⑤ 건조대·시험장비 등 도구 구입 ⑥ 한지와 닥피 구입 등 6개 분야에 총 62억 6,442만 원을 썼다. 그리고 강원 원주시, 충북 괴산군, 전북 전주시, 경북 안동시, 경남 의령군 등 5개 시군에서 한지축제에 총 27억 1,410만 원을 집행했다. 한지 구입은 전체 사업비 89억 7,852만 원의 4.2%에 해당하는 7건 3억 7,415만 원에 불과했다.

한지 구입 내역 7건 3억 7,415만 원을 세부적으로 살펴보면 국가기록원이 4건 1억 8,125만 원으로 이중 거의 절반 수준에 가까운 48.4%를 차지했다. 국가기록원이 2000년 경부터 2018년 12월 현재까지 비교적 높은 수준의 품질관리로 전통한지를 구입해 온 것은 국가기록원 복원실에 근무했던 복원전문가들[19]이 적극적으로 노력한 결과였다고 생각한다. 나머지 51.6%의 내역을 보면 2016년 10월 재단법인 한국국학진흥원에서『삼국유사』목판 사업을 추진하면서 한지 구입에 7,500만 원, 2017년 12월 강원도 화천군에서 닥 껍질 구입에 5,500만 원을 사용했다. 2018년 6월에는 국립문화재연구소에서 흘림뜨기·가둠뜨기, 황촉규·팜사용 등 시험분석용으로 6,290만 원 어치의 한지를 구입함으로써 장차 정부부문에서의 한지 구입·활용 전망을 밝게 해주고 있다.

이외에 조달청 나라장터를 통하지 않은 정부부문의 특별사업으로는 전주시가 2008년부터 2016년까지 '조선왕조실록복본화사업'을 통해 22개 업체로부터 4만 장 8억여 원의 전통한지를 구입했고 행정안전부와 전주시(한지산업지원센터)는 2015년도에 훈장용지 개선사업

19 특히, 국가기록원 복원전문가인 고연석 과장과 나미선 연구관은 한지에 대한 높은 신뢰감을 지녔고 기록물 복원에 대한 열정이 뛰어났다. 지면을 통해서나마 감사와 존경의 마음을 표한다.

을 통해 11개 업체로부터 1,572만 원의 전통한지를 구입한 바 있다.

이외에도 일부 지방자치단체 등에서 소규모로 전통한지를 구입하는 경우도 있었지만 필자가 '2015년도 행안부 전통한지 원형재현 사업' 참여 당시에 실시했던 한지장과의 인터뷰와 2018년도에 한지업체를 대상으로 실시했던 설문조사에 의하면 거의 의미가 없는 수준이었다.

전통한지의 국·내외 홍보나 전수관·박물관 설치도 꼭 필요한 사업이다. 하지만 전통한지 업체의 폐업이 속출하는 상황에서는 전통한지 제조업체가 생존할 수 있도록 소비를 늘리는 것이 무엇보다도 중요하다. 그동안 전통한지 제조업체의 한지를 구입·사용하려는 정부차원의 노력이 부족했다고 할 수 있겠다.

한편 문화재청 등에 경복궁, 창덕궁, 덕수궁, 창경궁 4대궁궐의 창호지에 전통한지를 사용하는지에 관해 알아보았다. 문화재청[20]에서는 4대 궁궐에는 전량 전통한지만을 사용한다고 하면서 2017년 2월~2019년 7월까지 총 6회에 걸쳐 2,430장(규격 150cm×210cm, 150cm×217cm, 150cm×271cm)을 구입했다고 밝혔다. 하지만 구입한 종이의 상당수가 수입닥이거나 닥·펄프 혼합인 것으로 확인됐다.

20 문화재청 복원정비과 – 2982(2019.7.17) 및 복원정비과 – 3378(2019.8.12)

〈최근 5년간 정부부문(중앙부처·지방자치단체·공공기관 등) 한지 관련 예산집행 현황〉

분야	건수	사업명	금액
시설 공사	16	18.4월 의령군 전통한지 전수교육관 건립 타당성 조사 및 기본계획 수립 용역 17.7월 완주군 대승한지마을 한지체험관 조성사업 15.12월 문경시 전수교육관 등 시설공사(용역) 등	18억 2만 원
행사 홍보	6	18.11월 한국공예디자인문화진흥원 독일 페이퍼월드 한지관 설치 및 운영대행 16.8월 한국공예디자인문화진흥원 행사 대행 등 행사·홍보 15.8월 서울 중구 한지문화제 행사 대행 용역 등	9억 1,200만 원
연구 용역	16	17.7월 국립문화재연구소 전통한지 관련 고문헌 조사 및 연구자료 집성 16.5월 국립문화재연구소 전통한지 도침 가공기술 복원연구 등 연구용역 15.10월 국가기록원 공공기록 장기보존 문서표지용 기계한지 시제품 개발 등	8억 6,500만 원
한지로 만든 물품	13	17.8월 한국공예디자인문화진흥원 한지공공 소비 등 물품 구입 16.11월 한국문화재단 2017년 인천공항 한국전통문화센터 외국인 전통문화 체험재료(한지) 공모 14.12월 완주군 전통한지생활문화체험관 한지공예품 구입 등	20억 7,225만 원
한지 구입	7	17.3월 국가기록원 한지 구입 2,900만 원 16.6월 한국국학진흥원 한지 구입 7,500만 원 14.5월 국가기록원 2014년 기록물 복원복제용 한지 및 보수용종이 구매 1억 600만 원 등	3억 7,415만 원
장비 도구 구입	6	17.12월 화천군 한지벽지 제조 및 체험시설(함마분쇄기) 구입 16.7월 산림청 한지 건조판 등 제작도구 구입 14.12월 전주시 한지연구장비(내후성 시험기) 구입 등	2억 4,100만 원
계		6개분야	62억 6,442만 원

* 2014년 1월~ 2018년 12월 말까지 조달청 나라장터 입찰공고에서 '한지' 검색(한지섬유패션 분야 제외)한 결과임

제6장 전통한지 진흥을 위한 정책연구

〈최근 5년간 정부부문 한지(닥피 포함) 구입 내역〉

기관	공고	예산액	사업명	사업내용	비고
국가기록원	18년 7월	1,325만 원	하반기 복원 복제용 종이류 재료 구매	복제용 수록한지	한지 구입
국립 문화재연구소	18년 6월	6,290만 원	시험분석용 한지 구입	흘림뜨기·가둠뜨기, 황촉규·팜사용 등 시험분석용	한지 구입
화천군	17년 12월	5,500만 원	한지벽지 제조 및 체험시설(닥나무 껍질)	닥나무 껍질 구입	닥껍질 구입
국가기록원	17년 3월	2,900만 원	2017년 기록보존복원센터 복원·복제한지 구매	의궤 복제용, 실록 복제용	한지 구입
재단법인 한국국학진흥원	16년 10월	7,500만 원	삼국유사 목판사업인출 제책용 한지 구입	삼국유사 인출용 한지 구입	한지 구입
국가기록원	14년 10월	3,300만 원	2014년 하반기 기록물 복원복제용 한지 및 보수용	복원복제용 한지 구입	한지 구입
국가기록원	14년 5월	10,600만 원	2014년 기록물 복원복제용 한지 및 보수용 종이 구매	기록물복원복제용 한지 구입	한지 구입
3억 7,415만 원			국가기록원 등 4개 기관 7건		

* 2014년 1월~ 2018년 12월 말까지 조달청 나라장터 입찰공고에서 '한지' 검색(한지섬유패션 분야 제외)한 결과임

기관	축제명	기간	사업비	주요 내용	비고
강원 원주시	원주한지문화제	18.5.3-6, 17.5.25-28, 16.9.29-10.2, 15.9.10-13, 14.9.25-28	8억 6,800만 원	- 개·폐회식 행사 - 한지패션쇼 - 한지대전작품전 - 세계종이 명품관 등	
충북 괴산군	괴산한지문화축제	16.9.23-25, 15.11.6-7, 14.11.14-15	2,400만 원	- 개막식 - 한지공예작가 초대전 - 한지소원 등 달기 - 고려지 복원 시연 등	
전북 전주시	전주한지문화축제	18.5.5-7, 17.5.19-21, 16.5.5-8, 15.5.2-5, 14.5.3-6	11억 3,850만 원	- 개·폐회식 행사 - 공연, 이벤트 - 한지 관련 체험부스 - 한지 산업관 운영 등	
경북 안동시	안동한지축제	18.9.14-16, 17.9.22-24, 16.9.23-25, 15.9.18-20, 14.9.12-14	3억 400만 원	- 개회식 행사 - 전국 안동한지대전 수상작품 전시 - 공연, 체험행사 등	
경남 의령군	의령한지축제	17.9.28-29, 16.10.4-5, 15.10.9-10, 13.10.3-4	3억 7,960만 원	- 개·폐회식 행사 - 공연, 이벤트 - 한지뜨기, 체험행사 운영 등	
계	5개 시군		27억 1,410만 원		

출처 : 정보공개포털(https://www.open.go.kr) 및 원주시(18.10.4), 괴산군(18.9.19), 전주시(18.9.21), 안동시(18.10.1), 의령군(19.1.11)

2) 국가 무형문화재 한지장이 만든 한지, 국가에서의 구입 실태

전통한지 업체가 얼마나 경영에 어려움을 겪고 있는지 알 수 있는 단적인 예가 있다. 2016년 1월 한지장 인터뷰에서 전북 임실 청웅한지 홍춘수 한지장[21](82세)은 "인간문화재는 영광이지만 한지를 한 장도 안 사가서 서운하다."고 했다. 국가무형문화재 한지장이 생산한 전통한지도 정부와 유관기관에서 사주지 않는 것이 우리나라의 현실이다.

국민일보 2016년 1월 4일 월요일 020면 문화

"인간문화재 영광이지만 한지 안 사가 서운"

**훈·포장 용지 정부 납품 앞둔
홍춘수 한지장 작업장을 가다**

선친 이어 2대째 한지 제작
조선시대에 근접하게 재현
인간문화재로 유일한 현역
움막 같은 작업실서 고군분투
"한지로 자식 키웠으니 은혜"

정부 올부터 전통한지 쓰기로

낡고 허름한 움막 같은 공간이었다. 출입문은 고개를 숙여야 겨우 드나들 수 있고 실내도 좁아서 움직이기 불편했다. 금방이라도 쓰러질 것처럼 보이는 건물은 인간문화재의 작업실 치고는 옹색하기 짝이 없다. 전북 임실군 청웅면에서 중요무형문화재 제117호 한지장(韓紙匠) 홍춘수(78)씨는 선친에 이어 2대째 60년 넘게 한지를 제작해 왔다.

정부는 새해부터 각종 훈·포장 및 표창장 용지를 전통한지로 사용키로 했다. 닥나무를 베고, 삶고, 말리고, 벗기고, 두들기고, 뜨는 방식으로 만드는 전통한지는 고려시대부터 맥을 이어왔으나 일제강점기 기계가 도입되면서 왜곡·변형됐다. 현재 정부의 훈·포장 및 표창장은 태국산 닥나무와 목재펄프를 섞어 기계로 제작한 종이를 사용하고 있다.

홍씨는 정부가 선정한 훈·포장용 전통한지 제작 개인 또는 업체 5곳 가운데 현역으로 활동하는 유일한 인간문화재다. 그는 조선시대 '정조 친필 편지'를 표본으로 삼은 전통한지 제작 검증에서 가장 근접하게 재현했다. 정부 납품을 앞두고 본격적인 전통한지 제작에 들어가던 지난 연말, 그의 작업실을 찾았다. 추운 날씨에도 그는 닥나무를 손질하느라 여념이 없었다.

홍씨는 열서 살 때부터 한지 만드는 일을 배웠다. "옛날에는 전주 일대에 한지 업체가 수두룩했어요. 저희 아버지도 평생 이 일을 하셨는데 한때는 돈도 많이 벌었지요. 좋은 종이를 알아보고 사러 오는 단골손님이 많았죠. 1970~80년대 기계로 만든 한지가 대량 생산되면서 손님이 뚝 떨어지고 그 많던 한지 업체도 중국산을 수입·판매하는 가게로 바뀌었으니 전통이 사라질 수밖에요."

주변의 한지 업체가 하나둘 문을 닫는 상황에서 오로지 외길을 걸어온 그는 99년 전통한지 기능 전승자(장인)로 지정되고 2010년 인간문화재가 됐다. 2011년 임권택 감독의 '달빛 길어 올리기' 자문을 맡기도 했다. 그에게는 한 달에 120만원씩 주어진다. 하지만 열악한 작업환경에서 전통한지가 제대로 전승될지 의문이다. 인간문화재로 지정만 해놓고 관리는 무관심한 실정이다.

홍씨는 "군청과 도청 사람들이 몇 차례 찾아와 건물을 새로 짓게 해주겠다고 했는데 소식이 없다"며 "인간문화재로 지정된 것은 가문의 영광이지만 정부에서 한번도 종이를 사간 적이 없어 조금은 서운하다"고 속내를 털어놓았다. 독실한 기독교인인 그는 "한지를 만들어 자식을 키우고 공부도 시켰으니 모두가 하나님의 은혜"라고 말했다. 그의 두 아들과 사위는 목사로 활동 중이다.

전통한지는 100% 국산 닥나무, 천연잿물, 황촉규(닥풀), 갈대 또는 억새로 만든 촉매제 등으로 제작한다. 삶는 것도 흙가마에서 해야 하고 씻어내는 작업은 흐르는 시냇물을 써야 한다. 하지만 홍씨의 작업방식과 도구는 대부분 일제 때의 것이다. 쇠솥에 양잿물을 넣어 삶고, 화학성분이 첨가된 수돗물로 씻다보니 순수 전통한지가 아니다.

30째 전통한지 연구에 매달리다 행정자치부의 훈·포장용 한지 개발에 참여한 김호석 화백은 "양잿물을 쓰지 말고 섬진강 물을 사용할 것"을 조언했다. 그래야 보풀이 일어나지 않고 천년 이상가는 한지가 제작되기 때문이다. 홍씨는 꼭 그러겠다고 약속했다. 그의 한지 이야기를 기록한 박후근 국가기록원 서기관은 "낙후된 작업실을 한지 전승관이나 체험관으로 활용하는 등 지원이 절실한 것 같다"고 말했다.

임실=글·사진 이광형 문화전문기자
ghlee@kmib.co.kr

중요무형문화재 제117호 한지장 홍춘수씨(78)가 전북 임실 작업실에서 닥나무를 삶아 두드리고 물을 먹인 뒤 얇게 가라앉은 것을 발로 건져 올리는 뜨기 작업을 하고 있다. 위쪽 작은 사진은 홍씨가 허름한 작업실 앞에서 포즈를 취한 모습.

21 2018년 12월 현재 전국에서 유일한 국가무형문화재 한지장.

라. 민간부문에서의 전통한지 소비

1) 100년경 전부터 광택이 나는 도침된 한지는 사라지고 화선지로 대체

1920년경 일제강점기 조선총독부에 의해 한지 제조에서 재료와 제조 기술이 왜곡 변형되었다. 조선총독부가 전통한지 제조방법을 변경한 이유가 무엇인지는 앞으로 연구하여 규명할 필요가 있다. 필자가 참여했던 '2015년 행정안전부 훈장용지 개선을 통한 전통한지 원형 재현사업'에서는 「제지원료조사급시험보고서(製紙原料調査及試驗報告書, 1911년) 및 조선지(朝鮮紙, 평양상공회의소)」 등의 문헌을 통해 조선총독부가 한지 제조 기술에 관여했다는 사실만 확인했다. 한지의 생산량을 늘려서 싼 가격에 구입, 일본으로 가져가기 위한 목적이라는 주장도 있고 조선의 민족문화를 말살하려 했다는 추측도 있다. 어쨌든 이런 이유로 한지 제조 재료에 있어서는 100퍼센트 국내산 닥, 천연잿물과 식물성 분산제를 사용하며 제조방식에 있어서는 닥 방망이 고해, 티고르기와 일광 류수표백, 외발뜨기, 저온 자연 건조 및 고품질 도침 등의 전통방식으로 만들어진 전통한지는 거의 자취를 감추었다.

질기고 광택이 나는 한지는 더 이상 존재하지 않았다. 1920년경부터는 점차 화선지가 종전 전통방식으로 제작된 한지가 누렸던 서화용 종이의 지위를 자연스럽게 대체했다. 일제강점기에 조선총독부에서 장려하지 않는 전통방식으로 한지를 만들려면 보다 숙련된 한지장이 필요했다. 기술을 지닌 한지장을 확보했다 하더라도 더 많은 비용이 소요되고 일손이 필요했다. 따라서 전통방식의 한지 제조는 소비자가 특별히 주문해야만 생산되는 구조로 바뀌게 되었다.

이와 같은 한지산업 여건이 1920년경부터 2015년도까지 이어졌다. 한지는 주로 창호지, 벽지 생활용 한지로만 사용되었고 서화용 종이로는 주로 수입산 종이나 화선지가 사용되었다. 이해를 돕기 위해 사례를 하나 들고자 한다. 서울 여의도에 위치한 국회의원회관 청사 내부 한 쪽에는 서예 동호인들의 공간이 마련돼 있다. 이곳 복도에는 서예작품들이 전시되어 있는데 이를 둘러본 한지전문가는 한지를 사용한 서예작품은 보이지 않는다고 했다.

161

〈춘우정 순절투수도〉 (김호석 수묵화가, 1973년)

화선지는 목재펄프를 혼합하여 만든 종이이기 때문에 한지에 비해 보존성이 현저히 떨어진다.
화선지에 그려진 위의 그림은 불과 45년 정도 경과했는데도 얼굴 부분이 훼손됐음을 확인할 수 있다.

2) 화선지를 주로 사용해 온 서예가·화가는 전통한지 특성을 잘못 인식

2010년경부터는 전통한지를 진흥시키려는 여러 가지 시도가 있었다. 2013년에는 '한지품질표시제'를 실시했고, 이에 앞서 행정안전부에서는 2010년경부터 상훈증서[22]에 한지를 사용하기로 했으며 문화체육관광부와 전주시에서는 '조선왕조실록복본화사업'을 실시했다. 하지만 이 사업을 조금 세밀하게 들여다보면 성공했다고 보기 어렵다. 사업 성공이 어려웠던 이유는 한지의 특성을 살리지 못했기 때문인 것으로 판단된다.

전통한지의 특징은 질기고 광택이 나고 번짐이 적다는 데 있다. 그런데 1920년경 조선총독부에 의해 전통한지의 특징이 왜곡 변형된 이후부터는 광택이 나고 번짐이 적은 한지는

22　　상훈법시행령 제17조 제1항 별지 제2호 서식 등.

사라졌다. 이로부터 "한지는 질기지만 번짐이 지나치게 없거나 심해 서화용 종이에는 적합하지 않다."는 잘못된 인식이 자리를 잡게 됐다.

대부분의 서화가는 "한지는 먹 번짐이 지나치게 없거나 심해 서화용에는 적합하지 않다. 대신 화선지는 먹 번짐이 기가 막히게 이루어져 작품을 더욱 돋보이게 해 준다."고 인식한다. 도침 처리가 이루어진 매끈하고 광택이 나는 한지를 본 적도 없고 사용한 적도 없는 대부분의 서화가들은 조선시대 전통방식으로 제작하여 도침(후처리)된 한지는 표면이 매끄럽고 광택이 나며 그림을 그리거나 글씨를 써도 번짐이 거의 없어 극세밀화까지 표현이 가능하다는 사실을 잘 알지 못한다.

3) 서예가·화가는 품질불만 및 비싼 가격 등을 이유로 한지 외면

도침 처리된 전통방식의 고품질 한지를 사용해 보지 않은 대다수의 국내 서예가, 화가들은 "한지는 먹 번짐이 일정하지 않아 그림을 그리거나 글씨를 쓸 수가 없다."고 말하며 한지의 품질에 불만이 많다. 설사 젤라틴 처리 등 후처리를 하여 사용한다 하더라도 가격이 비싸기 때문에 국내산 화선지나 대만·중국산 선지를 많이 사용하는 실정이다. 지방자치단체에서는 한지 소비를 촉진시키기 위해 서예가를 초대하여 '서화용 전주한지 기능성 탐색행사', '서예가 초대 시필행사' 등 노력을 기울이고 있지만 한지소비 확산은 여전히 어렵다고 한다.

제6장 전통한지 진흥을 위한 정책연구

4) 서예가·화가의 전통한지 인식 전환 및 도침 전통한지에 대한 적응 필요

기술적인 측면에서 전통한지의 원형을 찾는 것과 더불어 중요한 과제는 한지에 대한 인식 전환이다. 현실적으로 볼 때, 화선지에 적응하여 평생토록 작품을 해 온 서화가들의 경우, 당장에는 전통방식으로 도침(후처리)이 이루어진 한지에 적응하는 것이 쉽지 않을 것 같다. 서예가들 중에는 "화선지야말로 글씨를 쓰기에 적합한 최고의 종이이다." "먹 번짐이 적절하여 심하지도 부족하지도 않기 때문에 작품의 품격을 높여준다."고 평가하는 분들이 대다수이다. 이런 서예가들이 단기간에 지금까지 사용해 온 화선지 대신에 광택이 나고 매끈하면서 번짐이 적은 도침 한지에 적응하는 것은 간단하지 않을 것으로 보인다.

도침이 잘 되어 광택이 나는 한지야말로 일제강점기 훼손되기 이전의 우리 전통한지라는 인식을 바탕으로 우리 민족문화의 회복, 전통 문화의 계승 발전 차원에서 예술인들 모두가 전통한지를 아끼고 사랑하는 마음이 있어야만 왜곡 변형된 인식을 바로잡을 수 있을 것 같다. 그래야만 비로소 민간부문의 전통한지 사용이 늘어날 수 있다. 또한 소비확산이 품질 개선으로 이어짐으로써 세계시장 진출 확대의 희망도 실현할 수 있을 것 같다.

164

5. 전통한지 원형재현 성공 사례

가. 2015년 행정안전부 훈장증서 개선사업 추진배경 및 경과

2015년 당시 문화재위원을 역임했고 전통문화에 대한 혜안을 지닌 정종섭 행정자치부 장관은 훈장증서에 사용하는 종이가 전통한지가 아니라는 사실을 알게 되었다. 당시까지 행정안전부 의정관실에서는 전통한지의 원형이 상실되었을 뿐만 아니라 시중에 생산되는 한지는 인쇄가 불가능했기 때문에 부득이하게 닥 펄프와 목재 펄프를 혼합한 유사한지로 훈장증서를 제작해 오고 있었다. 이에 행정안전부(당시 행정자치부)는 광복 70주년을 맞이하여 상훈의 영예성을 제고하고 전통한지의 원형을 회복하기 위해 훈장용지 개선사업을 착수했다. 2015년 6월 한국전통문화대 김호석 교수(수묵화가)를 자문위원으로 위촉하는 한편, 의정담당관실 박재목 과장, 황동준 서기관, 국가기록원 박후근 서기관, 김기대 연구원 등 총 5명으로 팀을 구성했다.

전국의 13개 수록한지 업체가 이 사업에 참여했으며 최종적으로 5개 업체에서 만든 한지가 정조 친필편지 수준의 품질에 도달함으로써 전통한지 원형을 재현하는 데 성공[23]했다는 평가를 얻었다. 사업에 참여한 13개 업체는 경기 가평 장지방, 강원 원주한지, 충북의 괴산 신풍한지, 단양 단구제지, 전북 전주의 한지산업지원센터, 천양한지 및 고궁한지(재료준비 부족으로 중도 포기), 전북 임실의 청웅한지, 덕치한지, 경북의 안동한지, 청송한지, 문경한지(기술유출 우려로 중도 포기), 경남 의령 신현세한지 등이었다. 원형재현에 성공한 5개 업체는 경기 가평 장지방, 전주 천양한지, 임실 청웅한지, 안동한지, 신현세한지 등이었다. 나머지 업체는 아쉽게도 수질문제 및 재료준비 등 개선할 점이 있는 것으로 나타났다.

23 「훈·포장증서 용지 등 품격향상 추진 성과보고서」 2015년, 행정안전부
【15년 행정안전부 사업 결과에 대한 한지산업지원센터 의견】 행정안전부가 표준샘플로 제시한 한지와 물리적 특성면에서 매우 유사한 것을 확인, 따라서 조선 영·정조시대 한지의 특성을 찾는 데 성공하였다고 보며, 일제강점기 이전 한지의 원형을 재현했다고 판단됨.

이 사업결과는 국내 모든 한지업체가 재료 및 제작방식 등 한지제작 표준시안만 준수하면 정조 친필편지 수준에 근접한 우수한 한지를 만들 수 있겠다는 확신을 갖게 해 주었다. 행정안전부는 사업 마무리 이후 성과를 국무회의에 보고했으며 언론 발표 후 문화체육관광부(지역전통문화과) 등에 사업성과 관련 정보를 공유[24]했다. 이 사업의 성공에 관한 내용은 "훈·포장증서 전통한지로 대체, 조선시대 것 재현"(『국민일보』), "조선의 종이가 되살아났다"(『연합뉴스』) 등 보도된 바 있다.

나. 전통한지 원형재현 의미와 성공요인 및 한지 전문가

1) 전통한지 원형재현 의미

전통한지 재현 성공 의미는 다음과 같다.

첫째, 닥나무, 천연잿물 및 황촉규 등 천연재료만을 사용했으며 닥 방망이 두드림(고해), 티 고르기, 외발뜨기, 저온 건조 등 전통방식을 통해 정조간찰 수준의 전통한지 원형을 재현했다.

둘째, 도침(표면처리) 기술 성공으로 인쇄 가능한 한지를 제조할 수 있게 됐다. 한지는 인쇄가 불가능하다는 종전의 일반상식을 무너뜨렸다. 종전에는 국내 최고 장인이 만든 전통한지의 경우에도 밀도와 투기도, 평활도가 좋지 않았고 표면에 보풀이 발생하여 인쇄 적격성이 부족했다. 이로 인해 화학적인 가공처리[25] 없이는 서화용 및 훈·포장용지로 사용이 불가능했다.

이에 행정안전부는 위 사업에서 자문을 맡았으며 30년 이상 직접 도침 처리한 전통한지에 한국화를 그려왔던 김호석 화백(전 한국전통문화대학교 교수)의 도침기술[26]을 적용했다.

24 행정자치부, 「전통한지 재현과정 및 성과자료 이관 등 자료 공유」, 의정담당관-34(2016.1.6.)

25 화학적인 가공처리는 한지의 고유 특징인 질기고 두껍고 하얗고 반질반질한 특성을 무력화시켜 천 년 한지를 일반 종이와 다름없게 만듦.

26 조선시대에 삼베·모시와 전통장판지 등에 풀을 먹여 밀도를 높였던 기술을 현대적으로 응용하여 30년 전부터 사용해 온 도침(후처리) 기술로서 위 사업을 통해 훈장증서 제작에 적용.

당시 김호석 자문교수는 "조선시대 도침기술은 문헌에 일부 나타나지만 그것만으로는 원형을 재현할 수 없는 안타까움에 전통을 바탕으로 하여 창조적으로 계승한 도침 기술연구에 집중해 왔다."면서 "도침(後처리) 기술을 공유하고, 특허출원과 더불어 훈·포장용지 및 국가기록원 기록보존용 등 국가를 위해 사용하는 한지에는 무료로 기술 지원하겠다."고 밝힌 바 있다.

셋째, 1920년경 일제가 훼손하기 이전의 민족정신이 깃든 전통한지로 훈장증서를 만들 수 있게 되었고 한지의 안정적인 수요처 확보 및 경쟁력을 높일 수 있는 토대를 마련했다.

90년대 도침 기록 필름 **당시 도침기 및 메모**

**전통한지로 만든
훈장증서 글자·인주·금박 선명**

▷ 김호석 화백이 독자적으로 개발한 도침기술 재능기부 :
전통한지의 표면처리방법 특허등록(10-1772813-0000)

〈2015년 행정안전부 훈장증서 개선사업〉

**15.9월(1차) 및 15.10월(3차) 13개 업체 한지장인 초청간담회
(정부서울청사)**

**현장인터뷰
(장지방 장성우 한지장)**

제6장 전통한지 진흥을 위한 정책연구

〈2015년 훈장용지 개선을 통한 전통한지 원형재현사업 추진 일정〉

구분	6월	7월	8월	9월	10월	11월	12월
1. 자료조사 – 한지문헌 – 닥나무 산업 – 한지 제조과정 – 황촉규 재배 기록	한지문헌(6. 15~7. 31) 조사 · 닥나무 식재·산업·물성해외자료조사(7. 10~9. 31) 한지 제조과정 기록(10. 1~11. 15) · 황촉규 재배(11. 15~12. 15) 기록						
2. 한지 원형샘플 추출 및 분석	· 조선 정조시대 고유한지 원형 표준샘플 추출 및 분석(7. 1~7. 31)						
3. 닥풀(황촉규) 재배	· 닥풀 재배 및 수확, 한지 제조 의뢰자 닥풀 배부(6. 8 ~ 10. 30)						
4. 한지 제조자 실사 및 업체선정	· 현지 실사 및 업체 선정(7. 11 ~ 7. 31)						
5. 훈·포장 증서 샘플 제조·분석	· 훈·포장 증서 샘플 제조 및 분석(11. 1~11. 25)						
6. 도침·가공 후 분석	· 도침·가공 및 분석(11. 25~12. 5)						
7. 훈·포장 증서 선정	· 4종(2·5·6·A4용지) 비교분석 결과 가장 유사한 한지 선정(12. 5~12. 10)						
8. 보고 및 홍보 – 장관보고 – 국무회의보고 – 보도자료 작성	· 장관보고(5. 27~수시), 국무회의 보고(12.8) · 보도자료(12.15) · 종합보고서 작성(11. 20~12월 말)						
9. 장기과제	· 한지 이용 확산 등 활용화 방안 마련						

2) 전통한지 원형재현 성공요인

전통한지 재현의 성공요인은 다음과 같다.

사업 추진과정에서 조선시대 정조 간찰 수준의 한지 실물을 한지장에게 나누어 주어 만져보고 물에 담가보며 찢어보고 맛볼 수 있도록 했다. 당시 한지 표본을 받아본 한지장들은 "이런 한지는 지금 우리 기술로는 도저히 만들 수 없다."면서 놀라워했다. 『임원경제지』 등 한지 제조와 관련된 옛 문헌을 찾아서 한지 제조에 참고했다. 또한 국내 유일의 정부부문 한지 전문연구기관인 전주의 한지산업지원센터의 과학적인 데이터기법을 활용했다. 오로지 100% 천연재료와 지금까지 확인된 전통방식만을 적용했다.

사업을 주도한 정부 측에서는 전통한지에 대한 깊은 애정과 안목을 지닌 당시 정종섭 장관의 한지원형 재현에 대한 강한 의지가 있었고 이를 뒷받침하는 행정지원이 차질없이 이루어졌다. 40년간 전통한지를 연구한 전문가가 자문위원으로 참가하여 자신이 30여 년 전 개발에 성공하여 사용해 오던 도침(표면처리) 기술을 국가 상훈용 한지 제작에 재능 기부했다. 또한 평생을 전통한지 제작에 종사해 온 13개 업체 한지 장인들의 적극적인 참여와 호응이 있었다.

〈제53회 국무회의 보고 내용〉 2015. 12. 8. (화) 11:11

〈행정자치부장관〉

덧붙여서 훈·포장증서 등의 품격향상을 위하여 행정자치부가 추진한 사항을 간단히 보고 드리겠습니다. 훈·포장이나 공무원 임명장은 국가의 정체성과 상징성 그리고 국가품격을 가지고 있습니다만, 종래 사용되어 온 훈·포장용 한지는 일제식민지 통치기에 일본에 의해 훼손되고 변형된 일본식 유사 한지였습니다.

행정자치부는 광복 70년을 맞이한 올해 조선시대 교지용 한지와 가장 근접하게 재현한 전통한지를 만들어 냄으로써, 앞으로는 민족 정통성을 잇는 한지로 훈·포장을 수여하게 되어 국가의 품격을 높이고, 민족문화의 창달과 융성에 부합할 수 있게 되었습니다.

아울러, 그동안 디자인과 서체, 인주 등을 개선하고도 인쇄 가능한 전통한지가 없어 기관마다 달리 사용하던 것을 이번 전통한지 재현 성과로 완성을 보게 되었습니다. 따라서 관련규정인 상훈법 시행령을 조속히 개정하여 내년부터는 새로 재현한 전통한지로 수여토록 하겠습니다. 인사혁신처에서도 공무원 임명장에 개선된 디자인과 전통한지를 사용토록 협조 부탁드립니다.

2015. 12. 8. (화) 11:14

〈국무총리〉

임명장부터 바뀌고, 사람이 바뀌어서 공직이 개혁되는 데 이바지되기를 바랍니다.

제6장 전통한지 진흥을 위한 정책연구

3) 전통한지 원형재현 성공과 한지 전문가

2015년 행정안전부(당시 행정자치부)의 전통한지 재현사업 이전에는 전국 한지 제조업체 어느 곳도 전통한지 제조 기술을 완전하게 갖추었다고 할 수 없었다. 즉 조선시대 최고의 르네상스로 불리던 영·정조시기 왕이 쓴 편지[27] 수준의 한지를 재현하는 기술이 없었다는 것이다. 그것은 핵심기술인 도침(후처리) 기술이 없었기 때문이다. 1800년대 중반 이후 2015년 이전까지 정부가 나서서 도침기술을 재현하려는 시도가 없었을 뿐만 아니라 도침기술의 필요성조차 인지하지 못했을 수도 있다.

2015년 행정안전부(당시 행정자치부)가 추진한 '훈장용지 개선을 통한 전통한지 원형재현 사업' 추진 당시 전통한지 재현에 관해 정부부문에서는 패배주의가 만연해 있었다. "전통한지 원형 재현은 어렵다." "한지 전문가 수십 명이 모여도 답이 안 나온다."는 분위기였다. 대부분은 전통한지의 원형이 상실되었다는 현실조차 인식하지 못하는 상황이었다. 2015년 행정안전부(당시 행정자치부)의 사업이 성공할 수 있었던 중요한 요인은 실력이 있는 한지전문가를 자문위원으로 위촉할 수 있었기 때문이다. 당시 행정안전부는 수많은 서예가, 한국화가 등 예술인 중에서 100% 전통한지만을 작품 제작에 사용하며 오랜 기간 동안 한지를 연구해 온 사람을 찾았다.

자문위원은 일제강점기 전후로 완전히 사라진 것으로 알려진 조선시대 어진(御眞: 왕 또는 임금의 초상화) 화가의 맥을 되살렸다는 평가를 받는 화가로서 서수필(鼠鬚筆: 쥐 수염으로 만든 붓)로 머리카락과 눈썹까지 표현하고 종이의 뒷면에서 앞면으로 먹을 배어나오게 하는 배채법을 사용하는 등 독보적이다. 자문위원의 작품으로는 성철스님, 법정스님, 다산 정약용, 노무현 대통령, 인도 모디 총리 등 초상화가 유명하며 초·중·고 교과서에 수록된 작품에 있어서도 현존하는 화가 중 가장 많은 총 30점 이상이다.

자문위원의 이러한 한국화가로서의 성취는 5살 무렵부터 한학과 더불어 그림을 공부

27 조선시대에는 왕이 쓴 편지를 왕의 간찰(簡札)이라고 했음.

100% 전통한지에 천연재료로 만든 먹과 쪽 안료로 그린 작품. (左) 다산 정약용 선생, (右) 인도 모디 총리

하면서 오로지 100% 천연재료로 만든 종이, 먹, 붓을 사용하기 위해 노력했고, 20세 때부터 본격적으로 한지연구를 시작한 이래 40년간 국내는 물론 중국, 일본을 아울러 문방사우를 탐구해 온 결과이다. "재료를 장악하지 못한 화가는 화가 지망생에 불과하다."는 것이 수묵화가로서의 재료에 대한 철학이다. 40년간 이 철학을 실천하는 삶을 살았다는 게 자문위원에 대한 주위 사람들의 이야기이다. 자문위원은 100% 전통방식으로 제작한 한지를 직접 도침하여 그림을 그린다. 직접 도침을 하는 과정에서 동남아산 닥이 10%만 함유되어도 보풀을 통해 국내산 닥 100%인지 동남아산 닥이 섞였는지 구분이 가능한 정도이다. 2015년도 행정안전부 한지사업 당시 안동한지 안승탁 한지장은 "지금까지 교수, 전문가 등 많은 분들이 다녀갔지만 한지 제작 기술과 관련하여 내가 모르는 내용을 이야기해 주고 간 사람은 자문위원이 유일하다."고 했다. 자문위원은 사십대 후반이던 2005년 9월 류행영 한지장(1932-2013)

제6장 전통한지 진흥을 위한 정책연구

유지초본에 그린 작품. 성철스님, 관응스님 초상화

이 국가중요무형문화재 제117호 한지장에 지정(국내1호 한지장)될 당시 전통한지 제조에 관한 기술자문을 했다. 이에 관해서는 1982년부터 류행영 한지장의 제자가 되어 한지 제조기술을 익혔고 2007년 4월 충청북도 무형문화재한지장 제17호에 지정된 안치용 한지장(57세)이 말해 준 바 있다. 경기도 용인에서 한지를 제조할 당시 류행영 한지장은 자문위원에게 "한지 연구자·실험자 중에서 돈을 주고 한지를 사가는 사람은 당신밖에 없다."는 말을 했다고 전해진다. 자문위원은 당시 구입한 한지를 지금도 3,000장이나 소장하고 있다.

자문위원은 전통한지를 작품에 사용하는 이유를 첫째, 예술에서 조선성(朝鮮性)을 회복해야 한다는 점을 들었다. 둘째, 예술의 기초와 기본인 재료를 장악해야 한다는 점을 말했다. 셋째, 우리 그림을 일본과 중국 것이 아닌 우리 것으로 그려야한다는 점을 이야기했다.

자문위원은 한지뿐만 아니라 한국화의 재료가 되는 붓, 먹, 벼루, 안료 등에 이르기까지

관심을 가진 화가이다. 전통 먹 제조방법을 연구했고 국내 거의 유일하게 유지초본(한지에 기름을 먹여서 밑그림용으로 사용했던 종이)과 쪽 물감을 직접 만들어 사용하고 있다. 지난해에는 조선시대 문신이자 학자인 학봉 김성일 선생 후손들로부터 초상화 작품의뢰를 받자 문중에 쪽 농사를 짓게 한 다음 그 수확한 쪽잎으로 안료를 직접 만들어 초상화를 그리고 있다.

자문위원은 30여 년 전쯤 전통한지 후처리(도침) 기술을 재현하는 데 성공하여 그동안 혼자 사용해 오던 중, 광복 70주년을 맞이한 2015년 당시 정종섭 행정자치부장관의 권유로 '훈장용지 개선을 통한 전통한지 원형재현 사업'에 참여하게 되었고 기술자문을 맡음으로써 전통한지 원형재현을 성공적으로 이끌게 되었다.

화학적인 물질을 전혀 사용하지 않은 도침(후처리) 한지는 쥐 수염 붓(鼠鬚筆: 서수필)을 이용한 세밀한 표현(눈썹과 머리카락 개수를 셀 수 있을 정도)이 가능하고 인쇄가 용이하다.

제6장 전통한지 진흥을 위한 정책연구

다. 전통한지의 정의 및 제작 공정별 개념 정립

1) 전통한지의 정의

광복 70주년을 맞이한 2015년 당시까지도 전통한지에 대한 개념이 정립되지 않았다. 부득이하게 시대별(조선시대·일제강점기) 또는 시간별(100~50년 전)로 구분했다. 누구도 객관적이고 설득력 있게 한지의 정의를 말하지 못했다. 이 사업을 통해 1920년 전후 조선총독부가 한지 제조방식을 변형시켰다는 사실을 문서[28]로 확인했다.

이를 근거로 '전통한지는 일제식민지 통치기에 왜곡 변형되기 이전의 한지·조선지 제작방식으로 만든 종이'라는 전통한지 개념을 정했다.

조선총독부 「제지원료조사급시험보고(1911년)」

2) 닥

2015년 당시에는 닥의 종류를 구별하려는 노력이 거의 없었으며 고작 국내산 닥인지 수입산 닥인지를 묻는 수준에 불과했다. 이 사업을 통해 경상북도 안동·의성 인근 지역 닥이 강원도 원주, 충북 괴산·단양, 전북 전주, 경남 의령 등 전국적으로 공급되기 때문에 각 지역에서 생산된 한지제품이 각 지역별로 분포하는 닥의 특성을 설명하지 못한다는 사실을 알아냈으며 태국산 등 동남아산 닥을 수입해서 사용하는 경우가 대부분임을 확인했다. 또한 참닥, 머구닥, 삼지닥 등 닥나무 종류를 구분하여 특징을 파악함으로써 고려지·조선지 수준의 한지원형을 복구하는 토대를 마련했으며 세계적으로 치열하게 전개되고 있는 종자전쟁에 대

28　조선총독부의 「제지원료조사급시험보고서」(1911년) 등 문헌 확인을 통해 전통한지가 일본에 의해 조선식에서 일본식으로 변형되었음을 확인. 1935년 일제가 지도한 '닥에 펄프를 섞어 한지를 만드는 제지법' 등에도 나타남.

비할 수 있게 했다. 한편 이 사업 이후 2016년도부터는 닥나무연구의 권위자인 산림청 국립
수목원 정재민 박사가 합류함으로써 연구에 내실을 기할 수 있게 되었다.

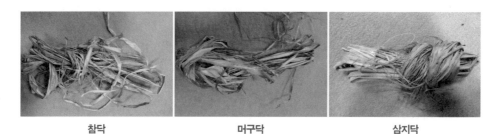

| 참닥 | 머구닥 | 삼지닥 |

3) 닥 삶기

천연잿물을 이용하면 닥 섬유를 손상시키지 않는 반면에 양잿물 등은 흑피를 백피로 만
들 필요도 없이 티를 확실히 녹여버림으로써 작업은 수월하지만 화학잿물로 인해 닥 섬유조
직이 용해되어 닥을 거칠고 딱딱하게 만들며 밀도를 떨어뜨려 번지거나 푸석하게 하여 한지
의 품질을 저하시킨다. 또한 비용절감을 위해 대부분 화학잿물(소다바리, 조다루, 양잿물 등)을 사
용하며 일부 한지업체에서만 제한적으로 천연잿물을 사용했다.

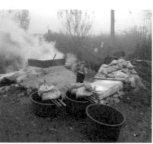

평창 봉평, 메밀대 태우기 시연　　　　　천연잿물 제조와 닥 삶기(안동한지)

이 사업을 통해 메밀대, 콩대, 고춧대 등 천연잿물 외에도 조선시대 기록을 통해 생석회
가 사용되었음을 확인했다. 닥 100근을 삶기 위해 생석회는 3천 원 상당 1포대면 가능했다.

볏짚은 750평 정도 면적의 볏짚, 볏짚재로는 110kg 정도가 필요했으며 가성소다는 5,000원 상당 6kg이 필요했다. 메밀대는 사용하는 경우가 거의 없어 직접 확인은 불가능했지만 오성남(경기도 가평, 80세) 한지장 증언에 의하면 대략 메밀대 6톤이 필요한 것으로 확인했다. 2015년 12월 10일 평창 봉평면에서는 국내에서 유일하게 메밀대 제조 경험을 지닌 오성남 장인을 초청하여 메밀재 제조 및 메밀잿물 내리기 시연을 했다. 천연잿물을 많이 확보하려면 제조과정에서 산불위험 등 어려움이 있으므로 특별히 정부나 지자체 차원의 수급대책을 강구할 필요가 있다.

이 사업과정에서 아쉬운 점은 천연잿물과 화학잿물 사용을 쉽게 구분할 수 있는 보편화된 기계 장치가 없다는 것이었다. 분산제로 황촉규, 느릅나무와 같은 식물성이 아닌 팜을 사용하는 경우 쉽게 구분을 할 수 있는데 비해서 잿물로 가성소다와 같은 물질을 사용한 후 깨끗하게 세척을 하는 경우에는 천연잿물을 사용했을 때와 구분이 쉽지 않다. 경험이 많은 전문가들은 종이를 물에 담가 섬유를 풀어 맛을 보고 판단할 수 있지만 일반적으로는 쉽지 않다. 한지 제조과정의 신뢰증대를 위해 쉽게 구분 가능한 기계장치의 상용화가 필요했다.

4) 고해(두드림)

비터로 갈아버리면 종이가 질기지 못하고 내절강도가 약화되는 것을 알면서도 고해 작업의 어려움으로 인해 일반적으로 칼비터를 많이 사용했다. 고해는 일부에서 특별한 경우에만 실시하고 있었고 방망이는 주로 소나무를 사용했다.

이 사업을 통해 천연나무로 두드리면 밀도가 높아져 번짐이 줄어들며 입자파괴를 최소화하고 장섬유의 특징을 살릴 수 있어 질기게 만들 수 있다는 것을 확인했다. 실험을 통해 고염나무를 사용하면 닥이 달라붙지 않고 짓이겨지는 반면에 무거운 나무나 박달나무로 때리면 입자가 파손되고 펄프화 됨을 입증해 보았다. 둥근 고염나무의 한 면을 납작하게 깎아 사용하는 것이 효과적임을 확인했다.

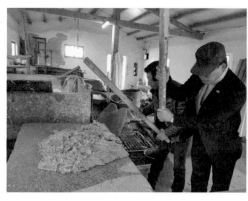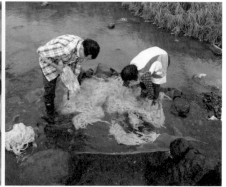

<table>
<tr><td>고해(두드림)</td><td>전북 임실 섬진강 덕치전통한지</td><td>표백</td></tr>
</table>

5) 표백

흐르는 물에 표백을 하는 업체는 거의 없었으며 원가절감을 위해 표백제를 사용하여 자잘한 티까지 없애는 경우가 많았다. 많은 업체에서 삶을 때 사용하는 화학잿물보다 더 강한 표백제를 사용했으며 이는 종이입자를 손상시키는 원인이 되었다.

흐르는 물에 일광표백을 하면 물속에서 수소결합이 이루어져 닥 속의 불순물이 제거되고 가장 천연적인 색깔로 희게 표백됨을 확인했다. 물은 샘·우물 등에서 나오는 센물과 냇가에서 나오는 단물로 구분되며 단물은 공기세탁기와 같은 역할로 닥 섬유를 정화시킨다는 사실을 규명했다. 지하수의 경우 그나마 화강암 지역에서 나오는 물은 괜찮은 편이나 석회암 지역에서 나오는 물은 좋지 않음을 확인했다.

6) 발

전체 업체가 대나무 발을 사용하고 있고 안동한지 등 일부만 촉새발의 존재를 인지하고 있었다. 대나무 발은 초지과정에서 가로 세로 물 빠짐이 약하기 때문에 곱고 얇은 종이를 만드는 데 적합하지만 촉새발에 비해 종이가 약해 잘 찢어진다.

문헌조사와 조선시대에 제작한 한지의 실물분석 및 인터뷰 등을 통해 우리나라 전통한지발은 대나무발이 아니고 촉새발이었음을 확인했다. 하지만 2015년 행안부 사업 당시에는 국내 유일의 전라북도무형문화재 한지발장조차도 촉새발에 관해 모르고 있었다. 이 사업에서 희망하는 업체에 대해서는 자문위원인 김호석 화백이 1985년경 제작[29]하여 보관해 오던 촉새발을 대여해 주어 한지를 제작했다.

촉새발 실물

7) 분산제

분산제로 천연잿물인 황촉규를 사용하는 경우는 극히 일부에 불과하고 대부분 팜을 사용했다. 천연잿물은 황촉규 외에도 느릅나무, 윤노리나무, 감태(먹태)나무로도 만들 수 있다. 분산제로 사용하는 팜이 먹과 물감에 어떤 영향을 주는지에 대한 과학적인 분석이 없었으며 팜을 사용한 경우에는 종이에 화학적인 성분이 남아 있음을 확인했다.

괴산 신풍한지 안치용 한지장(충청북도 무형문화재)은 유일하게 분산제로 윤노리나무를 사용하기도 했다.

이 사업을 통해 황촉규를 사용하면 수소결합이 촉진되어 섬유결합이 곱게 펼쳐지며 종이와 종이 사이를 잘 떨어지게 한다는 것을 확인했다. 또한 2015년 6월 8일부터 10월 8일까지 토종 황촉규를 직접 재배하여 씨앗을 배부했다. 토종 황촉규를 일본종과 구분했다. 황촉규

29 1985년경 김호석 화백이 경기도 가평 오성남 한지장을 통해 강원도 철원에 살던 한지장에게 의뢰하여 제작한 이 촉새발은 2015년 오성남 한지장을 통해 오성남 한지장의 친형(고 오원석)이 제작한 것임을 확인했다. 2015년 행안부 사업에서 촉새발을 이용하여 한지를 초지한 후 과학적인 데이터 기법으로 측정해 본 결과, 촉새발로 만든 한지가 대나무발로 만든 한지보다 우수한 것으로 나타났다. 촉새발은 굵고 가는 것이 불규칙하여 '쇠사슬구조', '체인구조' 즉 8자 형태로 엮어지는 게 특징이며 세로는 잘 찢어지지만 가로는 잘 찢어지지 않았다. 촉새발은 똑같은 크기의 띠가 없어 종이를 떴을 때 조직을 더욱 치밀하게 만들어 주었다.

재배는 2015년 6월 초 '훈장용지 개선을 통한 전통한지 원형재현 사업'이 착수되면서 6월 8일에서야 파종을 하고 모종을 키워 6월 21일 식재를 함으로써 적기에 비해 1개월 이상 출발이 늦었다. 서울 지역을 기준으로 볼 때 4월 초에 파종하여 1개월 정도 모종을 키운 후 5월 초에는 식재하는 것이 적정할 것으로 생각된다. 성장 과정에서는 황촉규 뿌리 성장을 촉진시키기 위해 순치기(전지) 작업을 4~5회 실시해야 하지만 업체에 토종 황촉규 씨앗을 보급하기 위해 1회만 실시했다. 생장기인 8~9월에 가뭄이 심했는데도 물을 충분히 주지 못했다. 이런 이유로 황촉규가 만족할 만한 수준으로 굵은 뿌리로 자라지는 못했지만 토종씨앗을 보급할 만큼의 수확은 할 수 있었다. 수확한 씨앗은 2015년 10월 19일 열린 참여업체 워크숍에서 배부했다.

괴산 신풍한지마을 안치용 한지장, 윤노리나무

〈 황촉규 재배 〉
● 1970년대부터 종자 보존 중인 황촉규 씨앗 파종
* 경기도 성남시 하사창동(2015년 6월 8일~10월 18일)
● 뿌리 약 500개와 씨앗 1천 송이 수확
● 씨앗(업체별로 60송이)은 13개 한지업체에 공급
 (2015년 10월 19일 한지장 간담회시)
※ 전 재배 과정을 일지와 사진으로 기록함

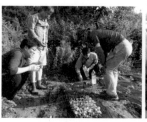

황촉규 모종 심기 및 순치기

제6장 전통한지 진흥을 위한 정책연구

8) 뜨기

쌍발뜨기(가둠뜨기)는 일제강점기부터 시작되었으며 외발뜨기(흘림뜨기) 및 반자동기계로
자동뜨기를 하는 곳도 있었다. 외발뜨기(흘림뜨기)는 주문이 있거나 특별한 경우에 한해 이루
어졌고 일반적으로는 쌍발뜨기를 했다. 이 사업을 통해 쌍발뜨기(가둠뜨기)는 상대적으로 가
로 세로가 잘 찢어지고 내구성이 약하며 외발뜨기는 종이가 우물정자 형태로 엮여져서 질기
다는 것을 확인했다.

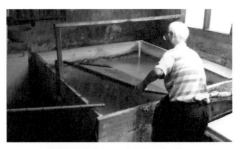

전북 임실 청웅전통한지 홍춘수 한지장

한편 이 사업 추진 중 한지장과의 인터뷰에서 뜨기 방식에 관한 새로운 증언이 있었다.
일제시대 이전에는 발틀을 끈에 매달아 고정하는 것이 아니라 막대기를 지통에 넣어 돌로 고
정시킨 다음 막대기에 기대어 초지하는 방식이 많았다는 것이다.

이러한 사실은 2016년 3월 (사)한국무형유산진흥센터의 '청송한지 전통방식 복원컨설
팅'[30] 과정에서 장인백(78세, 1980년대 '목나무 뜨기' 경험자) 씨의 도움을 받아 이 방식(청송 지방에서
는 '목나무뜨기'라고 함)의 시연을 함으로써 신뢰성이 입증됐다.

9) 건조

철판 건조 및 스테인리스 건조는 강제로 열을 올리기 때문에 열산화로 입자가 파괴되기
쉬우며 목판 건조는 일본방식임을 확인했다. 이 사업을 통해 햇볕 아래에 널어 말리는 자연

30 (사)한국무형유산진흥센터(2016) 「청송한지 전통방식 복원컨설팅」 139쪽 "경상도의 전통방식 복원 – 목나무뜨기"

건조는 원래 크기대로 줄어들게 되어 안정적인 섬유구조를 갖게 됨을 확인했다.

또한 천연펄프 상태로 유지시켜 주며 원래보다 깨끗해지고 태양빛에 의해 자잘한 티가 일광 소독됨도 확인했다. 이 일광 건조는 한국화의 배채법(앞과 뒤를 소통하게 해서 색채를 먹이는 것)과 같은 원리이며 바람이 적정하게 살랑거리는 장소가 최적이다.

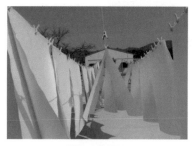

천양 피앤비(주)

완주 대승한지마을

10) 풀칠 및 도침

일반적으로 도침을 시행하지 않고 있으며 한지산업지원센터 등에서 실시하는 도침은 전통방식과 달랐다. 도침은 일제강점기인 1920년경 사라지기 시작하여 2015년 10월 현재에는 존재하지 않았다.

이 사업에서 도침을 실시함으로써 내절강도가 강하고 광택이 나며, 먹을 잘 먹게 하며 보존성이 강하고 보풀이 없는 한지를 만들 수 있게 되었다. 1920년경 일제강점기부터 사라진 전통 도침기술 재현에 성공함으로써 한지를 서화용 종이로도 사용할 수 있게 했다.

다만 바람이 불 경우에는 일광 건조 시 종이입자가 꺾여 어려움이 있었으며 바람이 강할 경우에는 얇은 종이는 건조가 거의 불가능했다. 비닐하우스 등으로 건조 장소를 만드는 등 시설이 필요함을 알 수 있었다. 한편 태국·베트남 등 동남아시아 지역의 닥은 도침이 불가했다. 보풀이 일어나 풀을 묻혀도 보풀을 해결할 수 없었다. 도침을 통해 국산 닥과 동남아산 수입 닥을 판별할 수 있는 부수효과가 있었다.

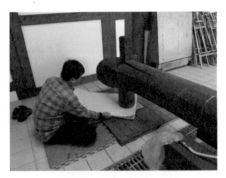

김호석 자문위원 도침 시연

도침 전후 먹번짐 실험

라. 상훈증서 제작용 전통한지 품질·규격 정립 및 한지 품질 표준화 토대 마련

100% 국내산 닥과 천연잿물, 분산제 재료를 사용하여 전통방식으로 제조한 후 엄격한 품질관리와 실험을 거쳐 훈장증서의 한지 품질·규격을 정함으로써 향후 전통한지 품질표준화의 토대를 마련했다.

〈전통한지와 왜곡 변형된 한지 비교〉

구분	한지업체 현황 및 실태	왜곡 변형된 사례		전통한지 (행정안전부 훈장증서 개선사업 성과)
		일제강점기 조선총독부 정책	원가절감·기술부족·제조편의 등	
① 전통한지 개념	미정립	–	–	정립
② 닥	잡종 혼재, 지역별 특성 사라짐	–	태국, 베트남, 필리핀 산 등이 국산 둔갑	참닥, 머구닥, 삼지닥 등 종류별 구분 종자전쟁 대응 기반 마련
③ 닥 삶기	화학잿물, 일부 천연잿물	가성소다 조달(曹達, 소다회)	화학잿물	천연잿물 외 생석회 사용 문헌 찾음, 경제성 획기적 개선
④ 고해	분쇄기(칼비터)	비터기	비터기	고염나무 장점(1면 납작 형태) 확인(섬유질 살림)
⑤ 표백	표백제 사용, 유수표백 없음	–	표백제	유수 일광 표백시 수소 결합 효과 입증(천연색 보존)
⑥ 발	대나무발	대나무발	대나무발	촉새발이 고유·전통 발로 확인(질기고 두터운 종이)
⑦ 분산제	팜(PAM) 일부 황촉규	팜 또는 외래종 황촉규	팜	토종 황촉규 재배 및 씨앗 보급, 외래종과 구분
⑧ 뜨기	쌍발뜨기, 자동뜨기, 외발뜨기	쌍발뜨기	쌍발뜨기, 자동뜨기	가로 세로 방향이 질긴 외발 뜨기의 내구성 확인 '목나무뜨기' 존재 확인
⑨ 건조	철판 건조, 스테인리스 건조	철판 건조	철판 건조, 스테인리스 건조	햇볕 아래 널어 말리기 방식의 우수성 입증(내절강도 약화 방지)
⑩ 후처리 (전통도침)	없거나 변형	없음	없음 또는 변형	전통도침기법 재현, 내절강도(광택) 우수, 서화용 및 인쇄 가능

2015년 12월 10일 강원도 평창 메밀재 제조 시연현장에서 한지업체(청송, 안동, 원주 등)와의 논의 등을 거쳐 작성한 사항으로 행정안전부 의정담당관실에서 관련부서에 통보

□ **재료 등**

○ 닥은 100% 국산 닥 백피 사용

○ 잿물은 육재 또는 생석회 등 전통적인 재료 사용

○ 섬유 분산제로 황촉규 또는 느릅나무 등 전통 식물 점액제 사용

○ 발은 촉새, 억새 등 띠로 만든 전통적인 발을 사용하여 초지할 것

□ **제조방식**

○ 닥은 잿물에 삶은 후 흐르는 물에 5일 내외 이상 담가 일광 표백할 것(흐릴 경우 7일 정도)

○ 백닥은 이물질이 제거되어야 함

○ 유수표백을 마친 닥은 손으로 닥 방망이를 사용하여 두드려 고해할 것

○ 지통에는 닥 섬유와 닥 풀 등 이외에 화학물은 첨가하지 않음

○ 초지는 외발뜨기 방식으로 하되 최소 4합지를 기준으로 제작함

○ 4합지에서 섬유 배향은 옆물질, 앞물질 등 다른 섬유 배향 패턴이어야 함

○ 건조는 일광 건조해야 함(일기 조건의 열악함으로 일광 건조 불가능시 철판 건조도 허가할 수 있음.
 단 건조 시 철판 온도는 40도 이하여야 하고 밀착이 아닌 자연 건조여야 함)

○ 건조 후 후처리를 시행하여 보풀을 잠재우고 밀도를 높이도록 해야 함(후처리는 한시적으로 행자부에서 시행할 것임)

□ **제출규격 및 품질사양**

○ 색상 : 종전 훈·포장용지 수준(백색 또는 고전색(미색)) 이상으로 함

 ※ 포상 훈격별로 국제적인 표준 색상도를 선정 운영할 수 있도록 함

○ 평량(g/㎡) : 170(현 훈장용지)±10% 이내

 ※ 정부포상 훈격에 따라 다양한 규격 제시

○ 두께(㎛) : 140

 ※ 정부포상 훈격에 따라 다양한 규격 제시

○ 밀도(g/㎤) : 0.4 이상(후처리 후 0.7 이상)

 *정조간찰 0.75

○ 내절강도(㎛) : 평량에 따라 기준점을 달리 적용

 2,000이상(MIT)

○ 투기도(mL/min) : 3,000 이하(벤트슨 방법)

○ 평활도(mL/min) : 2,000 이하(후처리 1,000 이하)

○ ph : 6.5~7.0 이상

(2015.12.10(목) 평창군 봉평면 메밀재 제작에 참가한
한지장이 모여 전통한지 제작 방식에 관해 토의)

마. 정부가 전통문화를 되살린 모범적인 선례를 남기기까지

2015년 행정안전부(당시 행정자치부) 사업은 전통문화의 원형을 발굴하고 전통기술을 재현한 성공적인 사례이다. 향후에 정부가 추진할 비슷한 성격의 연구용역 사업 등에서 참고할 만하다. 하지만 이 사업도 착수에서 완성에 이르기까지 어려움이 많았다. 전통한지 원형재현 사업은 행안부(당시 행자부)의 고유 업무가 아니었다. 행안부는 상훈용지에 쓰일 전통한지를 구입해서 쓰기만 하면 되었다. 하지만 시중에 유통되는 한지로는 훈·포장, 대통령·국무총리 표창용지에 쓸 수가 없었다. 결국 수요자인 행안부가 개발하는 일에 착수했다. 당시 행정자치부 장관이 문화재청장에게 훈장증서에 사용할 전통한지가 없으므로 개발해 달라고 의뢰했다고 한다. 행자부장관은 문화재청장으로부터 답을 기다렸지만 상응하는 답변이 없자 직접 나서게 되었다.

행안부 직제에도 없는 일을 추진하려니 어려움이 따랐다. 처음에는 국가기록원에서 이 사업을 할 것인지에 대한 검토가 있었으나, 결국 국무회의를 준비하는 의정담당관실에서 이 일을 추진하게 되었다. 의정담당관실 내에서도 어려움이 있었다는 사실을 나중에야 알게 되었다. 필자 또한 어려움이 있었다. 당시 정종섭 장관과 박동훈 국가기록원장이 직접 지시하여 티에프(TF)에 참여하게 되었지만 고유 업무와 부딪치게 됐다. 결국 상당 부분은 금요일에 연가를 내고 주말을 이용해서 출장을 다니는 등의 방법을 택했다. 2015년 행안부 사업의 성공은 40년간 연구해 온 전문지식을 100% 발휘한 김호석 자문위원, 티에프(TF) 팀을 이끌었던 박재목 과장 그리고 일체가 되어 사업추진과 행정지원을 아끼지 않은 황동준 서기관, 이길자 주무관, 김기대 연구원의 노력이 있었기에 가능했다. 또한 전주시 한지산업지원센터의 협조와 임현아 연구실장의 도움이 컸다. 과학적인 데이터 기법으로 사업을 뒷받침해 주었을 뿐만 아니라 공동연구 및 연구결과 공유를 전제로 종이를 구입해 주었다. 아쉬운 점은 전통한지 원형재현에 성공하기까지 성실히 사업에 참여한 한지장, 그리고 도침과 잿물 내리기 등 공정에서 도움을 준 한지장에게 표창을 드리지 못했다는 것이다. 뒤늦게나마 감사의 말씀을 드리고

싶다.

　당시 쓸데없는 일을 한다는 주변 시선도 있었지만 사명감을 가지고 사업에 참여했다. 지금도 잘했다는 생각에는 변함이 없다. 가치 있고 의미 있는 일, 보람을 느낄 수 있는 일, 국가와 국민에 이익이 되는 일이라면 적극적으로 참여하는 것이 옳다고 본다. 2015년 당시는 물론 현재까지도 정부부처의 직제에 '전통한지 원형재현'을 직접 규정한 곳은 없는 것으로 알고 있다. 모든 공무원이 직제에 업무가 규정되어 있고 인력·예산이 완벽히 갖추어진 후에만 일을 시작한다면 지금까지 성공적이라고 평가받는 그 어떤 일도 시작조차 하지 못했을 것이다. 누군가는 나서서 일을 시작해야만 규정을 만들 수도 있고 인력과 예산을 확보해서 그 일을 본격적으로 발전시킬 수 있는 것이다.

한국의 전통한지

일시	장소	내용	비고
5.27(수)	서울 서대문구	티에프(TF) 최초 회의, 전통한지표준샘플 추출 자문 등	자문위원, 박재목 과장, 박후근
5.29(금)	서울 종로구	전통한지의 역사성에 관한 자문회의	자문위원 등
6.2(화)	서울 충무로	샘플 제작 및 물리화학적 분석에 관한 자문회의	자문위원 등
6.5(금)	정부서울청사	전통한지 복원사업 프로젝트 추진계획 장관 보고	박재목 과장
6.6(토)	서울 광진구	토종 황촉규 씨앗 확보 및 식재 자문	자문위원 등
6.8(월)	서울기록관 내	황촉규(닥풀) 씨앗 파종	박후근
6.12(금)	의정담당관실	훈·포장증서 등 재질 개선사업 추진계획 수립	황동준 등
6.21(일)	경기 하남시 등	황촉규 모종 식재 및 한지 색상에 관한 자문	자문위원 등
6.26(금)	의정담당관실	한지 원료 혼합 및 건조 과정에 관한 자문	자문위원 등
6.28(일)	경기 하남시	황촉규(닥풀) 추가 식재	자문위원 등
7.1(수)	의정담당관실	한지 관련 자료 수집·조사 등 세부계획 수립	박재목 과장 등
7.2(목)	의정담당관실	자문위원 위촉(15.7.2~12.31)	자문위원 등
7.10(금)	가평 장지방	한지장인 인터뷰 및 간찰용 한지에 대한 자문	자문위원 등
7.14(화)	의정담당관실	정조간찰용 한지 테스트 결과 자문	자문위원 등
7.17(금)	한지산업지원센터	조선왕조실록복본화사업 결과 청취 및 현장기록 등	자문위원 등
7.17(금)	전주 유배근 한지발장	한지발장 인터뷰 및 작업장 현장 실사 등	자문위원 등
7.17(금)	전주 고궁한지	한지장 인터뷰 및 제조 도구 등 기록	자문위원 등
7.17(금)	완주 천양제지	한지장 인터뷰 및 자체연구소 현장 실사 등	자문위원 등
7.17(금)	임실 청웅한지	한지장 인터뷰 및 현장 사진 기록 등	자문위원 등
7.17(금)	임실 필봉문화촌	한지장 인터뷰 내용 분석 및 향후 사업에 대한 정보 공유 등	자문위원 등

제6장 전통한지 진흥을 위한 정책연구

일시	장소	내용	비고
7.18(토)	임실 덕치전통한지	한지장 인터뷰 및 내외부 시설 사진기록 등	자문위원 등
	임실 청웅전통한지	한지장 인터뷰 및 황촉규 재배 현장 등 확인	자문위원 등
7.22(수)	가평 오성남 한지장	한지 생산 경험 있는 장인과 촉새발에 관해 인터뷰 등	자문위원 등
7.24(금)	문경 문경전통한지	한지장 인터뷰 및 현장 사진기록 등 실사	자문위원 등
7.24(금)	안동 안동한지	한지장 인터뷰 및 제조시설 사진기록 등	자문위원 등
7.26(일)	경기 하남시	황촉규 비료 주기 및 성장 관찰 등	자문위원 등
7.31(금)	경남 양산 통도사	한지 제조 경험 있는 서운암 성파스님 인터뷰 및 도침기 소장 확인 등	자문위원 등
7.31(금)	의령 신현세전통한지	한지장 인터뷰 및 제조시설 사진기록 등	자문위원 등
8.1(토)	청송 청송한지	한지장 인터뷰 및 내외부 사진기록 등	자문위원 등
8.1(토)	괴산 신풍한지마을	한지장 인터뷰 및 제조도구 사진기록 등	자문위원 등
8.3(월)	괴산 신풍한지마을	조선왕조실록복본지 일광표백 실험 등	자문위원 등
8.4(화)	심미산업(주) 젤라틴연구소	윤노리나무 및 풀 분석 의뢰	김기대
8.5(수)	전주 유배근 한지발장	한지발(촉새발) 수리 및 대나무발 제작 주문	김기대
8.6(목)	완주 김한석	목재 도침기 소장 여부 확인 및 인터뷰	김기대
8.6(목)	완주 김태성	목재 도침기 소장 여부 확인 및 인터뷰	김기대
8.7(금)	의정담당관실	한지업체 수집 자료 정리분석 및 테스트용 한지 샘플 추출	자문위원 등
8.10(월)	한지산업지원센터	수집한지 블라인드 테스트 의뢰	김기대
8.10(월)	유배근 한지발장	실험용 한지 제작을 위한 한지발 주문	김기대

한국의 전통한지

일시	장소	내용	비고
8.11(화)	완주 오원철	목재 도침기 소장 여부 확인 및 관련 인터뷰	김기대
8.18(화)	의정담당관실	정조 간찰 및 조선시대 간찰 분석·의뢰 방법 논의 및 블라인드 테스트 결과 검토	자문위원 등
8.19(수)	의정담당관실	문화재청 등에 한지원형 표본 제공 요청 공문 발송	황동준
8.20(목)	정부서울청사	사업 추진상황 장관 보고	박재목 과장
8.21(금)	원주 원주전통한지	한지장 인터뷰 및 현장 사진기록 등	자문위원 등
8.21(금)	원주 원주한지	한지장 인터뷰 및 제조과정 사진기록 등	자문위원 등
8.21(금)	단양 단구제지	한지장 인터뷰 및 제조도구 사진기록 등	자문위원 등
8.24(월)	의정담당관실	한지발장 및 한지산업지원센터 의뢰건에 대한 자문	자문위원 등
8.25(화)	의정담당관실	한지 성분분석 및 시험평가 의뢰 협조 공문 발송	황동준
8.26(수)	한지산업지원센터	분석기관 방문 협조 요청 및 실무협의	황동준 등
8.29(토)	서울 광진구	강원대 창강제지기술연구소 의뢰 건에 관한 자문	자문위원 등
8.31(월)	임실 덕치전통한지	기존 촉새발을 이용한 한지샘플 테스트	김기대
9.1(화)	전주 고궁한지	참닥 백피 등급별 샘플 확보	김기대
9.1(화)	전주 유배근 한지발장	주문 제작한 한지발 수령 및 인터뷰	김기대
9.2(수)	의정담당관실	시험분석 의뢰 한지 평가결과 회신	황동준
9.4(금)	완주 오원철	도침 경력 장인 인터뷰 및 시연 협의	자문위원 등
9.4(금)	완주 김인석, 박남춘	도침 관련 인터뷰 및 조선 간찰 재현여부 확인	자문위원 등
9.4(금)	완주 대승한지마을	대승한지마을 보관 도침기 실사 및 시설 이용 협조	자문위원 등
9.7(월)	의정담당관실	강원대 창강제지기술연구소 한지시험분석 협조요청	황동준 등
9.8(화)	의정담당관실	완주군에 대승한지마을 도침기 시연 협조	황동준

일시	장소	내용	비고
9.8(화)	완주 오원철 자택	한지 도침작업 사전 준비	김기대
9.9(수)	완주 대승한지마을	수집한 한지에 대한 풀칠 및 도침 실시	자문위원 등
9.10(목)	완주 대승한지마을	도침 경력 홍순필 장인 인터뷰 및 오원철 도침공 시연	자문위원 등
9.11(금)	정부서울청사	사업 추진상황 장관 보고	박재목 과장
9.11(금)	정부서울청사 대회의실	한지장인 및 유관기관 관계자 간담회(한지장 등 25명) - 사업취지 설명, 조선간찰 분석결과 공유 - 재현용 조선간찰 견본 샘플 배부 등	자문위원 등
9.22(화)	의정담당관실	국가기록원 박후근 티에프 참여 출장 협조 공문	황동준
9.23(수)	안산 삼미젤라틴연구소	한지 후처리용 젤라틴 분석 협조	황동준
9.24(목)	의정담당관실	진행상황 종합점검 및 자치단체 한지담당 공무원 간잠회 추진 검토	자문위원 등
9.25(금)	의정담당관실	대승한지마을 도침기 사용 협조 및 자치단체 공무원 간담회 참석 협조	황동준
10.1(목)	정부서울청사 영상회의실	자치단체 관계자 간담회 개최 - 원주, 괴산, 전주, 안동, 청송, 의령 참석	자문위원 등
10.2(금)	의정담당관실	11개 자치단체에 사업 협조 공문 발송	황동준
10.3(토)	서울 종로구	한국고문헌연구소(서수용 소장)에 조선시대 전통한지(성학10도) 임차	자문위원 등
10.5(월)	서울 종로구	조선시대 도침한 서예 작품 임차	자문위원 등
10.6(화)	완주 대승한지마을	도침(후처리)용 풀 샘플별 적합성 실험	자문위원 등
10.7(수)	전주 기린표구화방	조선시대 과거시험 답안지 등 임차	자문위원 등

일시	장소	내용	비고
10.7(수)	완주 대승한지마을	4개업체에서 생산한 전통한지 도침 실시	자문위원 등
10.8(목)	의정담당관실	간담회 참석 협조 요청(한지장, 자치단체 및 유관기관)	황동준
10.11(일)	경기 하남시	황촉규 씨앗 일부 채취	박후근
10.13(화)	의정담당관실	도침처리한 한지에 대한 인쇄 의뢰, 황촉규 수확 및 한지발 제작에 관한 티에프 간담회	자문위원 등
10.14(수)		사업 추진상황에 대한 장관 중간보고	박재목 과장 자문위원 등
10.17(토)	경기 하남시	황촉규 뿌리 채취를 위한 밑작업 실시	박후근 등
10.18(일)	경기 하남시	황촉규 뿌리 채취 및 씨앗 수확	박후근 등
10.19(월)	서울 종로구	한국고문헌연구소에 간담회 시 실촉용 조선시대 목민심서 등 서책 임차	김기대
10.19(월)	정부서울청사 영상회의실	한지장인 및 유관기관 간담회(한지장, 지자체 공무원 등 29명 참석)	자문위원 등
10.20(화)	완주 대승한지마을	면풀칠, 일광 건조 및 실내 건조 등 샘플용 도침 사전 준비	자문위원 등
10.21(수)	완주 대승한지마을	정부 훈·포장 증서 샘플 도침 실시	자문위원 등
10.22(목)	의정담당관실	필경사에 제작한 훈·포장 용지 인쇄 테스트 의뢰	황동준
10.23(금)	의정담당관실	인쇄 테스트 결과 분석 정리	황동준
10.23(금)	인천 중구	배첩장에 9합지 제작 요청	김기대
10.26(월)	정부서울청사	사업추진 상황 장관 중간보고	박재목 과장 자문위원 등
10.29(목)	천양 피앤비(주)	도침기 사용에 관한 협의 및 인터뷰	자문위원 등

제6장 전통한지 진흥을 위한 정책연구

일시	장소	내용	비고
11.2(월)	임실 덕치전통한지	촉새발을 이용한 한지 제작과정 사진기록	김기대
11.3(화)	임실 덕치전통한지	전통한지 제조과정 사진기록	김기대
11.3(화)	임실 청웅전통한지	간담회 자료집 내용 관련 기록수집	김기대
11.3(화)	의정담당관실	한지장별로 촉새발 사용 신청 안내	황동준
11.4(수)	의정담당관실	사업진행 상황 종합 점검 티에프 회의	자문위원 등
11.5(목)	의정담당관실	자치단체·업체에 전통한지 제작과정 시료채취 등 협조	황동준
11.6(금)	정부서울청사	사업 진행상황 장관 중간보고	박재목 과장
11.9(월)	안동한지	전통한지 제작과정 자문 등	자문위원 등
11.17(화)	의정담당관실	요약보고안 작성	황동준
11.23(월)	의정담당관실	사업진행 상황 종합점검 티에프 회의	자문위원 등
11.27(금)	한지산업지원센터, 기린표구	정조간찰 및 샘플 한지 테스트 정조간찰 시편 채취(기린표구사 변경환)	자문위원 등
11.29(일)	국립중앙도서관	국립중앙도서관 소장 조선총독부 한지 관련 자료검색	박후근 등
11.30(월)	완주 오원철	후처리용 풀제작 등 도침 작업 사전 준비	김기대
12.1(화)	완주 대승한지마을	11개 업체 약 150매 도침 실시	자문위원 등
12.1(화)	한지산업지원센터	블라인드 테스트 요청	자문위원 등
12.3(목)	정부서울청사	훈·포장 증서 등 품격향상 성과 장관 보고	황동준
12.4(금)	의정담당관실	브랜드제고 특별위원회 개최	자문위원 등
12.5(토)	완주 오원철	도침처리용 풀 제작 및 도침 사전 준비	김기대
12.6(일)	완주 대승한지마을	11개 업체에서 제작한 한지샘플 약 100장 도침 실시	자문위원 등
12.6(일)	한지산업지원센터	블라인드 테스트 협조	자문위원 등

일시	장소	내용	비고
12.7(월)	국가기록원	블라인드 테스트용 한지샘플 전달	박후근 등
12.7(월)	정부서울청사	국무회의 안건 장관 보고	박재목 과장 등
12.8(화)		훈·포장증서 개선 제53회 국무회의 안건보고	정종섭 장관
12.8(화)	의정담당관실	훈·포장 증서 등 품격향상 추진성과 보고서 문서 등록	황동준
12.9(수)	의정담당관실	보도자료 작성 검토 및 홍보 협의	황동준
12.10(목)~ 11(금)	경기 가평 강원 평창	경기 가평 오성남 한지장 주관으로 평창 메밀대 태우기 시연(봉평면사무소 인근)	자문위원 등
12.11(금)	한지산업지원센터	한지 물성테스트 결과에 대한 의견 수렴	자문위원 등
12.12(토)~ 13(일)	의정담당관실	뷰렛실험기 등 이용 도침 전·후 먹번짐 비교	자문위원 등
12.14(월)~ 15(화)	의정담당관실	보고서 작성 및 후속조치 검토	자문위원 등
12.14(월)	의정담당관실	보도자료 배포	박재목 과장
12.15(화)	언론보도	연합뉴스, 정조 때 '조선의 종이'가 되살아났다 등	황동준
12.18(금)	의정담당관실	자치단체에 티에프 운영결과 통보	황동준
12.19(토)	인천 배첩장	표본을 위해 분해한 정조 친필 원형 복원	김기대
12.22(화)	의정담당관실	11개 자치단체에 티에프 운영결과 통보	황동준
12.23(수)	의정담당관실	티에프 운영 관련 회계 지출 마무리	황동준
12.28(월)	의정담당관실	참고자료 보완, 녹음, 사진 등 기록물 정리	황동준 등
12.31(목)	의정담당관실	국가기록원, 문화체육관광부 등 자료이관 및 공유 협의	황동준
		티에프 활동 종료	

2015년도 행안부 '훈장용지 개선을 통한 전통한지 원형 재현사업' 현장사진

15.6.8, 서울기록관, 황촉규(닥풀) 씨앗 파종

15.6.14, 서울기록관, 황촉규(닥풀)

15.6.21, 경기 하남, 황촉규(닥풀) 모종 식재

15.7.2, 정부서울청사, 자문위원 위촉

15.7.4, 경기 하남, 황촉규(닥풀) 물주기 및 현장회의

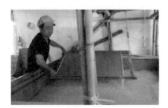

15.7.10, 경기 가평 장지방, 한지장 인터뷰

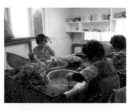

15.7.10, 경기 가평 장지방, 한지장 인터뷰

15.7.17, 전주, 한지산업지원센터

15.7.17, 전주, 한지산업지원센터

15.7.17, 전주, 유배근 한지발장

15.7.17, 전주, 유배근 한지발장

15.7.17, 전주, 고궁한지

15.7.17, 전주, 고궁한지

15.7.17, 전북 완주, 천양피앤비(주)(사진은 16.3.12일 촬영)

194

한국의 전통한지

15.7.17, 전북 임실, 청웅전통한지

15.7.17, 전북 임실, 청웅전통한지

15.7.18, 전북 임실, 덕치전통한지

15. 7.18, 전북 임실, 덕치전통한지

15.7.22, 경기 가평, 오성남 한지장(사진은 15.12.10일 촬영)

15.7.24, 경북 문경, 문경전통한지

15.7.24, 경북 문경, 문경전통한지

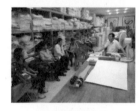
15.7.24, 경북 안동, 안동한지

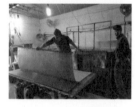
15.7.24, 경북 안동, 안동한지

15.7.26, 경기 하남, 황촉규 물주기

15.7.26, 경기 하남, 황촉규 비료주기

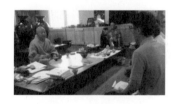
15.7.31, 경남 양산, 통도사 성파스님 인터뷰

15.7.31, 경남 양산, 통도사 보관중인 도침기

15.7.31, 경남 의령, 신현세전통한지

15.7.31, 경남 의령, 신현세전통한지

제6장 전통한지 진흥을 위한 정책연구

195

15.8.1, 경북 청송, 청송한지

15.8.1, 경북 청송, 청송한지

15.8.1, 충북 괴산, 괴산신풍한지마을

15.8.1, 충북 괴산, 괴산신풍한지마을

15.8.21, 강원 원주, 원주한지

15.8.21, 충북 단양, 단구제지

15.9.11, 정부서울청사, 한지장인 및 유관기관 관계자 간담회

15.9.11, 정부서울청사, 한지장인 및 유관기관 관계자 간담회

15.10.1, 정부서울청사, 자치단체 관계관 회의

15.10.1, 정부서울청사, 자치단체 관계관 회의

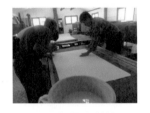

15.10.7, 전북 완주, 대승한지마을

15.10.7, 전북 완주, 대승한지마을

15.10.18, 경기 하남, 황촉규 수확

15.10.18, 경기 하남, 황촉규 수확

15.10.19, 정부서울청사, 한지장인 및 유관기관 간담회

15.10.19, 정부서울청사, 한지장인 및 유관기관 간담회

15.10.21, 전북 완주, 대승한지마을 도침실시

15.10.21, 전북 완주, 대승한지마을 도침실시

15.11.29, 국립중앙도서관, 조선총독부 자료검색

15.11.29, 국립중앙도서관, 조선총독부자료검색

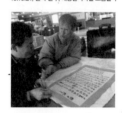
15.11.27, 한지산업지원센터, 정조간찰 시편 채취 협의

15.11.27, 전주 기린산방, 정조간찰 시편 채취

15.12.1, 전북 완주, 대승한지마을 도침실시

15.12.6, 전북 완주, 대승한지마을 도침실시

15.12.6, 전주, 한국전통문화전당 한지산업지원센터

15.12.10, 강원 평창, 메밀재 제작

15.12.10, 강원 평창, 메밀재 제작

15.12.10, 강원 평창, 봉평면사무소, 한지장과 제작표준 토의

15.12.10, 강원 평창, 한지장과 제작표준에 관한 토의

15.12.16, 보도자료, "독립유공자 훈·포장 증서 전통한지로 한다"

197

제6장 전통한지 진흥을 위한 정책연구

6. 전통한지 어떻게 진흥할 것인가?

가. 전통한지 진흥 기본전략 및 추진방향

전통한지를 진흥시켜 세계시장에 진출하기 위해서는 지금까지 원형상실→ 수요감소→ 품질저하→ 가격상승→ 수요부재→ 공장폐업의 악순환 고리를 단절시켜 원형재현→ 수요창출→ 품질향상→ 원가절감→ 수요확대→ 기술향상→ 세계시장 진출확대의 선순환구조로 전환시켜야 한다.

기본전략
품질관리, 수요확대 및 기술향상의 선순환 구조를 확립, 이를 바탕으로 세계시장 진출 확대

악순환	선순환
원형상실	원형재현('15.12월)
↓	↓
인쇄·서화용 불가	수요창출
↓	↓
수요감소	품질향상·원가절감
↓	↓
가격상승·품질저하	수요확산
↓	↓
수요없음	기술·품질향상
↓	↓
한지공장 폐업	세계시장 진출

추진방향

(추진체계) 중앙정부·지방자치단체가 직접 추진 및 범정부적인 협업
· 중앙정부 또는 지방자치단체가 주도적 역할 수행
· 전 중앙부처·자치단체·공공기관이 전통한지 표준화를 위한 유기적인 협력

(법제화·제도화) 법령·자치법규에 표준화 내용을 담아 제도화
· 문화체육관광부 소관 '한지육성' 관련 법령 및 자치단체 조례·규칙에 한지품질 표준화 근거 마련
· 문화재 수리·복원, 임명장·표창장 및 외교문서 등 중요기록물에 한지 사용 의무화 규정

(시행 및 사후관리) 정부부문 한지사업 시 엄격 적용 및 검증 등 사후관리 철저
· 정부·자치단체·공공기관의 한지사업, 한지 구입 및 입찰공고시 한지품질 표준 준수
· 한지산업지원센터가 납품한 한지품질에 대한 과학적인 데이터 분석 및 검증 실시
　※ 가칭 '한지서고' 또는 '한지보관은행' 운영, 한지샘플을 수집·영구 보관하는 방안 검토

(한지 수요창출) 정부부문의 한지 수요창출 위해 합리적·적극적인 노력
· 해당 자치단체에서 한지를 사용하지 않으면서 해외·국내 타 기관에 홍보하는 방식 지양
· 한지를 직접 사용해 본 결과를 바탕으로 '용도'와 '한지품질'을 설명하여 사용 권유

(홍보예시)
"이 제품은 100% 한국산 닥, 천연잿물 삶기, 닥 방망이 두드림, 일광 류수표백, 황촉규 사용, 일광 건조 및 40℃ 이하 건조, 화학첨가물 배제, 섬유 손상 없는 전통도침, 정조친필편지 수준 밀도, 내절강도 2,000 이상, PH(수소이온농도) 6.5-7.0 준수했다. 중요기록물에 사용할 경우 천 년 이상 보존 가능하다."
※ 한지산업지원센터 등 과학적데이터를 제시하며 정확한 품질정보를 알려 소비자 신뢰회복

나. 전통한지 진흥을 위한 실천방안

전통한지에 관심을 갖게 된 후부터 '문화재와 역사 속에만 머물고 있는 우리의 전통한지를 현재 활용되는 기록매체로 발전'시키려면 정부부문에서는 무엇을 해야 할지 고민해 왔다. 2017년 12월 18일 국회의원회관에서 개최된 '전통한지 진흥을 위한 대토론회'와 2018년 2월 21일 한국전통문화전당에서 열린 '전통한지 부활을 위한 대토론회'에 발표자로 참여하면서

제안했던 내용과 추가 발굴한 사항을 중심으로 전통한지 진흥을 위한 세부 실천과제를 제시하면 다음과 같다.

1) 정부부문 중요기록물 및 문화재에 한지 사용 의무화

중앙부처, 지방자치단체 및 공공기관 등 정부부문에서는 국무회의록, 외교문서, 훈장증서, 임명장 및 문화재 관련 문서 등에 한지를 사용하도록 의무화하는 방안을 검토할 필요가 있다. 영구기록물이나 30년 이상 보존기록물 중 중요기록물과 같이 보존성이 필요한 기록물을 작성할 때에는 한지를 사용하도록 상훈·문화재 관련 법령 등에 반영했으면 좋겠다. 현재 공공기록물 관리에 관한 법률 시행규칙의 기록재료 관련 규정[31]을 보완·발전시키는 방안도 검토해 봄직하다.

다음의 〈표〉에서 보는 바와 같이 30년 이상 보존기록물에 대해서는 종이, 잉크 및 필기구를 보존성이 우수한 기록재료를 사용하도록 규정하고 있다. 아울러 공공기록물 뿐만 아니라 문화재 수리·복원·복제에도 반드시 한지를 사용하도록 의무화하는 방안을 검토할 필요가 있다. 중앙부처 법령이나 지방자치단체 조례로 한지 사용을 의무화하는 것에 대해서는 208쪽 '전통한지 표준화 세부 추진방안에서 보다 상세하게 설명하겠다.

31 기록재료 관련 규정.
 * 공공기록물관리에 관한 법률 제29조(기록매체 및 용품 등) ② 중앙기록물관리기관의 장은 기록물관리에 사용되는 기록매체·재료 등에 관하여 보존에 적합한 규격을 정하여야 하며, 그 규격의 제정·관리 및 인증 등에 필요한 사항은 대통령령으로 정한다.
 * 공공기록물 관리에 관한 법률시행령 제61조(기록매체 및 재료규격 제·개정 등) ① 법 제29조 제2항에 따라 중앙기록물관리기관의 장이 기록매체 및 재료의 규격을 제·개정, 폐지하고자 하는 경우에는 국가기록관리위원회의 심의를 거쳐야 한다. 이 경우 표준관련 사항은 전문위원회에 사전 심의를 의뢰할 수 있다.
 ② 중앙기록물관리기관의 장은 제1항에 따라 확정된 규격을 관보 또는 정보통신망을 통하여 고시하여야 한다.
 ③ 기록매체 및 재료 규격 등의 인증은 중앙기록물관리기관에서 시행하되, 전문적인 시험이 필요한 경우에는 인증업무의 일부 또는 전부를 공인된 전문시험·검사기관에 의뢰하여 실시할 수 있다.
 * 공공기록물 관리에 관한 법률 시행규칙 제38조(기록재료의 기준)영 제61조에 따른 기록재료의 기준은 별표 15와 같다.

〈30년 이상 보존기록물의 기록재료(공공기록물 관리에 관한 법률 시행규칙 제38조 별표15)〉

구분	재료기준	비고
1. 종이	- 문서의 작성은 한지류 및 보존용지 1종인 보존 복사용지, 보존백상지, 보존아트지로 작성 - 문서의 보관은 보존용 판지로 제작된 장기보존 용 표지 또는 보관용기에 보관	- 보존용지 1종 규격 화학펄프 100퍼센트, pH 7.5 이상, 탄산칼슘 2 퍼센트 이상 - 보존용 판지 규격 pH 7.5 이상, 탄산칼슘 3퍼센트 이상
2. 잉크	- 먹, 탄소형·안료형 잉크, 보존용 잉크 사용	- pH 7.0 이상, 내광성 4호 이상, 산·알칼리용액 (표백제 포함)에 무변화
3. 필기구	- 사무용 프린터용 토너, 탄소형 싸인펜, 흑색 안 료형 필기구류 및 보존용 필기구류	- pH 7.0 이상, 내광성 4호 이상, 산·알칼리용액 (표백제 포함)에 무변화

한지 진흥정책에서 가장 시급한 것은 전통한지 한지장이 만든 한지의 판로를 확보하는 것이다. 이를 위해서는 정부부문에서 한지 소비를 늘리는 방안이 필요하다. 특히 앞장서야 할 곳은 전국 기초 지방자치단체 중에서 수록한지 업체를 보유하고 있는 12개 시군이다. 경기도 가평군, 강원도 원주시, 충청북도 괴산군, 전라북도 전주시·완주군·임실군, 경상북도 안동시·문경시·경주시·청송군, 경상남도 의령군·함양군이다. 필자는 해당 시군 공무원들을 만날 때면 자주 물어 본다. "최근 5년~3년 동안 또는 1년 동안 지역의 한지장이 만든 한지를 몇 장이나 구입해서 사용했는지?" "지금까지 한지 홍보는 누구를 대상으로 했는지?" "한지를 생산하는 해당 시군에서 한지를 구입해서 쓰지 않으면서 국내 다른 기관과 해외에 홍보하는 경우 효과는 어느 정도인지?" 시원한 답을 듣지 못했다.

2018년도 들어서부터 전주시를 비롯한 일부 시군에서 한지 구입에 나선다는 반갑고도 기쁜 소식이 들린다. 수록한지 업체를 보유한 지방자치단체부터 중요기록물이나 문화재 수리 등에 한지 사용을 의무화했으면 좋겠다. 이것은 전통한지 산업을 살리는 일이기도 하지만 기록물과 문화의 품격을 높이는 일이기도 하다.

2) 문화재 수리·복원 등에 사용되는 한지의 품질기준 마련(전통한지 표준화)

2017년도 국정감사에서 문화재 수리에 중국종이, 화학지 및 동남아산 저질포장재를 사용한다는 지적이 있었다는 내용을 앞서 149쪽에서 설명한 바 있다. 문화재는 오늘의 우리 세대는 물론이거니와 미래의 후손들이 함께 향유해야 할 소중한 문화자산이다. 당연히 보존 관리에 최선을 다해야 하고 최고 품질의 재료를 사용해야 한다. 문화재 수리, 복원 및 복제에 사용되는 한지는 최고의 품질이어야 한다. 재료에서는 국산 닥, 잿물은 천연잿물, 분산제는 황촉규 등 식물성 분산제를 사용해야 한다.

제조방식에서는 유수세척 표백, 손으로 두드림, 외발뜨기, 일광 건조 또는 저온 건조, 도침을 하는 경우에는 고품질 도침을 적용해야 한다. 소중한 우리 문화유산을 부끄럽지 않게 후대에 물려주어야 한다. 나아가 일본이 석권하고 있는 문화재 수리용 세계 종이시장에 우리 전통한지의 진출을 확대하기 위해서는 재료와 제조방식에 대한 품질기준을 마련하는 등 표준화가 필요하다. 전통한지 표준화를 위한 세부추진 방안은 뒤에서 상세하게 살펴보겠다.

3) 기록보존용 한지를 생활용품 한지와 구분하고 기술혁신

문화재 복원, 서화·인쇄 등 기록보존용 한지는 보존성이 매우 중요하므로 100% 국내산 닥만을 사용하도록 유도해야 한다. 벽지, 장판, 창호 등 생활용품 기계한지 업체는 주로 대량 생산체제인 경우가 많다. 동남아시아 산 수입 닥보다 3~10배가량 가격이 비싼 국내산 닥을 사용하면 생산원가가 높아 산업경쟁력이 떨어지므로 일부 수입산 닥을 쓰는 것이 불가피한 측면이 있다. 하지만 수작업으로 이루어지는 수록한지를 제작하면서 저렴한 수입산 닥으로 '형태만 한지'를 만들어 저가에 판매하는 것은 한지업체에서도 이윤이 거의 남지 않을 뿐만 아니라 소비자 입장에서도 대만산, 중국산 등 수입종이를 구입해서 사용하는 것이 유리할 것 같다. 따라서 수록한지는 100% 국산 닥으로 만들고, 생활용품 기계한지는 국산 닥과 수입산 닥을 선택해서 사용하도록 구분하는 것이 좋을 것 같다. 이 경우 닥의 원산지 표시를 엄

격히 할 필요가 있다.

또한 연구 개발에 있어서도 생활 공예품 한지와는 엄격히 구분하여 서화용 한지에 특화하여 닥나무 DNA연구, 닥나무 품종별 종이 특성 연구 및 사용 목적별 최적 제품 개발에 노력을 기울이는 것이 바람직하다. 국산 닥을 이용한 다양한 제품 개발 및 발전가능성을 가볍게 보거나 필요 없다는 것은 결코 아니다. 음향기기, 첨단과학 장비, 초고가 섬유, 화장품 재료 등 분야에도 연구개발을 지속해야 한다. 다만 전통한지가 전통적으로 지녔던 최대 강점인 질기고 광택이 나며 보존성이 뛰어난 특성을 극대화 할 수 있는 서화용 한지, 기록보존용 한지의 자리매김이 우선되었으면 좋겠다는 생각이다.

4) 정부 차원의 수요확산 노력

행정안전부의 훈·포장, 대통령·국무총리 표창증서[32]에 모두 한지(4합지)를 사용할 경우 연간 약 3만 명에 한지(93cm×63cm) 5,000매 이상이 필요할 것으로 추정된다. 금액으로는 약 4억 원 이상 전통한지 수요가 창출된다. 이렇게 될 경우 전통한지 공장이 10개 이상 살아 날 수 있다. 국회와 법원, 헌법재판소, 중앙선거관리위원회 등의 중요문서에도 한지 사용이 검토되었으면 좋겠다. 아울러 국가, 지방자치단체와 공공기관·출연기관의 임명장, 표창장에도 한지 사용을 검토할 필요가 있다. 37개 국가기관, 17개 광역 및 226개 기초자치단체 총 280개 기관에서 기관별로 한지(2합지)를 100매(약 500만 원)씩 구입할 경우 14억 원에 해당되어 전통한지 공장 28개 이상을 살릴 수 있다. 인사혁신처의 임명장, 행정안전부의 국무회의록, 외교부의 외교문서에도 한지 사용을 검토할 수 있다. 경복궁과 창덕궁을 비롯한 궁궐 문화재에 사용되는 창호지, 벽지 등은 국산 닥으로 만든 전통한지를 사용하도록 해야 한다. 한국은행은 우즈베키스탄산 목화를 수입하여 지폐 제작에 사용한다. 일본의 경우 일본의 민족

32 상훈법시행령 제17조 별지 및 정부표창 규정 제11조 별지에 훈·포장 및 대통령·국무총리표창 증서 제작에 한지를 사용하도록 하는 근거 있음.

정서가 담긴 삼지닥으로 지폐를 제작하고 있음을 참고하여 우리도 한지로 지폐를 만드는 방안을 검토할 필요가 있다. 그리고 대학의 학위증서, 초·중·고 서예 교재 등으로도 한지수요를 넓혀 가는 것이 좋겠다.

5) 연구 용역사업의 내실화

조달청 나라장터를 통해 직접 확인해 본 결과에 의하면 2014년 1월부터 2018년 12월 말까지 최근 5년간 중앙부처 및 지방자치단체 등에서는 총 8억 6,500만 원의 예산을 들여 16건의 연구용역을 실시한 것으로 나타났다. 중앙부처와 지방자치단체 또는 공공기관에서 실시하는 전통한지 관련 연구용역 사업은 올바른 정책방향을 제시하거나 전통한지 수요확대 또는 품질을 향상시키는 등 실효성 있는 내용으로 추진되어야 한다. 정책용역이든지 기술용역이든지 간에 용역사업의 결과, 직·간접적으로 전통한지 업체가 만든 한지 1장, 농가가 생산한 닥피 1kg의 수요도 창출하지 못한다면 과연 실효성이 있는 것인지 살펴볼 필요가 있다. 또한 성과를 거둔 연구용역의 경우에도 연구용역 결과를 적극적으로 공유하여 유관 중앙부처, 지방자치단체 및 공공기관 등에서 쉽게 활용할 수 있도록 해야 한다.

6) 전통한지 제조업체에 대한 체계적인 시설지원

과거 국가무형문화재 한지업체 2곳(현재는 1곳)에 한지 제조 시설 개선을 위한 정부지원이 이루어지지 않았음을 확인한 적이 있다. 앞으로는 국가무형문화재 한지업체와 지방무형문화재 6곳 뿐만 아니라 전국에서 어렵게 전통문화를 이어오고 있는 21개 수록한지 업체 전체에 대해 시설지원이 이루어졌으면 좋겠다. 조선시대에는 수만 개가 넘었고 22년 전에는 64곳에 이르던 수록한지 업체는 현재 21곳으로 겨우 명맥만을 유지하는 참담한 현실이다. 21곳 전통한지 제조업체 중에서 어느 한 곳도 소중하지 않은 곳이 없다.

7) 제조업체는 가칭 '닥 생산 농가 표시제' 등 자발적인 노력 전개

전통한지의 품질을 높이고 전통한지를 사용하려는 소비자에게 신뢰도를 높이기 위해서는 전통한지 제조업체의 노력이 중요하다. 현재 전통한지 업체에서 사용하는 닥은 값은 비싸지만 품질이 좋은 국산 닥과 값은 싸지만 품질이 떨어지는 수입산(주로 태국 등 동남아시아) 닥이 섞여 있는 것으로 알려져 있다. 국산 닥은 수요가 감소하여 재배 농가도 많지 않다. 전통한지 업체는 경영이 어려워 폐업이 늘어나고 있음을 앞에서 살펴보았다. 벽지와 장판지 등과 같은 생활용품을 만드는 데 수입산 닥에 비해 3~10배 이상 비싼 국산 닥을 사용할 경우 원가가 상승하여 일반적으로는 수지를 맞출 수가 없다. 제조업체에서는 생활용품 제품에는 경비절감을 위해 수입산 닥을 쓸 수밖에 없다. 소비자는 구체적으로 따져보지 않은 채 수입산 닥을 쓴다며 한지제품 전반에 불신을 하는 것이 현실이다. 보존성이 요구되는 문화재 수리·기록보존용 등의 한지에는 국산 닥을 사용하여 제값을 받도록 하고 기타 생필품 등에 사용되는 제품은 수입산 닥으로 제조원가를 절감하도록 하는 것이 현실적인 방향이라고 본다.

이를 위해 전통한지 제조업체가 국산 닥으로 만든 제품을 판매할 때에는 국산 닥을 생산한 지역, 생산자 명, 수량, 구입일자 등을 표시하는 가칭 '닥 생산 농가 표시제'를 운용했으면 좋겠다.

참고로 농축수산물의 예를 보자. 일부 농축수산물의 경우 수입산 제품이 밀려오면 국내 농축수산업에 종사하는 농축산 농가와 어업 종사자들은 모두 폐업할 수밖에 없지 않을까 우려하는 목소리가 있었다. 하지만 수입하기 전보다 어려워지긴 했지만 여전히 국내 제품은 품질을 향상시키고 수입제품과 경쟁을 벌이고 있다. 우려했던 바와 같은 폐업이 아니라 수입제품과 경쟁하는 구도로 갈수 있었던 것은 시장에서 국산제품과 수입산 제품을 구분해주기 때문이 아닌가 생각된다. 따라서 전통한지 제조업체에서도 이를 참고해서 '닥 생산 농가 표시제'를 실시할 필요가 있다고 본다. 다만, 정부와 지방자치단체 등 정부부문에서 '닥 생산 농가 표시제'를 운용하기보다는 21곳 전통한지 업체가 자발적으로 실시하는 것이 실효

205

성이 있을 것 같다.

8) 세계시장 진출 방안 모색과 효과적인 해외 홍보

탈라스 등 세계적인 문화재 보존재료 판매업체의 시장 동향을 파악하는 것이 중요하다. 세계 문화재용 종이 시장을 석권하고 있는 일본 화지의 세계시장 진출 성공사례와 더불어 최근 전폭적인 국가지원이 이루어지는 것으로 알려진 중국 선지의 국가 지원 실태 등을 참고하여 한지 발전 및 세계시장 진출 확대 방안을 모색할 필요가 있다.

해외홍보를 할 때에는 외국인이 실제 사용할 수 있는 한지로 홍보를 해야 한다. 효과적인 홍보사례를 하나 소개하겠다.

2017년 5월 인도 국립현대미술관 개인 초대전에서 김호석 화백은 한지워크숍을 실시했다. 이 자리에서 상당한 가격의 전통방식으로 표면 처리된 전통한지 300장을 인도·유럽 등에서 온 미술가에게 무료로 제공했다. 한지에 실제 그림을 그려본 미술가들로부터 큰 호응을 얻었을 뿐만 아니라 인도 국립현대미술관으로부터 한지를 수입하겠다는 제안을 받기도 했다.

2017년 5월 인도 뉴델리, 인도 국립현대미술관에서 열린 한지워크숍 장면

9) 중앙부처의 전통한지 진흥 역할조정, 기능보강 및 협업강화

문화체육관광부와 문화재청의 직제 및 직제시행규칙에는 '한지'가 별도로 규정되어 있지 않다. 이는 종이문화재 수리·복원 등에 한지를 체계적으로 사용하지 않는 현상과 무관하지

않아 보인다. 직제에 '한지'를 반영하여 보다 책임성 있게 업무가 추진되었으면 좋겠다.

　　문화체육관광부는 상당 부분의 한지 사업을 민간경상 보조 형태로 추진했다. 이로써 재단법인 '한국전통공예디자인문화진흥원'이 한지사업의 시행 주체가 되기도 했다. 이 과정에서 문화재 수리·복원용 등과 같이 보존성이 매우 중요시되는 수록한지[33]와 벽지, 장판, 부채 등 생활용품 한지가 혼재됨으로써 수록한지 또는 기록보존용 한지의 연구 발전에 집중할 수 없었던 것이 아닌가 하는 생각이 든다. 앞으로 '한국전통공예디자인문화진흥원'에서는 공예와 디자인을 중심으로 공예한지, 생활한지에 한정해서 사업을 추진하는 것이 좋겠다. 보존성을 필요로 하는 기록보존용한지, 문화재수리·복원·복제용 등 수록한지는 문화체육관광부가 직접 추진하거나 다른 기관에서 맡도록 역할을 조정하는 것이 바람직하다고 본다.

　　국가기록원은 전통한지를 종이 기록물의 복원·복제용으로 주로 사용해 왔다. 영구기록물과 30년 이상 보존되는 중요문서를 기록하는 기록매체로서 한지를 사용하는 부분에서는 아직 큰 성과를 거두지 못한 것으로 알고 있다.

　　한지 진흥정책이 성공하기 위해서는 각 부처 관련부서의 기능을 보강하는 한편 범정부적인 협업이 필요하다. 지금까지 산림청에서는 닥나무 품종연구가 거의 이루어지지 못했던 것 같다. 이제는 닥나무 품종연구와 우수 품종 육성에 나설 필요가 있다. 한지를 문화적인 측면에서 진흥해야 한다면 문화체육관광부에서 한지진흥정책을 총괄하는 것이 좋겠고 산업적인 관점에서 진흥을 하고자 한다면 경제·산업을 맡고 있는 다른 부처에서 총괄하게 할 수도 있을 것 같다. 또한 문화재청에서는 문화재용 한지 진흥, 국가기록원에서는 기록용한지를 연구하고 발전시킬 수 있도록 인력과 예산을 뒷받침할 필요가 있다. 부처 간의 칸막이를 뛰어넘는 협의체를 구성해서 한지 진흥정책이 시너지효과를 거둘 수 있어야 한다. 역사 속의 한지를 현재 활용되는 기록매체로 발전시키려는 노력이 필요하다.

33　전철(2012), 『한지의 이해』 수록한지는 "닥나무 인피섬유나 다른 식물의 섬유 등을 원료로 하고, 발을 사용하여 손으로 초지한 종이."

부·청 부서		업무분장(직제규칙)	현황	향후 추진방향 검토
산림청	산림자원과	산림용 종자·묘목 품종보호	닥나무 품종연구 활성화 되지 않음	닥나무 품종연구 및 우수 품종 육성
	국립산림과학원	삼림자원, 임목육종시험·연구·조사		
문화체육관광부 전통문화과		전통문화 정책 수립, 세계화, 연구 및 보급 등	문화체육관광부와 그 소속기관 직제 및 직제 시행규칙에 '한지'를 별도로 규정하고 있지 않음 ※한글은 직제와 직제시행규칙, 한옥은 직제시행규칙에 있음	문체부 특정부서 또는 경제·산업부처 등에서 한지 진흥정책 총괄추진 검토
문화 재청	무형문화재과	무형문화재 지정·보호·전승		전통한지 분야중 문화재용한지(수리·복원·복제·배접 등)는 현행대로 문화재보존과학센터 등 추진 검토
	국립무형유산원	전승지원과, 조사연구기록과, 무형유산진흥과	문화재청과 그 소속기관 직제 및 직제시행규칙에도 "한지" 직접규정 없음	한국전통공예디자인문화진흥원은 공예·생활한지에만 집중하는 방안 검토 (기록보존·문화재용 제외)
	국립문화재연구소 문화재보존과학센터	문화재의 보존처리 수행	진흥정책 총괄 및 실행부서 등 구체화되지 않음	
행정안전부 국가기록원		수복용 한지 등 기록물 복원·복제의 재료 및 기술연구	복원·복제용 한지 위주로 활용, 현재 기록물(중요 문서 등)에는 한지를 거의 사용하지 않음	전통한지 분야중 기록용 한지(서화용, 훈장용, 임명 장용, 중요문서 등) 활용 검토

다. 전통한지 표준화 세부 추진방안

1) 전통한지 표준화의 정의

2015년에 행정안전부는 '훈장용지 개선을 통한 전통한지 원형재현 사업'에서 1920년 전후의 조선총독부 문서를 근거로 전통한지를 "일제강점기 왜곡 변형되기 이전의 한지·조선지 제작 방식으로 만든 한지"로 정의 했음을 앞에서 살펴보았다.

전통한지의 표준화는 "전통한지 제조과정에서 정해진 전통방식의 재료와 제조공정을 준수하고, 일정한 한지 품질규격을 유지하도록 모범을 제시하는 것"으로 정의하고자 한다.

2) 전통한지 표준화의 필요성

전통한지 표준화의 필요성은 다음과 같다.

첫째, 한지장에게 전통한지의 재료, 제작방식 및 품질의 목표를 제시함으로써 전통한지 제조 기술력 향상을 촉진할 수 있다.

둘째, 한지 소비자에게 정확한 한지 품질정보를 제공함으로써 한지에 대한 국내외 소비자들의 신뢰성을 높여 수요를 확대하게 할 수 있다.

셋째, 한지산업의 진흥을 가져올 수 있을 것으로 예상된다. 즉, 종전에는 한지장의 기술력향상 노력이 미흡했고 소비자의 신뢰가 부족하여 전통한지 산업이 침체되었지만 표준화가 이루어지면 전통한지 제조 기술력이 높아지고 소비자 신뢰가 향상되어 한지산업 진흥을 촉진할 것으로 기대된다.

넷째, 세계 기록강국 한국의 기록물 품격을 향상시킬 수 있다. 우리나라는 유네스코 세계기록유산[34]이 16건으로 수에 있어서 세계 4위, 아시아·태평양 지역 1위이다. 중국과 일본보다 앞서 있다. 이와 같이 기록물을 온전히 간직할 수 있게 된 것은 보존성이 우수한 한지 덕분이다. 앞으로 한지 사용을 늘리게 되면 기록물의 품질이 우수해진다. 아울러 한지 사용과 더불어 전통 먹을 연구하고 잉크에 활용하는 방안도 검토할 필요가 있다.

다섯째, 예술작품의 보존성이 강화된다. 162쪽 그림 〈춘우정 순절투수도〉(김호석 1973년) 작품을 통해 전주에서 생산된 화선지를 사용함으로써 예술작품이 훼손된 사례를 보았다. 김호석 화백은 40년 이상 한지를 연구해 왔고 한지업체에 전통방식의 한지 제작을 의뢰하여

34 세계기록유산 16건 : 훈민정음(97), 조선왕조실록(97), 승정원일기(01), 직지심체요절(01), 조선왕조의궤(07), 팔만대장경판(07), 동의보감(09), 일성록(11), 5.18민주화운동(11), 난중일기(13), 새마을운동(13), 유교책판(15), KBS이산가족기록물(15), 조선왕실어보와 어책(17), 조선통신사기록(17), 국채보상기록물(17).

사용하는 것으로 잘 알려져 있다. 30년 전부터는 직접 개발한 도침(후처리)기술로 표면처리를 하여 사용해 오고 있다.

그런데 지금부터 45년 전인 고등학교 1학년 때에는 여느 화가들처럼 화선지에 그림을 그렸다. 독립유공자인 고조부의 〈순절투수도〉를 지극한 정성으로 그렸음에도 종이는 화선지였다. 화선지는 섬유입자가 쉽게 열화(산성화)되어 종이가 바스러지는 특징을 지닌다는 것을 당시에는 알지 못했다. 알았다 하더라도 한지를 특별 주문해서 사용할 만큼 경제적인 형편이 허락하지 않았다고 한다. 고조부의 독립정신, 민족정신을 화폭에 그렸지만 종이가 일제에 의해 왜곡 변형된 화선지였기에 결국 민족전통문화의 훼손된 일면을 보여주게 되었다.

서화가나 대다수의 국민들은 이와 같이 왜곡 변형된 한지의 역사와 화선지의 폐해를 모른 채 화선지를 사용하고 있으며 일부는 화선지도 한지라며 잘못 이해하고 있다. 화선지 사용으로 인한 작품 훼손 사례는 주변에서도 쉽게 볼 수 있다. 모 지방자치단체가 운영하는 미술관에는 저명한 한국화가의 작품이 전시되어 있다. 이 작품은 20년이 되지 않았는데도 훼손이 심해 최근에 보수를 해야 했다. 한지가 아닌 화선지를 사용했음이 틀림없다.

210

〈 조선시대 전통한지와 현대의 기록물 품질 비교 〉[35]

최진립 장군(1568-1636) 홍패교지 1594년
무과 합격증서 (출처: 한국학중앙연구원 장서각)

대한민국과 일본국 간의 기본관계에 관한 조약,
1965년 6월(출처: 국가기록원)

한국의 전통한지

3) 법률과 조례에 "전통한지"에 대한 정의 새롭게 정립

2018년 12월 현재 중앙부처에는 전통한지 육성·지원 관련 법률이 없으며 김광수 의원 등 10인이 2017년 3월 28일 한지문화산업진흥법안[36]을 국회 문화체육관광위원회에 제출했을 뿐이다. 이 법안 제2조(정의)에서는 "한지"란 닥나무 인피섬유를 주원료로 사용하여 제조한 우리 고유의 종이를 말한다고 규정하고 있다. "전통한지"에 대한 정의는 별도로 없는 상태이다. 중앙부처 법률에 "전통한지"에 대한 개념을 명확히 정립할 필요가 있다고 본다.

한편, 한지 육성·지원 관련 조례가 제정된 전주시, 원주시, 안동시, 의령군 4곳의 조례에서 규정한 전통한지의 정의는 다음 표 〈4개 시·군 조례에서 정한 전통한지 정의〉와 같다.

원주시에서는 직접적으로 "한지"를 정의하지 않았으며 "한지산업"을 한지 및 한지를 이용한 관련제품의 생산·가공·유통사업, 한지관련 창업·보육·연구사업, 한지원료 생산사업, 닥나무 재배 및 닥나무를 이용한 제품의 생산사업과 이와 관련된 부가가치 창출산업으로 시장이 인정하는 것을 말한다고 규정한 것이 전부이다.

전주시에서는 "전통한지"를 국내산 닥나무 인피섬유를 주원료로 이용하고 반드시 목재 및 기타 펄프는 사용하지 않아야 하며 각 제조공정을 전통식 방법에 따르되 고해와 건조 공정만 동력을 이용해 제조한 한지를 말한다고 규정했다. 여기서 고해와 건조 공정만 동력을 이용한다는 부분은 재고할 필요가 있다. 왜냐하면 고해의 경우 176쪽에서 살펴본 바와 같이 동력을 사용하게 되면 종이의 품질이 떨어진다. 또한 100여 년만에 전통한지의 원형을 재현하는 데 성공했다는 평가를 받고 있는 2015년 행정안전부 훈장증서 개선사업에서도 비터와 같은 기계적인 장치를 일절 배제하고 닥방망이로 두드려 고해를 하도록 한 바 있다. 만약에

35 2016년 세계기록총회(2016.9.6.~9.9. 서울 코엑스) 기간 중 안동한지와 공동으로 전통한지와 복사용지에 대한 내절강도 측정(KS M ISO 5626 : KI ISO 기준에 의함) 결과 전통한지 홑지는 가로방향 평균 5,071회, 세로방향 평균 1,738회인데 비해 복사용지는 가로방향 평균 14회, 세로방향 평균 27회에 불과했다. 종이의 내절강도는 보존성에 절대적인 영향을 미친다.

36 출처 : 국회 의안정보시스템

조례명	전통한지의 정의	비 고
원주시 옻·한지산업 육성 및 지원 조례 (08.11.20제정, 18.4.13)	제2조(정의) 이 조례에서 사용하는 용어의 뜻은 다음 각 호와 같다. 1. "옻산업"이란 옻을 이용한 공예·가공산업, 옻관련 창업·보육·연구사업, 옻나무 재배사업, 옻칠액 생산사업, 유통사업 등의 부가가치 창출 산업으로서 원주시장(이하 "시장"이라 한다)이 인정하는 것을 말한다. 2. "한지산업"이란 한지 및 한지를 이용한 관련제품의 생산·가공·유통사업, 한지관련 창업·보육·연구사업, 한지원료 생산사업, 닥나무 재배 및 닥나무를 이용한 제품의 생산사업과 이와 관련된 부가가치 창출산업으로 시장이 인정하는 것을 말한다.〈개정 2019.04.12.〉	
전주시 한지산업 육성 및 지원 조례 (16.5.30제정)	제2조(정의) 이 조례에서 사용하는 용어의 뜻은 다음 각 호와 같다. 1. **"전통한지"란 국내산 닥나무 인피섬유를 주원료로 이용하고 반드시 목재 및 기타 펄프는 사용하지 않아야 하며 각 제조공정을 전통식 방법에 따르되 고해와 건조 공정만 동력을 이용해 제조한 한지를 말한다.** 2. "전주한지"란 전주지역에 주된 사무소를 둔 한지 제조 업체가 닥나무 인피섬유를 이용해서 생산, 가공한 종이를 말한다. 3. "한지산업"이란 한지 및 한지를 이용한 관련제품의 생산·가공·유통사업, 한지원료 생산사업, 닥나무 재배 및 닥나무를 이용한 제품의 생산사업과 이와 관련된 부가가치 창출산업을 말한다. 4. "전주한지장"이라 함은 전주한지의 생산·제조 등에서 숙련된 기술을 가지고 한지산업에 장기간 종사하여 이 조례에 의하여 전주한지장인으로 선정된 사람을 말한다.	
의령 전통한지 육성·지원 조례 (17.04.12제정 18.8.1)	제2조(정의) 이 조례에서 사용하는 용어의 뜻은 다음과 같다. 1. **"전통한지"란 국내산 닥나무 인피섬유를 주원료로 이용하고 반드시 목재 및 기타 펄프는 사용하지 않아야 하며, 각 제조공정을 전통식 방법으로 따르되 고해, 건조, 도침 공정만 동력을 이용해 제조한 한지를 말한다.** 2. "의령 전통한지"란 의령지역에 주된 사무소를 둔 한지 제조 업체가 닥나무 인피섬유를 이용해서 생산, 가공한 종이를 말한다. 3. "문화상품"이란 예술성·창의성·오락성·여가성·대중성(이하 "문화적 요소"라 한다)에 체화되어 경제적 부가가치를 창출하는 유형·무형의 재화(문화콘텐츠, 디지털문화콘텐츠 및 멀티미디어문화콘텐츠를 포함한다)와 그 서비스 및 이들의 복합체를 말한다. 4. "우수 문화상품"이란 문화상품 중 품질이 우수하고 문화적·경제적 부가가치가 있어 생산의 장려 및 우수 문화상품 표시를 통해 널리 홍보하여 육성 및 지원을 할 필요성이 있는 문화상품을 말한다. 5. "의령한지장"이란 의령 전통한지를 계승하여 제조하고 있는 사람 중에서 의령군 전통한지 육성·지원 심의위원회의 심의를 거쳐 지정된 사람을 말한다.〈개정 2018.8.1.〉	

조례명	전통한지의 정의	비 고
의령 전통한지 사용 촉진 조례 (17.04.12제정)	제2조(정의) 이 조례에서 사용하는 용어의 뜻은 다음과 같다. 1."**전통한지**"란 **국내산 닥나무 인피섬유를 주원료로 이용하고 반드시 목재 및 기타 펄프는 사용하지 않아야 하며 각 제조공정을 전통식 방법으로 따르되 고해, 건조, 도침 공정만 동력을 이용해 제조한 한지를 말한다.** 2."의령 전통한지"란 의령지역에 주된 사무소를 둔 한지 제조 업체가 닥나무 인피섬유를 이용해서 생산, 가공한 종이를 말한다.	
안동시 한지산업 육성 및 지원 조례(18.11.16제정)	제2조(정의) 이 조례에서 사용하는 용어의 뜻은 다음 각 호와 같다. 1."**전통한지**"란 **국내산 닥나무 인피섬유를 주원료로 이용하고 반드시 목재 및 그 밖의 펄프는 사용하지 않아야 하며 각 제조공정을 전통식 방법에 따르되 고해와 건조 공정만 동력을 이용해 제조한 한지를 말한다.** 2."안동한지"란 안동시(이하 "시"라 한다)에 주된 사무소를 둔 한지 제조 업체가 닥나무 인피섬유를 이용해서 생산, 가공한 종이를 말한다. 3."한지산업"이란 한지 및 한지를 이용한 관련제품의 생산·가공·유통사업, 한지원료 생산사업, 닥나무 재배 및 닥나무를 이용한 제품의 생산사업과 이와 관련된 부가가치 창출산업을 말한다. 4."안동한지장"이라 함은 안동한지의 생산·제조 등에서 숙련된 기술을 가지고 한지산업에 장기간 종사하여 이 조례에 따라 안동한지장인으로 선정된 사람을 말한다.	

동력을 이용하는 제조방식을 허용하려면 동력을 이용하더라도 입자 파괴를 막을 수 있고 장섬유를 살릴 수 있다는 것을 과학적으로 증명할 수 있어야 한다. 그리고 설사 증명한다 하더라도 고해과정 전부를 기계장치에 맡기는 방법을 전통한지 제조방식으로 볼 수 있는지에 대해서는 심도 있는 검토가 필요하다. 개인적인 의견으로는 기계장치를 이용한 고해를 전통한지로 봐서는 안된다고 생각한다.

또한, 건조의 경우 180쪽에서 본 바와 같이 철판이나 스테인리스 등에 강제로 열을 올리게 되면 열산화로 종이 입자가 파괴되므로 동력을 이용하지 않아야 한다고 본다. 햇볕 아래에 널어 말리는 자연건조를 통해 종이를 원래 크기대로 줄어들게 하여 안정적인 섬유구조를 갖게 해야 한다. 자연건조로 천연 펄프 상태를 유지시켜 주면서 원래보다 깨끗해지고 태양

빛에 의해 자잘한 티가 일광 소독되도록 하는 것이 맞다. 다만 기상조건이 맞지 않는 경우 예외적으로 기타 방법을 적용하는 방안도 검토할 수 있겠으나 이 경우에도 온도는 40도 이하여야 한다.

의령군에서는 "전통한지"를 국내산 닥나무 인피섬유를 주원료로 이용하고 반드시 목재 및 기타 펄프는 사용하지 않아야 하며, 각 제조공정을 전통식 방법으로 따르되 고해, 건조, 도침 공정만 동력을 이용해 제조한 한지를 말한다고 규정했다. 전주시와 다른 것은 고해, 건조 이외에 도침 공정을 추가한 데 있다. 도침의 경우 2015년 행정안전부 사업에서 적용한 기술의 경우처럼 풀칠을 하여 디딜방아로 찧는 과정에서 일부 동력장치를 이용한다는 것인지 아니면 다른 어떤 기계장치를 사용한다는 것인지에 대한 설명이 없다.

안동시에서는 "전통한지"를 국내산 닥나무 인피섬유를 주원료로 이용하고 반드시 목재 및 그 밖의 펄프는 사용하지 않아야 하며 각 제조공정을 전통식 방법에 따르되 고해와 건조 공정만 동력을 이용해 제조한 한지를 말한다고 하여 전주시와 동일하다. 결국 2017년 4월에 조례를 제정한 의령군과 2018년 11월에 조례를 제정한 안동시의 경우 2016년 5월에 조례를 제정한 전주시의 사례를 적극적으로 참고했을 것으로 생각된다.

전통한지에 대한 개념 정립을 하지 않은 원주시, 전통한지에 대한 개념 정립을 정확하게 했다고 볼 수 없는 전주시, 의령군, 안동시 모두 전통한지의 개념부터 새로이 정립할 필요가 있다고 본다. 아울러 전통한지 업체를 보유하고 있으면서도 전통한지 진흥 및 지원 조례조차 제정하지 않은 8개 시·군에서도 조속히 조례를 제정할 필요가 있다고 본다.

국내·외에 '한지'라는 이름으로 유통되는 수많은 종이 제품 중에는 국내산 닥을 주원료로 한 경우도 있지만 수입산 닥을 혼합했거나 수입산 닥만으로 만든 것도 있다. 일부는 목재 펄프를 섞은 경우도 있다. '한지' 중에서 적어도 "전통한지"만큼은 반드시 국내산 닥으로 한정하는 것이 당연하다.

제조 과정에 있어서는 한지장이 손으로 만드는 수록한지는 일부이고 대부분은 기계장

치로 만든다. "전통한지"는 반드시 수록한지여야 하며 특별한 사유가 인정되지 않는 한 기계장치로 만든 종이는 "전통한지"로 보아서는 안 된다고 생각한다.

전통한지 제조업체의 어려운 경영환경은 앞서 살펴보았다. 정부와 지자체에서는 업체의 어려움을 덜어주고 전통한지를 진흥하기 위해 다양한 노력을 기울이고 있다. 하지만 전통한지를 진흥하는 방법으로 "전통한지"의 재료와 제조공정을 쉬운 방법으로 허용하는 것은 적절하지 못하다. 전통한지를 진흥하는 길은 손쉽게 만들 수 있도록 하는 것에 있지 않다. 우수한 제품을 제값 주고 구입해 주는 데 있다고 본다. 우수한 제품을 제값을 주고 살 수 있도록 하려면 제품의 품질이 표준화 되어야 하며, 제품의 품질을 표준화하기 위해서는 전통한지의 개념 정립이 선행돼야 한다.

4) 법률과 조례로 한지 사용 의무화 및 품질 표준화

김광수 의원 등 10인이 2017년 3월 28일 발의한 한지문화산업진흥법안[37]에는 국가와 지방자치단체의 한지문화산업 진흥정책수립·시행, 행·재정 지원 및 한지진흥원 설립 등 획기적인 내용을 포함하고 있다. 하지만 중요기록물에는 한지를 사용해야 한다는 한지 사용 의무화나 한지 품질 표준화 등에 대한 구체화된 내용이 없다는 것은 아쉬운 점이다.

전국 지방자치단체 중에서 수록한지 업체를 보유한 곳은 12개 시·군이며 이 중에서 한지 육성·지원 관련 조례가 제정된 곳은 전주시, 원주시, 안동시, 의령군 4곳이다. 원주시에서는 2008년 11월 20일 전국 최초의 한지 육성 조례라 할 수 있는 「원주시 옻·한지산업 육성 및 지원 조례」를 제정했고, 이어서 전주시에서는 2016년 5월 30일 「전주시 한지산업육성 및 지원 조례」를 제정했고, 의령군에서는 2017년 4월 12일 「의령 전통한지 육성·지원 조례」를 제정했다. 가장 최근인 2018년 11월 16일에는 안동시에서 「안동시 한지산업 육성 및 지원조례」를 제정했다. 위 4개 시·군의 한지육성·지원 조례에서는 시장·군수의 책무 등은 비

37　출처 : 국회 의안정보시스템

교적 잘 규정되어 있지만 중요기록물에 한지 사용을 의무화하는 규정은 없는 실정이다. 아쉬운 부분이다.

중앙부처의 국무회의록, 외교문서, 임명장, 훈장증서 등 중요기록물에 대해서는 전통한지 사용을 의무화하고 아울러 이 중요기록물에 사용되는 한지의 품질규격을 정할 필요가 있다. 우선 위 12개 지방자치단체에서 선도적으로 나서서 표창장, 임명장, 회의록, 협약서 등 중요문서 및 문화재 수리·복원·복제용 등에 전통한지를 사용하도록 의무화하고 이와 더불어 전통한지의 품질 규격을 정하면 될 것이다. 상위 법령에서 한지 사용을 의무화하고 한지품질을 표준화하는 근거가 없다하더라도 조례(조례안 예시)[38]로 제정 가능하다고 생각된다. 상위법령에 하도록 하는 근거가 없지만 하지 말라는 근거도 없기 때문에 조례 제정이 가능하다고 본다.

4개 시군 전통한지 육성·지원 조례 비교

기관	조례·규칙명	주요내용	의미 및 아쉬운 점
원주시	원주시 옻·한지산업 육성 및 지원 조례 (08.11.20제정, 18.4.13)	제3조(시장의 책무) ① 시장은 시(市) 옻·한지산업의 육성·발전을 위하여 적극 노력하여야 한다. 제4조(사업의 지원) ① 시장은 옻·한지산업의 발전을 위하여 옻·닥나무 재배농가, 옻칠액 및 닥원료 생산자, 옻·한지 관련 생산자 단체 및 법인, 가공·보육·창업·유통사업자, 대학·연구기관 등에서 추진하는 사업에 대하여 예산의 범위에서 사업비를 지원할 수 있다.	전국 최초 한지육성조례 시장의 책무 및 한지산업육성 발전을 위한 노력 규정 육성·지원 근거 마련 의미 큼 임명장 등 한지 사용 의무화 및 품질관리 없어 아쉬움
전주시	전주시 한지산업 육성 및 지원 조례 (16.5.30제정)	제3조(시장의 책무) 시장은 전주한지의 전통을 계승하고, 전주시 한지산업의 육성 및 발전을 위하여 필요한 재원 마련 등을 위하여 적극 노력하여야 한다. 제6조(전통한지 우선구매) 시장은 전통한지의 우선구매 촉진을 위해 노력하여야 한다	시장의 책무 및 전통한지 우선구매 노력 규정 육성·지원 근거 마련 의미 큼 임명장 등 한지 사용 의무화 및 품질관리 없어 아쉬움

38　○○시·군 전통한지 육성·지원 조례(예시)
　　제 00조(중요기록물에 전통한지 사용) ① 시장·군수는 ○○시·군의 기록물 중에서 표창장, 임명장, 협약서, 주요 회의록 등 〈별표□□〉에서 정한 중요기록물에는 전통한지를 사용해야 한다. 〈별표□□ 전통한지를 사용해야 하는 중요기록물〉
　　② 시장·군수는 제①항에서 정한 중요기록물에는 〈별표△△〉에서 정한 품질 규격의 전통한지를 사용해야 한다. 〈별표△△중요기록물에 사용하는 전통한지 품질규격〉

기관	조례·규칙명	주요내용	의미 및 아쉬운 점
의령군	의령 전통한지 육성·지원 조례 (17.04.12제정)	제3조(군수의 책무) 의령군수(이하 '군수'라 한다)는 의령 전통한지의 육성 및 발전에 필요한 재원 마련 등을 위하여 적극 노력하여야 한다. 제4조(의령 전통한지 지원) 군수는 의령 전통한지의 육성 및 발전을 위하여 의령 지역의 제조업자, 재배농가, 원료 생산자 및 관련단체·법인 등에서 추진하는 사업에 대하여 예산의 범위에서 사업비를 지원할 수 있다.	군수의 책무 및 한지 우선구매 및 판로지원 노력 규정 구매협조 요청에 관한 세부사항 규정 육성·지원 근거 마련 임명장 등 한지 사용 의무화 및 품질관리 없어 아쉬움
	의령 전통한지 사용 촉진 조례 (17.04.12제정)	제3조(군수의 책무) 군수는 의령 전통한지를 계승하고, 의령 전통한지의 육성 및 발전을 위하여 필요한 재원 마련 및 전통한지의 생활화를 위하여 적극 노력하여야 한다. 제4조(우선구매 및 판로 지원) ① 군수는 의령 전통한지 제품을 우선하여 구매하도록 노력하여야 한다. ② 군수는 의령 전통한지의 수출 및 판로확대를 위하여 우수 제품을 발굴·홍보하고 국내·외 시장 개척 등 지원 시책을 추진하여야 하며, 예산의 범위에서 사업비 일부를 지원할 수 있다. 제5조(구매협조 요청) 군수는 의령 전통한지(전통한지를 응용한 제품을 포함한다)의 판매촉진을 위하여 관내에 소재한 학교, 공공단체 등에 의령 전통한지의 우선구매를 요청할 수 있다.	
안동시	안동시 한지산업 육성 및 지원 조례 (18.11.16제정)	제2조(정의) 1. "전통한지"란 국내산 닥나무 인피섬유를 주원료로 이용하고 반드시 목재 및 그 밖의 펄프는 사용하지 않아야 하며 각 제조공정을 전통식 방법에 따르되 고해와 건조 공정만 동력을 이용해 제조한 한지를 말한다. 제3조(시장의 책무) 안동시장(이하 "시장"이라 한다)는 안동한지의 전통을 계승하고, 시 한지산업의 육성 및 발전을 위하여 필요한 재원 마련 등을 위하여 적극 노력하여야 한다. 제4조(한지산업의 지원) 시장은 시 한지산업의 발전을 위하여 닥나무 재배농가, 닥원료 생산자, 안동한지 제조업자, 관련 단체·법인 등에서 추진하는 사업에 대하여 예산의 범위에서 사업비를 지원할 수 있다. 제6조(전통한지 우선구매 및 구매협조 요청) ① 시장은 전통한지의 우선구매 촉진을 위해 노력하여야 한다. ② 시장은 안동 전통한지(전통한지를 응용한 제품을 포함한다)의 판매촉진을 위하여 관내에 소재한 학교, 공공단체 등에 안동 전통한지의 우선구매를 요청할 수 있다.	시장의 책무, 한지산업 예산지원 및 우선구매 요청 등 한지산업 육성 및 지원 근거마련과 더불어 제2조(정의)에서 목재펄프 배제를 명문화 한 것은 의미가 큼, 임명장 등 한지 사용 의무화가 없는 점은 아쉬운 부분임

217

5) 전통한지에 대한 품질 검증 체계 구축 및 가칭 '한지보관은행'

한지품질의 표준화가 정착되기 위해서는 재료와 제조방식이 어떻게 이루어졌는지 한지품질을 측정할 수 있는 시스템이 마련되어야 한다. 예를 들면 앞서 176쪽에서 언급한 바와 같이 천연잿물을 쓰지 않고 가성소다 등을 잿물로 사용한 후 오랜 시간 동안 세척한 경우에는 쉽게 구분하기 어려운 실정이다.

한지품질을 신속하고 완벽하게 측정할 수 있는 기계장치를 설치하는 한편 장비를 운용할 수 있는 전문인력 확보가 필요하다. 시스템이 갖추어지기 전까지는 국내의 유일한 정부부문 한지 연구소인 한지산업지원센터에 가칭 '한지보관은행'을 만들 필요가 있다. 정부부문에서 구입한 한지에 대해서는 견본을 '한지보관은행'에 두어 한지 발전을 위한 연구자료로 활용하고 향후 손쉽게 한지품질을 측정할 수 있는 시스템이 갖추어지면 검사할 수 있도록 하자는 것이다. 전통한지 소비자에게는 신뢰를 주고 한지장에게는 품질관리를 엄격히 하도록 책임감을 부여할 수 있을 것이다. 한지산업지원센터 임현아 연구실장에게 이와 같은 방안을 제안했다. 그 결과 임 실장으로부터 긍정적인 답변을 받아냈다.

7. 맺는말

이상으로 살펴본 바와 같이 전통한지 산업이 침체되고 제조업체가 폐업이 늘어난 것은 정부의 한지 진흥정책이 효과적으로 이루어지지 못했기 때문이다. 즉 엄격한 품질관리를 통해 전통한지 제조 기술 수준을 유지하는 한편 우수한 품질의 전통한지를 활용하도록 해야 하는데 이를 제대로 하지 못했던 것이다. 전통한지 진흥정책 실패의 원인이자 결과로 나타나는 사례들을 보면 첫째, 문화재 수리·복원 및 복제에는 전통한지를 사용해야 한다는 의무규정이 없을 뿐만 아니라 값싼 수입종이를 사용하여 문제가 되기도 했다. 둘째, 중앙부처와 지방자치단체, 공공기관 등에서는 한지를 적극적으로 구입·사용하려는 노력을 기울이지 않은 채 국내·외 다른 기관에 한지를 구입해 달라며 홍보했다. 셋째, 국내의 서예가·한국화가도 가격이나 품질 불만 등으로 한지 사용을 외면했다.

이와 같이 위기에 처한 전통한지 산업을 일으키기 위해서는 중앙부처나 전통한지 제조업체를 보유한 지방자치단체가 중심이 되어 관련 법령 또는 조례부터 제·개정할 필요가 있다. 법령이나 조례로서 일부 중요기록물에 대해서는 전통한지 사용을 의무화하고 이에 걸맞은 전통한지 품질관리를 하도록 규정하는 것이 출발이어야 한다. 훈장증서, 대통령표창장, 및 임명장은 물론이거니와 국무회의록, 외교문서 등 중요기록물에 대해서는 전통한지를 사용하도록 할 필요가 있다. 반드시 천 년 이상 보존성을 지닌 전통한지를 사용하도록 엄격한 품질관리가 뒤따랐으면 좋겠다. 2015년에 행정안전부가 추진하여 성공했던 '훈장용지 개선을 통한 전통한지 원형재현 사업'은 이와 같은 전통한지 사용 의무화와 전통한지 품질 표준화를 염두에 두고 추진했던 사업이었다. 앞으로는 경복궁, 창덕궁, 창경궁, 덕수궁 및 경희궁과 같은 궁궐이나 종묘 등에 사용되는 창호지, 벽지 등은 국산 닥으로 만든 전통한지만을 사용했으면 좋겠다.

지금부터라도 전통한지 원형을 재현하고 활용처를 찾아내어 우리의 한지가 일본화지가

석권하고 있는 수천억 원 대에 이르는 세계문화재 복원용 종이 시장에 활발하게 진출했으면 좋겠다. 이것은 민족의 문화적인 자존심을 높이는 길이기도 하다. 과학적인 데이터를 근거로 하여 제대로 품질을 관리하고 평가를 받아야 한다. 이를 바탕으로 세계에서 인정받기를 기대한다. 이를 위해 중앙정부와 지방자치단체 등 정부부문이 유기적으로 협조하여 한지 진흥정책을 펼쳤으면 좋겠다.

이에 대한 실천방안을 제시하면 다음과 같다.

첫째, 정부부문 중요기록물 및 문화재에 한지를 사용하도록 법제화해야 한다.

둘째, 문화재 수리·복원 등에 사용되는 한지의 품질기준을 마련하여 표준화해야 한다.

셋째, 기록보존용 전통한지를 생활 공예품 한지와 구분하고 기술혁신을 이루어야 한다.

넷째, 정부 차원의 수요확산 노력이 필요하다.

다섯째, 연구용역 사업을 내실있게 추진해야 한다.

여섯째, 전통한지 제조업체에 대한 체계적인 시설지원이 이루어져야 한다.

일곱째, 제조업체 스스로 가칭 '닥 생산 농가 표시제'와 같은 소비자의 신뢰를 높이기 위한 노력이 필요하다.

여덟째, 세계시장 진출방안 모색과 더불어 효과적인 해외홍보가 이루어져야 한다. 중앙부처의 전통한지 진흥정책 기능보강과 함께 부처 간 협업이 강화되어야 한다.

끝으로 전통한지를 아끼는 분들에게 권하고 싶다. 한지를 사랑하는 모든 분들이 전국에 21곳 남은 전통한지 업체를 견학 방문해 주셨으면 좋겠다. 전통한지 업체는 1996년에는 64곳에 이르던 것이 이후 매년 폐업이 늘어나 지금은 21곳이다. 이대로라면 남아있는 21곳도 언제 사라질지 알 수 없다. 전통한지가 만들어지는 현장을 둘러보고 한지장의 노고를 이해하며 이들의 고충을 진정성 있게 청취하는 것이 전통한지를 살리는 첫걸음이라 생각한다.

또한, 관련 업무를 수행하는 공무원에게는 적극행정을 당부하고 싶다. 이어도와 도자기의 사례에서 교훈을 얻을 수 있다. 알려진 바와 같이 이어도 종합해양과학기지는 공무원의 노력에서 시작되었다. 이어도는 가장 높은 봉우리가 수심 4.6미터 아래에 위치하여 파도가 심한 날에만 나타나는 전설의 섬이었다. 1993년부터 2003년에 걸쳐 과학기지를 설치할 수 있었던 것은 당시 해양연구원 책임연구원 이동영 박사와 심재설 박사의 열정이 있었기에 가능했다. 오늘날 한·중·일 간 영토에 관한 신경이 날카로운 상황에서 해양자연 생태연구뿐만 아니라 선박안전 영토에 관한 사항까지 이어도의 가치는 매우 크다.

반면에 도자기의 경우 일본은 조선의 평범한 막사발을 재현하여 훗날 국보로 지정했다. 조선에서 천민 취급을 받던 도공들을 데려가 극진한 대접을 해 주어 일본 도자기 산업을 일으켰다. 이후 일본 도자기는 유럽에서 붐을 일으켰고 일본은 도자기 왕국이 됨으로써 근대국가의 기틀을 다졌다. 고려청자를 계승하여 높은 수준의 기술을 지녔던 조선은 일본에게 도자기 기술을 넘겨주고 쇠락의 길을 걷게 되었다. 고구려의 담징이 종이 제조기술을 일본에 전했다고 학창시절 국사 수업에서 배웠다. 우리의 전통한지가 도자기의 길을 가지 않았으면 하는 바람이다.

221

분야별로 적용 가능한 전통한지 표준안(5종)

2015년도에 행정안전부(당시 행정자치부)는 '훈장용지 개선을 통한 전통한지 원형재현 사업'의 성과를 토대로 184쪽 표 〈향후 적용할 수 있는 전통한지 제작 표준 시방서〉를 작성했다. 사실상[01] 국내에서 최초로 작성하여 제시한 전통한지 표준이라 할 수 있다. 이를 토대로 2017년 12월 18일 국회의원회관에서 열린 '전통한지 진흥을 위한 대토론회[02] 및 2018년 2월 21일 한국전통문화전당에서 열린 '전통한지 부활을 위한 대토론회[03] 발표 및 토의자료를 참고하여 다음과 같이 다섯 가지 종류의 '전통한지의 용도별 품질 표준안'을 작성했다.

1) 정부 상훈증서(훈장, 포장, 대통령표창, 국무총리표창)용 고품질 한지

□ **사용하는 재료**

○ 닥은 100% 국산 닥 백피

○ 잿물은 육재 또는 생석회 등 전통적인 재료

○ 섬유분산제로 황촉규 또는 느릅나무 등 전통식물 점액제

○ 발은 촉새, 억새 등 띠로 만든 전통적인 발을 사용하여 초지

□ **제조방식**

○ 닥은 잿물에 삶은 후 흐르는 물에 5일 내외 담가 일광표백 *날씨가 흐릴 경우 7일 정도

○ 백닥을 이물질을 제거

○ 유수표백을 마친 닥은 손으로 닥 방망이를 사용하여 두드려 고해

○ 지통에는 닥 섬유와 닥풀 등 이외에 화학물은 첨가하지 않음

○ 초지는 외발뜨기로 하되 최소 4합지를 기준으로 제작

○ 4합지의 섬유배향은 옆물질, 앞물질 등 다른 섬유 배향 패턴

○ 건조는 일광 건조해야 함

　* 일기가 열악해 일광 건조 불가능시 철판 건조도 허가할 수 있음
　 (단, 철판 온도는 40도 이하이고 밀착이 아닌 자연 건조)

○ 건조 후 후처리를 하여 보풀을 잠재우고 밀도를 높임

　※ 후처리는 한시적으로 행정안전부 시행

□ **제출규격 및 품질사양(4합지)**

구분	품질사양	비고
색상(color)	종전 훈·포장용지 수준 백색 또는 고전색인 미색 이상	훈격별로 국제적인 표준색상도를 선정 운영할 수 있도록 함
평량 (g/㎡)	170(현훈장용지) ±10% 이내	정부포상 훈격에 따라 다양한 규격 제시
두께 (㎛)	140	정부포상 훈격에 따라 다양한 규격 제시
밀도 (g/㎤)	0.4 이상 (후처리 후 0.7 이상)	정조간찰 0.75
내절강도 (MIT)	2,000 이상	
투기도 (mL/min)	3,000 이하(벤트슨 방법)	
평활도 (mL/min)	2,000 이하(후처리 1,000 이하)	
수소이온농도(ph)	6.5~7.0 이상	

※ '2015년 행정안전부 '훈장용지 개선을 통한 전통한지 원형재현 사업' 결과 도출됨

01 　국가기록원이 전통한지 구입 입찰 공고문에 재료, 제조방식 및 품질규격 등을 비교적 상세하게 제시한 적은 있다.

02 　주최(국회의원 정종섭), 후원(국회의원 진선미·손혜원·김종회)

03 　주최(전라북도 경제통상진흥원), 주관(한국전통문화전당)

2) 장관, 도지사 등 표창장 및 임명장용 고품질 한지

재료와 제조방식은 행정안전부 훈장증서의 규격을 대부분 적용하되 2합지로 했다. 규격과 품질은 수요자 요구와 사용 목적에 맞도록 탄력적으로 운용하기로 했다.

구분		도지사 및 시장·군수·구청장 표창장·임명장(2합지)	한지품질표시제	2015 행안부 훈장증서(4합지)	비고
재료	1. 섬유종류	국산 닥 100%	○	국산 닥 100%	
	2. 증해(잿물)	천연잿물	○	천연잿물	
	3. 분산제	황촉규, 느릅나무	○	황촉규, 느릅나무 등	
제조방식	4. 표백	유수일광표백	○	유수일광표백	
	5. 고해(두드림)	닥 방망이 두드림		닥 방망이 두드림	
	6. 초지방법	외발		외발	
	7. 건조	일광 건조 또는 10도 이하	○	일광 건조 또는 40도 이하	
	8. 도침(후처리)	행안부 시행 수준	○	행안부 시행	
규격 및 품질	9. 평량		○	170±10% 이내	
	10. 두께			140	
	11. 밀도	수요자 요구 및 사용 목적에 맞도록 함		0.4 이상(후처리 0.7 이상)	
	12. 내절강도			2,000 이상	
	13. 투기도			3,000 이하	
	14. 평활도			2,000 이하(후처리 1,000 이하)	
	15. ph	6.5~7.0 이상		6.5~7.0 이상	

※ 4종의 전통한지 표준안(훈장증서 포함하면 5종)은 사례 제시임, 다양한 수요에 맞추어 구체화 필요

3) 문화재 수리·복원용 고품질한지

재료와 제조방식은 행정안전부 훈장증서의 규격을 대부분 적용하되 문화재 수리·복원용임을 감안하여 홑지로 했고 배접용 등에 사용되는 한지는 도침을 하지 않을 수도 있도록 했다. 규격과 품질은 수요자 요구와 사용 목적에 맞도록 했다.

구분		문화재 수리·복원 (홑지)	한지품질표시제	2015 행안부 훈장증서(4합지)	비고
재료	1. 섬유종류	국산 닥 100%	○	국산 닥 100%	
	2. 증해(잿물)	천연잿물	○	천연잿물	
	3. 분산제	황촉규, 느릅나무	○	황촉규, 느릅나무 등	
제조방식	4. 표백	유수일광표백	○	유수일광표백	
	5. 고해(두드림)	닥 방망이 두드림		닥 방망이 두드림	
	6. 초지방법	외발		외발	
	7. 건조	일광 건조 또는 10도 이하	○	일광 건조 또는 40도 이하	
	8. 도침(후처리)	행안부 시행 수준/일부 미도침 가능	○	행안부 시행	
규격 및 품질	9. 평량		○	170±10% 이내	
	10. 두께			140	
	11. 밀도	수요자 요구 및 사용 목적에 맞도록 함		0.4이상(후처리 0.7 이상)	
	12. 내절강도			2,000 이상	
	13. 투기도			3,000 이하	
	14. 평활도			2,000 이하(후처리 1,000 이하)	
	15. ph	6.5~7.0 이상		6.5~7.0 이상	

4) 작품용 및 문화재 복제용 고품질 한지(회의문서 등 국가중요기록물 사용 가능)

재료와 제조방식은 행정안전부 훈장증서의 규격을 적용하되 작품 서화용 및 문화재 복제용임을 감안하여 홑지로 했고 큰 규격의 한지 수요에 부응하기 위해 일부 쌍발뜨기도 가능하도록 했다. 규격과 품질은 수요자 요구와 사용 목적에 맞도록 탄력적으로 운영하기로 했다. 국무회의 회의록, 외교문서 등 국가중요기록물 작성에 적합하다.

구분		작품서화용 및 문화재 복제 (홑지)	한지품질표시제	2015 행안부 훈장증서(4합지)	비고
재료	1. 섬유종류	국산 닥 100%	○	국산 닥 100%	
	2. 증해(잿물)	천연잿물	○	천연잿물	
	3. 분산제	황촉규, 느릅나무	○	황촉규, 느릅나무 등	
제조방식	4. 표백	유수일광표백	○	유수일광표백	
	5. 고해(두드림)	닥 방망이 두드림		닥 방망이 두드림	
	6. 초지방법	외발 / 일부 쌍발 검토		외발	
	7. 건조	일광 건조 또는 10도 이하	○	일광 건조 또는 40도 이하	
	8. 도침(후처리)	행안부 시행 수준/일부 미도침 가능	○	행안부 시행	
규격 및 품질	9. 평량	수요자 요구 및 사용 목적에 맞도록 함	○	170±10% 이내	
	10. 두께			140	
	11. 밀도			0.4 이상(후처리 0.7 이상)	
	12. 내절강도			2,000 이상	
	13. 투기도			3,000 이하	
	14. 평활도			2,000 이하(후처리 1,000 이하)	
	15. ph	6.5~7.0 이상		6.5~7.0 이상	

5) 학교학습용 보급한지

보급용임을 감안하여 저렴한 가격에도 사용할 수 있도록 재료, 제조방식 및 규격품질을 탄력적으로 조정하되 국산 닥 100%는 유지했다.

구분		학교 학습용(홑지)	한지품질표시제	2015 행안부 훈장증서(4합지)	비고
재료	1. 섬유종류	국산 닥 100%	○	국산 닥 100%	
	2. 증해(잿물)	가성소다 및 소다회 검토		천연잿물	
	3. 분산제	팜(PAM) 검토	○	황촉규, 느릅나무 등	
제조방식	4. 표백	화학표백 검토	○	유수일광표백	
	5. 고해(두드림)	비터사용 검토		닥 방망이 두드림	
	6. 초지방법	쌍발뜨기 검토		외발	
	7. 건조	고온 건조 검토	○	일광 건조 또는 40도 이하	
	8. 도침(후처리)	도침 또는 미도침 검토	○	행안부 시행	
규격 및 품질	9. 평량	수요자 요구 및 사용 목적에 맞도록 함	○	170±10% 이내	
	10. 두께			140	
	11. 밀도			0.4 이상(후처리 0.7 이상)	
	12. 내절강도			2,000 이상	
	13. 투기도			3,000 이하	
	14. 평활도			2,000 이하(후처리 1,000 이하)	
	15. ph	6.5~7.0 이상 또는 6.5 이하 허용 검토		6.5~7.0 이상	

결론

(연구를 마무리하며)

전통한지를 연구하면서 원형이 무엇인지에 대해 문제의 초점을 두고 연구를 진행했다.

한지의 재료가 되는 닥나무는 한국 고유의 품종임을 과학적으로 확인했다. 이에 암수 균형에 따른 고유종 식재와 현재 기후에 맞는 품종 개량의 필요성을 느낀다.

한지의 제작 방식에 대한 원형 찾기는 조사 연구를 통해 상당수 밝힐 수 있었다. 그러나 한지의 특성을 좌우하는 중성도와 인장 강도, 서화용에 적합한 흡수도의 문제는 지금 우리 시대에 풀어야 할 과제이다. 재료의 국적 문제와 한지의 강도와 직접적 관련이 있는 한국 고유 품종인 닥 섬유에 대한 분석도 절실함을 느꼈다.

한지의 단점을 극복하여 인쇄성을 높이는 방안은 서화 및 인쇄매체의 효용성에 절대적 영향을 미친다는 점에서 구체적으로 제시했다.

한지는 정책적 배려가 매우 중요하다. 그러나 지금까지 한지정책은 없었다. 전통한지의 여건은 악화되어 1996년에 64곳이던 업체가 2018년 현재 21곳만 남았다. 전통한지 사업이 지금처럼 피폐해진 것은 정부의 한지정책과 사업의 문제와 관련이 깊다.

전통한지 진흥정책 실패는 한국 전통문화의 근간을 해침은 물론 당대에 생산되는 서화에조차 부정적인 영향을 끼친다는 점이다. 한지 진흥정책에 대한 실천 방안을 구체적으로 제시한 점은 이 책의 생명력이라 하겠다.

228

21개 전통한지 업체 현황(2019년 9월 말 기준)

연번	시군명	업체명	한지장	주소	연락처	생산제품
1	가평군	장지방	장성우	우)12449 경기도 가평군 청평면 작은매골길 70 (상천리 1671-1)	010-5232-0457	전통한지 (외발)
2	원주시	원주한지	장응렬	우)26335 강원도 원주시 우산공단길 155-13(우산동)	010-5374-8924	색한지
3	원주시	원주 전통한지	윤순애	우)26336 강원도 원주시 우산로 180-22(우산동 411-18)	033-761-5193	색한지
4		고궁한지	서정철	우)55114 전라북도 전주시 완산구 흑석1길 48(서서학동)	010-3680-5680	전통한지 (쌍발_반자동)
5		천양피앤비(주)	최영재	우)55347 전라북도 완주군 소양면 원암로 126	010-3651-2548	기계한지 (한지벽지 외)
6		전주전통한지	윤정애	우)55041 전주시 완산구 한지길 100-10(풍남동 3가)	010-3674-6591	전통한지 (쌍발_반자동)
7	전주시	성일한지	최성일	우)54846 전라북도 전주시 덕진구 신복천변2길 18-31 (팔복동 1가 168-3)	010-3678-3869	전통한지 (쌍발_반자동)
8		천일한지	김천종	우)54846 전라북도 전주시 덕진구 신복천변2길 18-27 (팔복동 1가)	010-3683-1957	전통한지 (쌍발)
9		대성한지	오남용	우)55115 전라북도 전주시 완산구 내원당길 18 (대성동 397-5)	010-5250-5523	전통한지 (체험 위주)
10		용인한지	김인수	우)54846 전라북도 전주시 덕진구 신복천변2길 18-25 (팔복동 1가)	010-4540-5410	전통한지 (쌍발_반자동)
11	임실군	청웅 전통한지	홍춘수	우)55934 전라북도 임실군 청웅면 구고6길 18-6 (구고리 171-9)	010-5354-8101	전통한지 (외발)

연번	시군명	업체명	한지장	주소	연락처	생산제품
12	임실군	덕치전통한지	김일수	우)55943 전북 임실군 덕치면 장암길 58-4	010-3771-6522	전통한지 (외발)
13	괴산군	괴산신풍 한지마을	안치용	우)28012 충북 괴산군 연풍면 신풍3길 44	010-5482-9995	전통한지 (체험 위주)
14	경주시	박성환 전통한지	박성환	우)38180 경상북도 경주시 건천읍 송선절골길 7-5	054-751-2014	전통한지 (외발)
15	안동시	안동한지	이영걸 이병섭	우)36617 경상북도 안동시 풍산읍 나바우길 13	010-4514-8509	전통한지 (외발, 쌍발)
16	영주시	선비촌 한지	이강현	우)36017 경상북도 영주시 순흥면 회헌로1010번길 47	054-634-2602	전통한지 (외발, 쌍발)
17	청송군	청송한지	이자성	우)37413 경상북도 청송군 파천면 청송로5882-41 (송강리 281-4)	010-4808-2489	전통한지 (외발)
18	문경시	문경 전통한지	김삼식 김춘호	우)37003 경상북도 문경시 농암면 속리길 38-1	010-8587-3883	전통한지 (외발)
19	의령군	신현세 전통한지	신현세	우)52111 경상남도 의령군 봉수면 청계로 42	010-4279-4746	전통한지 (외발, 쌍발)
20		대동한지	강상모	우)52111 경상남도 의령군 봉수면 한지6길 12	010-8553-0799	전통한지 (외발)
21	함양군	이상옥 전통한지	이상옥	우)50056 경상남도 함양군 마천면 창원길 51	055-962-5880	전통한지 (외발)

233

부록

전통한지 연구모임 활동사항

16.1.5 전주, 천양피앤비(주) 도침 및 한지장 동아일보 인터뷰

16.1.5 전주, 천양피앤비(주) 도침 및 한지장 동아일보 인터뷰

16.2.5 언론기고 "복원한 전통한지 정부가 먼저 사주어야 한다."

16.3.12 전주, 천양피앤비(주)
도침처리(안동한지 참석)

16.7.30 안동, 안동한지
여름철 한지뜨기(얼음병이용)

16.9.9. 코엑스, 세계기록총회 내절도 측정결과(7,731회)

16.9.9. 코엑스, 세계기록총회
최고내절도(8,825회,안동한지)

16.11.7 서울기록관 전시관
한지를 이용한 컬러 인쇄

16.12.25 전주, 고궁한지
루브르박물관 납품관련 인터뷰

17.1.22 괴산, 괴산신풍한지마을
안치용 한지장 인터뷰

17.2.16 안동, 안동한지
감닥한지 재현 및 장인인터뷰

17.3.11 임실, 덕치전통한지
견학방문 및 한지장 인터뷰

17.3.26 완주, 소양면
애기닥나무 채취

17.4.2 완주, 대승한지마을
전통한지 도침처리

17.4.7 청송, 청송한지
견학방문 및 한지장 인터뷰

17.5.20 인도 뉴델리, 국립현대미술관 한지작품 전시

17.5.20 인도 뉴델리, 국립현대미술관 한지작품 전시

17.5.20 인도 뉴델리, 국립현대미술관, 한지워크숍

17.6.6 영양, 수비면 계리
영양먹 재현 가능성 탐색

17.6.9 동아일보, 전통한지 뿌리찾기 팔걷은 한국화가

17.6.17 영양, 권명봉 할머니
영양먹 고증 주민인터뷰

17.7.16 원주, 원주한지 답사 및 한지장 인터뷰

17.8.8 안동·의성·단양 등
닥품종확인 및 단구제지 방문

17.9.2 3, 신안 가거도
닥 품종연구 및 주민 인터뷰

17.9.2 3, 신안 가거도
닥 품종연구 및 주민 인터뷰

17.9.2 3, 신안 가거도
닥 품종연구 및 주민 인터뷰

17.10.14~15 전주·완주·임실·부안 닥나무산지 답사

17.10.14~15 전주·유배근 한지발장 방문

17.12.18 국회의원회관
전통한지진흥을위한 대토론회

17.12.18 국회의원회관
전통한지진흥을 위한 대토론회

235

부록

17.12.18 국회의원회관
전통한지진흥을 위한 대토론회

17.12.24 서울, 동서울
전통한지 발전방안 토의

18.1.7 서울,
전통한지 발전방안 토의

18.1.13, 기고, 외국에서만 알아주는 한지
(수묵화가 김호석)

18.2.21 전주, 한국전통문화전당
전통한지부활을 위한 대토론회

18.2.21 전주, 한국전통문화전당
전통한지부활을 위한 대토론회

18.2.21 전주, 한국전통문화전당
전통한지부활을 위한 대토론회

18.2.24 서울, 더빅스터디
전통한지 발전방안 토의

18.3.10 서울, 동서울
전통한지 발전방안 토의

18.5.26 강릉, 강릉고교정
참닥나무 생육현장 확인

18.6.6 전주, 성일·용인·천일한지 및 한지산업지원센터

18.6.6 전주, 성일·용인·천일한지 및 대아수목원

18.6.6 전주, 천일한지

18.6.6, 전주, 천일한지

18.6.6, 전주, 용인한지

236

(2016.1.2.~2019.1.12.)

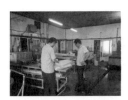
18.6.6, 전주, 용인한지

18.6.6, 전주, 성일한지

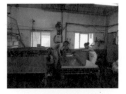
18.6.6, 전주, 성일한지

18.7.7 제주, 돌문화공원
제주지역 한지관련 인터뷰

18.7.8, 서울, 동서울
전통한지 발전방안 토의

18.8.11 군산 선유도 닥나무 자생지 답사

18.8.11 군산 선유도, 임실·남원·함양, 실상한지 폐업

18.8.11 군산선유도, 임실·남원·함양, 이상옥전통한지방문

18.9.29 서울, 공간더하기
전통한지 발전방안 토의

18.10.27 서울, 토즈모임센터
전통한지 발전방안 토의

18.12.1 임실덕치 구담마을
닥 삶던 터 현장확인

18.12.30 서울, 352라운지
전통한지 발전방안 토의

19.1.5 가평, 장지방
견학방문 및 한지장 인터뷰

19.1.5 가평, 장지방
견학방문 및 한지장 인터뷰

19.2.17 서울, 지방공기업평가원 전통한지 발전방안 토의

237

부록

238

(2017년 5월)

한국의 전통한지
지금까지 우리가 알고 있었던 한지는 한지가 아니다

초판 1쇄 발행 2019년 10월 22일

글 김호석·임현아·정재민·박후근
발행인 김윤태
교정 김창현
북디자인 디자인86
발행처 도서출판 선

등록번호 제15-201
등록일자 1995년 3월 27일

주소 서울시 종로구 삼일대로 30길 21 종로오피스텔 1218호
전화 02-762-3335
전송 02-762-3371

값 20,000원
ISBN 978-89-6312-591-6 03600